知识就在得到

中国法书通识

方建勋——著

新星出版社　NEW STAR PRESS

目 录

序言 | 为什么你一定要懂点书法

　　说到书法，你一定不陌生，它几乎可以说是中华民族最具特色的艺术形式。几千年来，陪伴每个读书人走过一生的视觉艺术，就是书法。中国古代的读书人从小就开始接触书法，而且从事这项艺术的时间是整整一辈子。所以在中国的历史上，每个读书人，既是书法艺术的创作者，也是书法艺术的观看者，他们在书法中获得了美的滋养与感悟。放眼整个世界艺术之林，这种现象也是绝无仅有的。

　　如果说中国古代在艺术教育上有什么独特之处的话，那么，至少有两种艺术形式的修习是很特别的——一是古琴，一是书法。前者诉诸听觉，后者诉诸视觉，二者都是修心养性的终身教育。但相对而言，书法比古琴更为普及。

　　所以，在今天这样一个电脑和手机都已普及的时代，作为一个中国人，你可以不练字，但无论如何也应该懂一点书法。

　　从小处说，懂一点书法，是中国人最朴素的文化情结。

　　记得小时候，我对照着样本抄写生字，有几个写得比较像，就觉得很有成就感。等到了毛笔描红的阶段，老师会用红笔把写得好的字圈起来，我每次都要数一数今天得了多少个圈。你是不是也有过类似的经历？

　　今天，绝大多数人早已不用毛笔写字了，甚至在日常生活中，写字也已经被打字替代。但是，认为"字是一个人的门面"，仍然是中国人一个称得上

"顽固"的文化传统。几乎每个人心中都有写一笔好字的种子。看到有人写一笔好字，我们就不禁会对他高看一眼。

这个世界上，很少有哪一个民族像我们这样注重文字的书写。

时代在发展，作为一个当代中国人，你可以不会用毛笔写字，也可以不练书法，但面对一幅书法作品，你不能只会简单地赞叹"厉害""牛"，而应该能辨认出字体，能从笔法、结构、章法、墨色等各个维度进行欣赏、评点。这也叫"懂一点书法"。在本书中，我会把这套欣赏、评点书法作品的专业术语和方法教给你。

能懂这一点，就很了不起。

从大处说，懂一点书法，就掌握了贯穿整个中华文明的艺术形式。

书法是汉字书写的艺术，伴随了汉字几千年的历史，是中国文化的核心艺术形式。

在中国艺术史上，从殷商时期刻在龟甲和兽骨上的甲骨文、周代铸造在青铜器上的大篆，到秦始皇时期的泰山刻石、汉代的居延汉简；从魏晋时期的行草尺牍，到唐代的楷书名碑；从宋元时代的文人书画，到明代的竖轴巨制，再到清代的金石风潮，书法始终在场，从不缺席。直到今天，书法艺术仍然是活的艺术。

所以，美学家宗白华先生说，写西方艺术发展史，往往拿建筑作为主线；写中国艺术发展史，最适合作为主线的艺术形式便是书法。[1]的确，每个时代的文艺风气，都能在书法中得到体现，这是其他艺术形式做不到的。

在这本书中，除了讲解与书法相关的知识，我还会带你看大量的书法作品。每一节都有丰富的图片，这些精选的书法名作，希望你能过过眼。毕竟书法是一门视觉艺术，观看作品是怎么都绕不过去的。看过这些作品，读过我的分析，从此，你对中国书法的了解就不仅仅是大家都知道的《兰亭序》，你还会遇到《张迁碑》《朝侯小子残碑》《丧乱帖》《祭侄文稿》《肚痛帖》《寒食帖》《婴香方》，等等；你不仅会对它们形成直观的印象，还能说出它们各自妙在哪里。

空间、时间、节奏、造型、虚实、阴阳、刚柔……中国人对美的各种感

「1」

"写西方美术史，往往拿西方各时代建筑风格的变迁做骨干来贯串，中国建筑风格的变迁不大不能用来区别各时代绘画雕塑风格的变迁。而书法却自殷代以来，风格的变迁很显著，可以代替建筑在西方美术史中的地位，凭借它来窥探各时代艺术风格的特征。"宗白华：《美学散步》，上海人民出版社 2017 年版。

悟，都凝聚在书法最纯粹的线条、最简洁的黑白世界里了。懂一点书法，最容易一通百通。

从实用角度说，懂一点书法，你还拥有了一种高阶的社交货币。

在现代的社交场合，除了谈工作、谈生意，总得聊点轻松的话题。但现在，令人话不投机、割席断交的话题越来越多。在我看来，书法反而成了一种既高雅又安全的谈资。

书法是中国最普及的艺术，一本书的书名，一家店铺的招牌，墙上挂的字画，名胜古迹的牌匾、对联，不用专门去博物馆、美术馆，书法作品随处可见，也就随时可以成为社交话题，走到哪里都聊得起来。

但怎么才能聊得更内行、更有意思呢？除了聊字体，聊笔墨，你还可以聊中国书法史上最重要的十几位书法家，从东晋的王羲之、王献之父子，到唐代的草书大家张旭、怀素，从唐代的欧阳询、颜真卿，到宋代的苏轼、黄庭坚，再到近代的吴昌硕和弘一法师……你可以聊他们的代表作，也可以聊他们的为人、经历和性情。而这些，都是本书会讲到的。

下一次，再讲字如其人，你也能侃侃而谈；再说艺术风格，你也能说出一幅作品的师承和创新。这么聊，当然就会有意思多了。

从实践角度说，懂一点书法理论，是一次必要的认知升级。

也许你正准备练习书法，或者已经练了一阵子，而我想说，书法学习，勤学苦练固然重要，但有正确的认知指引，才能产生更好的效果。这就好比你开车去一个地方，光有马力、速度还不够，更重要的是要有正确的方向。

前人说，学习书法要"取法乎上"。这四个字说说容易，做起来太难了。并不是你拿一本王羲之的字帖，天天照着写，就是"取法乎上"了。"上"，是你要发自内心地感受到它的好和它的妙。如果不能真正从内心感受到，即便天天看，也只会"视而不见"。

以我多年的习字和教学经验来看，一个人的理论素养越好，书法学习的后劲就越足。我经常对我的学生说，要"以理导学"，既要学习技法，也要了解技法背后的"理"。否则，练着练着就容易迷失方向。

你看，不管是从文化传统的小处着手，还是从中国艺术的大处着眼，不管是实用的社交角度，还是书法实践的角度，懂一点中国书法，都会让你从此进入一个新世界。

以上所言，是我的一些经验之谈。在中国书法这个广阔天地里，我既是学习者，也是研究者，同时还是个热情的传播者。

如果从小学三年级用毛笔描红开始算，我练字已经超过四十年了。15岁以后，基本没有间断过每天的书法日课。每天早上5点左右起床练字，这个习惯我已经坚持了三十多年。所以，我之前在北京办的书法展就叫"早课"。

我练习书法，最初是从楷书开始，然后到行书，练到现阶段，就不再局限于哪一种字体、哪一位大家了。书法史上的每一种字体，书法大家的诸多重要作品，我都尝试着去临习过。就拿《兰亭序》来说，冯承素、虞世南、褚遂良的摹本我都临过，加起来临了有上千遍。

图0-1至0-5是我的几幅书法作品，涵盖了篆、隶、草、行、楷五种书体，既有临古，也有创作。书法学习，漫漫长路，永无止境，我觉得自己一直在行走，每个阶段都有新的感悟，然后落实到自己的书写中。每当有了一点进步，或者写出几个满意的字，我就会满心欢喜地欣赏一番，得意片刻。这是修习书法的一大快乐。

作为研究者，我先读了书法专业，硕士毕业后，又到北京大学哲学系读了美学博士，后来还读了艺术史博士后。之所以从书法转向美学，是因为练字时间越长，困惑也越多。比如，书法为什么要强调使用中锋？书法为什么要追求"贯气"？为什么很多书法家的字，结构写得很不端正，却被认为是佳作？……这些问题，若是就字论字，很难有答案，只有结合哲学和美学来理解，才能有所"顿悟"。

最近这些年，我投入了极大热情的一项工作，是书法教学和传播。我不仅在北大开了一门书法公选课，给来自各个院系的学生讲书法审美与实践，还一直在北大校友书画协会担任书法公益班的指导老师，业余教几千人研习书法。他们当中，有大学老师，也有学校保安，有企业职员，也有公司经营者。他们大多没有书法基础，但两三年下来，不少人已经写得有模有样了。

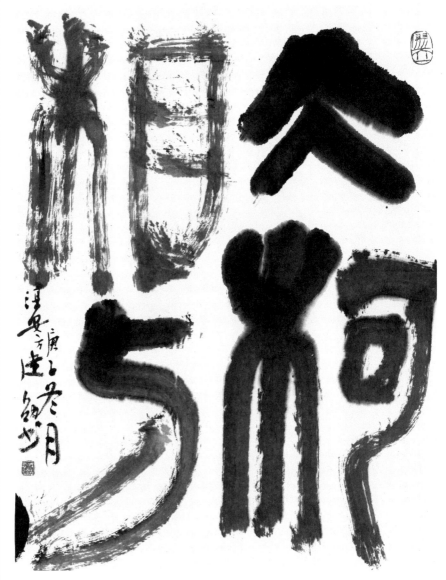

图 0-1 方建勋篆书《冰柯相与》

　　看到自己的学生在较短的时间内，从"小白"到能写出一幅有模有样的书法作品，并由此让书法成为生活的一部分，这是作为老师最大的欣慰。你看，这让一个人的人生变得更美好了。

　　我讲书法，会把审美、历史与技法融合在一起讲。这套独特的三位一体教学法，非常适合成年人——成年人理解力比较好，在学习技法的同时，兼顾

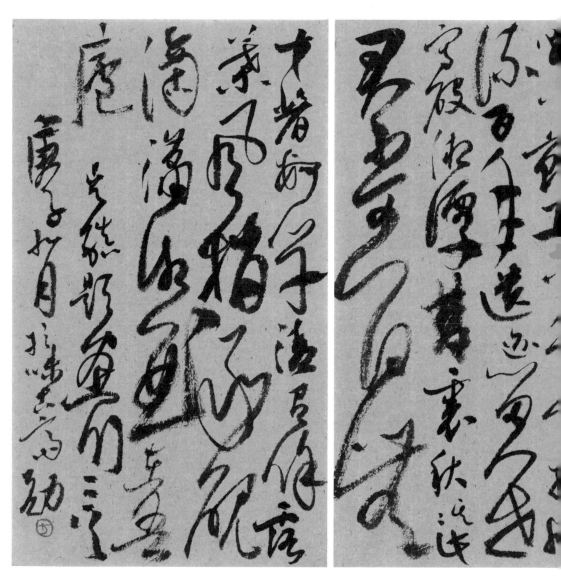

图 0-2 方建勋草书《吴镇题画竹诗三首》

书法的审美和历史，就更容易进入书法的"场"，也就更容易取得进步。"知其然"，还要"知其所以然"，只有这样，才能让学习更加高效。而这套教学法，同样贯穿于本书。

本书是以我在得到 App 开设的课程《中国书法通识》为基础修改而成的。从"听"的文稿，变成"看"的书籍，这中间经过了一系列的转化和打磨。我相信，当你捧读此书时，一定会获得与听课完全不同的审美体验。尤其是在书

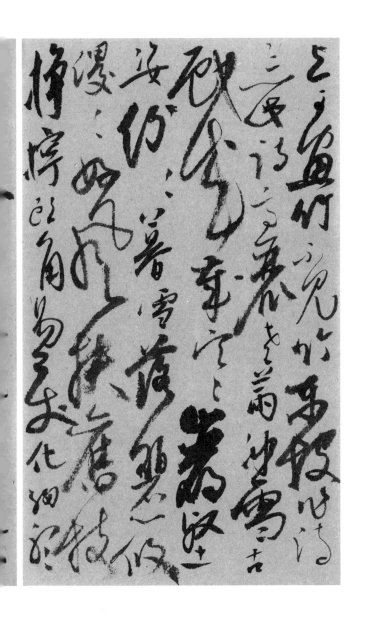

中面对着一位位大书法家，以及诸多高清书法图片，图文相激，你将可以用视觉直接体验书法世界的美妙。

方建勋

2023 年 3 月 27 日于北京大学

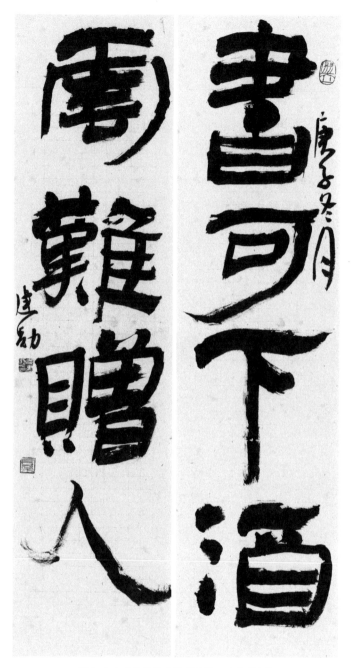

图 0-3 方建勋隶书《书可下酒，云难赠人》

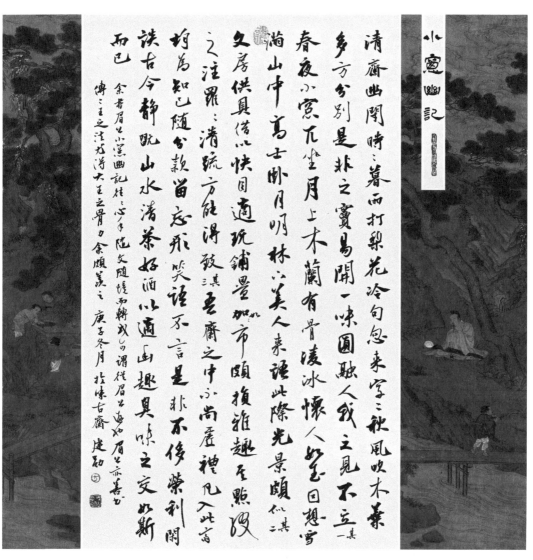

图 0-4 方建勋行书《小窗幽记》

莫測其際故知聖慈所被業無善而不臻妙化所敷緣無惡而不剪開法網

之綱紀弘六度之正教拯羣有之塗炭啟三藏之祕扃是以名無翼而長飛

道無根而永固道名流慶歷遂古而鎮常赴感應身經塵劫而不朽晨鐘夕

梵交二音於鷲峯慧日法流轉雙輪於鹿苑排空寶蓋接翔雲而共飛莊野

阿耨達水通神甸之八川耆闍崛山接嵩華之翠嶺竊以法性凝寂靡歸心

而不通智地玄奧感誠願而遂顯堂堂皇帝陛下上玄資福垂拱而治八荒被黔黎斂

春林與天花而合彩伏惟皇帝陛下上玄資福垂拱而治八荒被黔黎斂

法雨之澤於是百川異流同會於海萬區分義總成乎實與湯武校其優

劣堯舜比其聖德者哉玄奘法師者夙懷聰令立志夷簡神清齠齔之年體

拔浮華之世凝情定室區跡幽巖栖息三禪巡遊十地超六塵之境獨步迦

維會一乘之旨隨機化物以中華之無質尋印度之真文遠涉恒河終期滿

字頻登雪嶺更獲半珠問道往還十有七載備通釋典利物為心以貞觀十

九年二月六日奉勅翻譯聖教要文凡六百五十七部引大海之法

流洗塵勞而不竭傳智燈之長皎皎幽暗而恒明自非久植勝緣何以顯揚

斯旨所謂法相常住齊三光之明我皇福臻同二儀之固伏見御製衆經論

序照古騰今理含金石之聲文抱風雲之潤治輒以輕塵足嶽墜露添流略

舉大綱以為斯記皇帝在春宮日製此文永徽四年歲次癸丑十二月戊寅

朔十日丁亥建尚書右僕射上柱國河南郡開國公褚遂良書萬文韶刻

字

唐人以此懷碟書斷玄褚遂良善為真書甚浮其娟趣芳美人嬋娟似不任羅綺增華綽有餘態歐虞

謝之宋人朱友仁則云褚書在唐賢諸名士中西京頗浮義之之法豈有方者真字有隸法自成

一家非諸人所能比也褚此有過三人所言極是褚河南之學王右軍其華怡願浮右軍之精髓於處唐初之時

傳承南北朝無媿之字勢意渴并具宋中含骨又多行草之筆參為之故方出書典範戊戌秋建勃

大唐三藏聖教序

太宗文皇帝製

蓋聞二儀有象，顯覆載以含生；四時無形，潛寒暑以化物。是以窺天鑒地，庸愚皆識其端；明陰洞陽，賢哲罕窮其數。然而天地苞乎陰陽而易識者，以其有象也；陰陽處乎天地而難窮者，以其無形也。故知象顯可徵，雖愚不惑；形潛莫覩，在智猶迷。況乎佛道崇虛，乘幽控寂，弘濟萬品，典御十方，舉威靈而無上，抑神力而無下。大之則彌於宇宙，細之則攝於豪釐。無滅無生，歷千劫而不古；若隱若顯，運百福而長今。妙道凝玄，遵之莫知其際；法流湛寂，挹之莫測其源。故知蠢蠢凡愚，區區庸鄙，投其旨趣，能無疑惑者哉！

然則大教之興，基乎西土，騰漢庭而皎夢，照東域而流慈。昔者分形分跡之時，言未馳而成化；當常現常之世，民仰德而知遵。及乎晦影歸真，遷儀越世，金容掩色，不鏡三千之光麗；象開圖，空端四八之相。於是微言廣被，拯含類於三途；遺訓遐宣，導群生於十地。然而真教難仰，莫能一其指歸，曲學易遵，邪正於焉紛糾。所以空有之論，或習俗而是非；大小之乘，乍沿時而隆替。

有玄奘法師者，法門之領袖也。幼懷貞敏，早悟三空之心；長契神情，先苞四忍之行。松風水月，未足比其清華；仙露明珠，詎能方其朗潤。故以智通無累，神測未形，超六塵而迥出，隻千古而無對。凝心內境，悲正法之陵遲；棲慮玄門，慨深文之訛謬。思欲分條析理，廣彼前聞，截偽續真，開茲後學。是以翹心淨土，往遊西域，乘危遠邁，杖策孤征。積雪晨飛，途間失地；驚砂夕起，空外迷天。萬里山川，撥煙霞而進影；百重寒暑，躡霜雨而前蹤。誠重勞輕，求深願達，周遊西宇，十有七年。窮歷道邦，詢求正教，雙林八水，味道餐風，鹿苑鷲峯，瞻奇仰異。承至言於先聖，受真教於上賢，探賾妙門，精窮奧業。一乘五律之道，馳驟於心田；八藏三篋之文，波濤於口海。

爰自所歷之國，總將三藏要文，凡六百五十七部，譯布中夏，宣揚勝業。引慈雲於西極，注法雨於東垂，聖教缺而復全，蒼生罪而還福。濕火宅之乾焰，共拔迷途；朗愛水之昏波，同臻彼岸。是知惡因業墜，善以緣昇，昇墜之端，惟人所託。譬夫桂生高嶺，雲露方得泫其華；蓮出淥波，飛塵不能污其葉。非蓮性自潔而桂質本貞，良由所附者高，則微物不能累；所憑者淨，則濁類不能沾。夫以卉木無知，猶資善而成善，況乎人倫有識，不緣慶而求慶。方冀茲經流施，將日月而無窮；斯福遐敷，與乾坤而永大。

图 0-5 方建勋楷书 临褚遂良《雁塔圣教序》

在很多人眼里，书法不就是写字吗？技法熟、字写得漂亮，不就是会书法吗？

这可是把书法想简单了。

从表面上看，书法的确是写字，但借用古人的话来说，书法是个"极高明而道中庸"的事，有很高的审美追求。如果把它等同于匠人的手艺，认为只是个技术活儿，就大大误会了书法。要知道，书法史上，被批评最多的就是"匠气"。我很赞同林语堂那句话："在书法上，也许只有在书法上，我们才能够看到中国人艺术心灵的极致。"可以说，书法是从技艺走向心灵的艺术。

那么，面对一幅书法作品，我们该如何欣赏呢？在这本书里，我会带你依次进入中国书法的六重世界——书体的世界、笔墨的世界、性情的世界、书写的世界、观念的世界和再造的世界。这既是我独创的书法理论体系，也是我带你一步步登堂入室，在博大精深的中国书法殿堂进阶的次第。

书体的世界

第一章，我们先进入书体的世界，这是书法殿堂的基石。

书法艺术的美感，根基是汉字。篆书、隶书、草书、行书、楷书这五种书体，组成了一个汉字大家族；每种书体内部又各有小家庭，里面有各种风格特

点的成员。例如，行书这一体，既有行书、行楷、行草的小差别，又有都以行书见长的宋四家（苏轼、黄庭坚、米芾、蔡襄）[1]之间的风格差异。

在这一章，我会细细讲解每种书体的特征和代表作，带你欣赏中国书法。这是我给你装备的第一件工具——看到一幅字，能辨认出它属于什么书体，你就算进了书法的大门，不是个完全的门外汉了。

笔墨的世界

有了汉字，意味着有了书法艺术的创作素材。中国书法的笔墨，经过数千年的探索与发展，已经形成了一个独特的体系。归结起来，可以称之为笔墨的四要素：点画、结构、章法与墨色。这套语言系统使书法不再是汉字的附庸，而是成为一个独立的艺术门类，跟绘画、诗歌、音乐、雕塑、建筑等并驾齐驱。

在第二章，我会结合笔墨各个要素的细节，带你掌握这套专业语言。看到一幅书法作品，如果你能说出"这幅字的点画很有特色""我不喜欢这个字的结构，不够平衡""这幅字胜在整体章法有变化""这幅字那几处渴笔很突出"，那么，你就会被懂书法的人引为同道了。

性情的世界

有了汉字，有了笔墨，还缺什么？还缺写字的人。

在第三章，我会带你探索书法是怎么表达人的。如果说进入笔墨的世界是登堂，那么，进入性情的世界就是入室了，因为你已经闯进书法家内心的隐秘之处。"字如其人""见字如面"，说的就是这个世界里的妙趣。

在这一章，我会选取一些有代表性的书家，比如王羲之、欧阳询、张旭、颜真卿、苏轼等，带你一起探索书法与性情的关联。当然，性情不是空中楼阁，而是跟每个人具体的人生紧密相关的，所以我还会带你看看这些书家当时生活的世界。

欣赏书法，一开始，你看到的可能是点画怎么精美，结构怎么有趣，但当你越来越会看时，你就能从一幅字里看到写的那个人——经过日积月累的实

[1]

也有人认为"宋四家"中的"蔡"原为蔡京，但因后人不齿其为人，遂改为蔡襄。

践，对五体中的某一体或者多种字体的客观规律熟悉了，对笔墨语言的把握也熟练了，他就能借助书写来表达自己的喜怒哀乐，他的个性、情绪就都能映现在书法里了。有了性情，书法就有了温度。有了性情，书法就能流露出活生生的生命个体的魅力。

书法的创新，不是要创造出新的汉字，而是要表达个体的性情。一部中国书法史，可以说就是一部性情的呈现史。如果把历代书家的代表作裱成一幅长卷，展现在我们面前的就是一个个鲜活的生命个体。有多少书法大家，就意味着有多少种参差多态的性情。

书写的世界

能够入门，甚至登堂入室，说明你对书法的了解已经超越大多数人了。但我还会带你继续往里走。书法殿堂内，还有一处秘密花园。

对于书法，一般人总是关注最后的结果，即作品写得怎么样，对于书写的过程本身，关注并不多。事实上，书写过程本身很值得关注。跟古人一样，今天很多人练习书法也是为了享受过程。而正因为有书写的维度，我更愿意用古琴来做类比。中国书法的书写过程，就像古琴的演奏过程。所谓书法作品风格的差异，其实就是书写过程的差异。

只有印刷的文字才是静态的，书法不仅是占据空间的视觉艺术，也是在时间上铺展开的动态艺术。书法的书写，是顺着时间次序，一次性完成的，不可逆，也不可修改。它充满了偶然性，很有难度，但乐趣也正在于此。就像书法作品丰富多彩一样，书写过程也各有趣味。

在第四章，我会带你探秘王献之、黄庭坚、米芾、弘一法师等大书法家是怎么写字的。这需要一点想象力。

观念与再造的世界

从书体、笔墨、性情到书写，可以说，你不仅已经在了解中国书法的领域登堂入室，还探索了一处秘密花园。但这还不够。我得带你爬到后面的小山

上，来个俯瞰。这就是书法的观念世界，它是超越书法艺术本身的。

书法艺术中有一整套术语，那是中华民族美学观念的基础。写书法时，经常有人写"道法自然"或者"书以载道"。这个"道"，就是中国人的哲学思想，最具代表性的是易、儒、道、禅的思想。书法之所以能从"技"进入"道"的境界，原因就在于，书法是被中国传统思想文化浸润、滋养起来的。

书法技法本身不是目的，它是为了实现审美理想，而审美理想最终又指向人本身，是为了"成人之美"，实现理想的人格。对人的生命存在与价值的思考，构成了中国人的哲学智慧，这种理念影响了书法的发展。换句话说，中国书法发展成现在这个样子，背后是有无形的手在指引和推动的。这只无形的手，就是中国哲学，以及在它影响下形成的中国美学观念。当然，我们想看懂书法，也需要借助这些观念。唯有如此，才能"不隔"，才真正算"内行看门道"。

所以，在第五章，我会讲到书法领域的一些重要美学概念，比如"形与神""意与法"；也会讲到书法与其周边的艺术，比如与国画、篆刻的关系；还会在更大的维度上，讲讲如何站在世界艺术的角度看中国书法。

在书法殿堂里，还有一个再造的世界，就是前人的作品流传到后世，后人对它的解读。这是一个更加学术的领域。在这一章，我会用一节的内容带你进入这个世界，去探讨王羲之为什么会成为"书圣"——这其实是古人和今人、观念和行为互动的结果。

习字指南

对以上这六重世界的讲解，其实是带着你从推开中国书法的大门，到一步步进入一个博大精深的艺术殿堂的过程。而在这个过程中，你可能已经萌发了练字的强烈欲望。所以，最后我会跟你聊聊：为什么理解中国书法最好能自己练一练字？练字从哪里起步？要注意哪些事项？我也会讲一些很实用的内容，比如怎么选择毛笔和纸张，怎么从临帖进入创作。此外，我还会拟定一个书法学习的进阶范本字帖清单，然后再配上相应的一些教学短视频。这样，即便你没有拜师，至少也可以照着字帖、看着视频先练起来。

写字这件事，真正实践起来，同样是有方法和规律的，一不小心还会误入歧途。因此，我会结合自己几十年的书法学习和教学经验，跟你讲一些切实可用的学书方法，尽量让你在学书过程中少走弯路。我还相信，了解了这一部分的知识，即使你自己不练书法，也能给正在练习书法的亲朋好友提一些有益的建议。

下面，就让我们一起进入书法这个大观园，好好游览一番吧。

第一章 书体

如何欣赏不同书体的美

如何分辨不同的书体 | 五体

　　进入本书第一章，我们先来讲讲中国书法中的五体，也就是篆书、隶书、草书、行书、楷书。这一节相当于一个预览，核心任务是帮你快速建立起对中国书法字体演化的基本印象，让你看到一幅字就大致能分辨出是什么书体。

模板的作用

　　你平时可能会去美术馆、博物馆或画廊观展，可能专门看过古代或者现当代书法家的书法展，甚至可能在微信朋友圈看过别人晒自己的书法作品，但这些字到底好不好？该怎么欣赏呢？对此，你可能会觉得一片茫然。其实，面对一幅书法作品，首先要做的，不是看它的作者，也不是看它的内容，而是确认它的书体。

　　这个问题为什么重要？打个比方，五体相当于中国书法的一级目录。任何一个学科，一级目录都能起到纲举目张的作用。

　　一幅书法作品，不管呈现什么风格、什么样式，从字体上说，都不外乎五种——篆、隶、草、行、楷。也就是说，一个写书法的人，写来写去，都离不开这五体的范围。五体，就是理解中国书法最重要的模型。掌握了每种书体的基本特征，你就拿到了评价、欣赏一幅书法作品的基本模板。

　　看到这里，你可能会问：不是还有欧体、颜体、柳体吗？事实上，这几种

字体虽然被冠名为"某体"，但都属于五体中的楷书。欧阳询、颜真卿、柳公权这三位书法名家在楷书上孜孜以求，最终形成了个性鲜明的风格，欧体险峻峭拔，颜体厚重宽博，柳体刚健方正。你可以这么理解，如果说五体是一级目录，欧体、颜体、柳体就是楷书这个一级目录下的子目录。

顺便说一句，在书法史上，这个子目录，除了"体"，还有"字"的说法。比如，王羲之的书法叫"王字"，苏东坡的书法叫"苏字"。一个人的书法一旦被书法界用姓氏冠名为"某体"或"某字"，确实可以看作是一项桂冠。

真如立，行如行，草如走

了解了五体作为中国书法一级目录的地位，紧接着的问题就是：眼前的一幅字，甚至是一个字，我怎么才能分辨出它属于五体中的哪一种呢？对书法爱好者来说，这个问题可能易如反掌；但对刚入门的人来说，这个问题可能就是最大的拦路虎。如果连字体都分不清，就更别说品评它的优劣了。

我给你一个办法，就是拿楷书当标杆，因为它是普通人最熟悉的字体，也是五体中最容易辨识的字体。我们小时候在田字格里抄写生字，用的就是楷书——点、横、竖、撇、捺，一笔一画，方方正正。今天电脑里用的中文字体，绝大多数也是楷书。

古人分辨楷书、行书和草书，有一句话特别形象——"真如立，行如行，草如走。"[1] 意思是，楷书就像一个人站着，行书像一个人在走路，草书则像一个人跑起来了。在书写时，行书比楷书写得快，因为笔画与笔画之间连笔多了，所以动态感比楷书强；草书比行书写得更快，像是在疾速奔跑。图1-1是

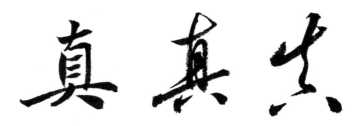

图1-1 真如立（左），行如行（中），草如走（右）

1」

语出苏轼《书唐氏
六家书后》。原文
为："张长史草书，
颓然天放，略有点
画处，而意态自足，
号称神逸。今世称
善草书者，或不能
真行，此大妄也。
真生行，行生草，
真如立，行如行，
草如走，未有未能
行立而能走者也。"
张长史即张旭，"真"
即楷书，"走"即跑
之意。

021

我分别用楷书、行书和草书写的"真"字，你可以感受一下它们的区别。

人对运动的物体是很敏感的。我自己的经验是，如果一面墙上挂着同样形式、同样内容，但分别为楷书、行书和草书的书法作品，大老远一看，人第一眼看到的往往是草书。

你可能觉得写草书特别自由，毕竟都跑起来了嘛。比如上文说的"真"字，它的草书跟行书、楷书的字形差异巨大，不懂书法的人怕是完全认不出来。没准儿你还听人说过草书像"画符"。这其实是个天大的误会。虽然草书不太好辨识，但可不能乱写，它自有一套约定俗成的符号体系。这种固定写法叫"草法"，学书法的人需要像背外语单词一样把它们记下来。当然，与外语单词一样，草法也是有一定规律的。如果不按草法规范写，即便是内行也认不出来，它就成了"野草"，那才真的是"画符"。

那行书呢？它介于草书与楷书之间。论形体，它像楷书一样容易辨识；论速度，它写起来比楷书快，也比楷书随意。它相对比较"随性"：写得端正一点、收敛一点，就是行楷；写得纵放一点，就是行草（图1-2）。行楷与行草都属于行书的范围。自王羲之、王献之（并称"二王"）以来，历史上写行书的书家是最多的。

图 1-2 行楷（左）与行草（右）

行书和草书最大的特点是"动起来"，具有和舞蹈相似的美感。台湾舞蹈家林怀民创作过一部现代舞作品叫《行草》。舞者用舞蹈的肢体动作模拟行书和草书的运笔过程，仿佛再现了一支毛笔在纸上书写的笔法动作，在世界舞坛引起了强烈反响。你也许还听过唐代草书家张旭的故事，他在写草书时，请当时的舞剑高手公孙大娘舞剑一曲，自己挥写草书，行笔如有神助。

篆如画，隶如波

拿楷书做标准模板，可以同时分清行书和草书，下面再来说说篆书和隶书。用一句话来说，就是篆如画，隶如波（图1-3）。

图1-3 篆如画（左），隶如波（右）

篆书的最大特点是象形，它离自然物象最近，写字像画画。篆书的字形是五体中最繁复的，也是最讲究左右对称的，但笔画很简单，主要由弧线和点组成，没有我们熟悉的钩、撇、捺，更没有接近直角的转折。

隶书的字形和楷书相近，但不像楷书那么方方正正，而是总体比较扁。看隶书，最容易辨认的特征是它的横画，它会写出一波三折的水波荡漾感，专业术语叫"波画"。而且，波画这一横，不像楷书呈左低右高的走势，而是呈水平方向。这是隶书特有的笔画形态。

祖孙三代

说完了怎么辨认这五种书体，最后再来看看它们之间的关系。

虽然今天写什么书体的人都有，但从历史传承来说，篆、隶、草、行、楷既不是平行的同辈，也不是顺序传承的五代，而是祖孙三代。

篆书出现最早，相当于爷爷；隶书从篆书发展而来，相当于爸爸；草书、行书、楷书是在隶书基础上平行发展、演化的，相当于第三代的兄弟姊妹。

那么，草、行、楷三者之间谁是老大呢？你可能会觉得，前面不是拿楷书作为模板区分行书和草书了吗？楷书写潦草了，就成了行书；行书写得更潦草些，不就是草书吗？所以楷书老大，行书老二，草书最小。我碰到过的很多书

法爱好者都是这么认为的。之所以会得出这个结论，多半是从他们自己写字的经历推测出来的——小学开始写硬笔就是规规整整的楷体；上了中学，字写得潦草起来了，楷体变成行书；碰到着急的时候，字写得就更潦草了，行书于是变成了"草书"。

不过，书法史上这三种字体出现的顺序并不是这样的。你可能想不到，草书才是老大。也就是说，在隶书之后，最先出现的是草书，之后才有了楷书和行书。至于楷书和行书谁更年长，学术界有争议，因为二者诞生的时间比较相近，而且在最初诞生的时候，其形态也很相似，难以区分。

五体当中，篆书、隶书、楷书大体偏向实的一面，草书、行书偏向虚的一面，其中草书是最烂漫自由的。这种自由的字体，出于实用的目的，从隶书演变而来，却不断发展出狂放充盈的性格。书法的五种字体，妙就妙在有虚有实，就像我们每个人的生命，虚实相生，充盈而有趣。

上一节梳理了中国书法的五种书体——篆、隶、草、行、楷之间的关系，但如果对中国文字稍有了解，你马上就会发出一个疑问：比篆书更早的甲骨文怎么不在这个体系里？

其实甲骨文是在这个体系中的，它属于篆书中的大篆。而我们之所以很少在历代书法家的作品中看到这种书体，是因为甲骨文在中国文字里虽然可以说是老祖宗，是最早的成熟文字体系，但在书法圈，它却是个姗姗来迟的新丁。

重见天日

你大概知道，"甲骨"二字是"龟甲"与"兽骨"的合称。"甲"指龟甲，"骨"指兽骨，其中以牛骨居多。

这些龟甲和兽骨是干什么用的呢？主要就是占卜。占卜用完之后，通常会把它们深深地埋藏起来。这一埋，作为汉字源头的甲骨文就是三千多年不见天日。直到1899年，由于清朝光绪年间爱好金石书画和古董的官员王懿荣的偶然发现，甲骨文才重见天日。也就是说，甲骨文的出土，距离1919年五四运动只有20年，距离今天也不过120多年。

所以，甲骨文虽然是汉字家族中最古老的长辈，但它作为一种书体进入中国书法史的谱系，却是相当晚近的事。我们所熟悉的历代书法大家，哪怕是被

尊为"书圣"的王羲之，也既没见过也没写过甲骨文。它一出土，就一脚踏进了现代书法的大门。正是在这个意义上，我们说甲骨文是中国书法界最年长的新丁。

如果将汉字的演变看作一个人的成长过程，那么甲骨文就相当于汉字的孩童时期。之后汉字不管怎么演变，不管发生多大变化，其内里的"基因"都是一致的。就算是我们今天在网络上使用的各种中文字体，一直往前追溯，源头也是甲骨文。就像饶宗颐先生所说的："汉字到武丁时代，大致已经定型了，达到基本成熟的地步，每个字大体以一形一声为主。从殷代便由图形为主定型而成为文字，商代以后三千年，汉字向前发展，只有数变（即繁简之变）而无质变。"

孩童性格

处于孩童时期的甲骨文，有什么特点呢？

甲骨文的字形还不稳定，就像孩子的性格还没定型一样。

图1-4是商朝武丁时期的占卜记事刻辞，用的是牛骨，正反两面都刻了字。在目前已发掘出土的成千上万的甲骨文中，这是少见的字数多且比较完整的，很适合作为今天书法爱好者学习的范本。

这块牛骨上一共有六条卜辞。其中第四条，也就是牛骨中间这一部分，记载了商王的一次占卜。

某一天，商王要占卜十天内有没有灾祸。占卜结果是有灾祸，这得记一笔。就在占卜的第二天，商王与儿子子央打猎追逐野牛，因为车夫驾马车不小心，撞上山岩，马车翻了，商王连同子央一起掉下车来。你看，出事儿了，占卜应验了，这也得记一笔。

有意思的是，这条卜辞中有两个"车"字（图1-4红框标注处），而它们的字形并不一样。上面记录占卜的文字，"车"字是车身在上，轮子在下；但等到记录卜辞应验时，"车"字就翻转方向，底朝天了。

你可能觉得奇怪，同一篇文字，甚至同一行里，一个字还能写得不一样。这就要说到甲骨文作为原始文字的特点了——它的表意性质更强，字形还没有

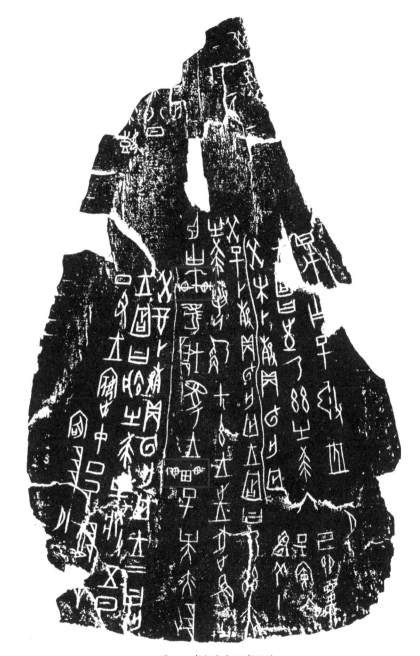

图 1-4 商朝占卜记事刻辞

经过规范，所以有些写法会随着特定场合、时空的改变而改变。同一个字，即便是在同一个历史时期，也有多种写法。以"鹿"字为例（图 1-5），形体上有繁复一些的，也有简洁一些的，有头向左的，也有头向右的，有四肢着地的，

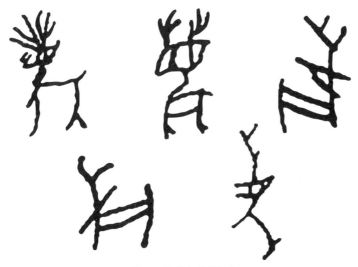

图 1-5 甲骨文"鹿"字

也有前脚抬起来的。这大概源于当时人们对鹿观察角度的不同，以及造字时象形程度的差异。汉字五体普遍存在一个规律：越是早期越不稳定，越往后发展，写法越稳定。甲骨文是汉字的最早形态，因此写法最不稳定，最见多样。

甲骨文之美

站在书法艺术的角度，处于孩童时期的甲骨文该如何欣赏呢？

一看天真烂漫。孩童是最天真、淘气、可爱的。甲骨文的美感，也在于洋溢着这种天真烂漫的趣味。它还有些图画的意象，但毕竟是比简笔画更为简省、抽象的文字符号了。那时还没有方块字的概念，也没有田字格或米字格之类的条框限制。有些字，比如"人"和"田"（图1-6），跟今天的字形很接近，就像小朋友歪歪扭扭的笔迹。我看它们，就好像看到了自己童年的样子。

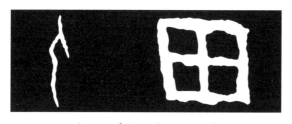

图 1-6 甲骨文"人"和"田"字

二看细瘦坚挺。这是由甲骨文的书写方式决定的。在甲骨上刻字，不容易转弯，所以甲骨文通常直线多，曲线少。刻出来的字，不同于用毛笔写出来的柔软笔触，线条别有一种细瘦坚挺的力量。这是刀刻带来的刀感之美，和篆刻更接近。

要知道，把这些生动多姿、活泼灵动的文字刻到甲骨上并不是一件容易的事。我研习篆刻多年，曾经尝试在牛骨上临摹殷墟甲骨文，发现根本刻不动。这才知道，原来用普通的篆刻刀是刻不了甲骨的。那甲骨文是用什么刀刻的呢？有学者研究发现，甲骨文是用坚硬而又锐利的青铜刻刀或碧玉刻刀来刻的。可以想见，当时的制刀技术水平也已经很高了。

除了刻刀好，手艺也极其重要。甲骨文微小而精致，有的甚至需要在指甲盖那么大的空间里刻上二三十个字。可以说，一片甲骨文就是一件精美的微雕艺术品。台上一分钟，台下十年功。甲骨文雕刻的刀法、手艺也是训练出来的。今天我们还能从出土文物里看到一些练习用的甲骨，明显刻得很乱，不涉及任何占卜内容，纯粹是为了练习。雕刻甲骨文只有达到使刀如使笔的程度，才能一刀下去，精准到位。

那么，甲骨文是先写后刻，还是直接刻呢？可能这两种情况都存在。目前出土文物里也能见到一些写了字但还没有刻的甲骨（图1-7）。从这样的书写笔

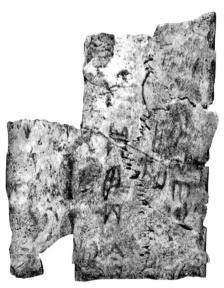

图1-7 书而未刻的商代甲骨

触也可以推断，殷商时期已经有了毛笔这样的书写工具。

三看对称之美。比如图1-8中的几个字，今天的"其"和"来"还是对称的，"贞"和"有"已经不对称了，但在甲骨文里，它们都是明显左右对称的。甲骨文这种对称之美，奠定了篆书的基本美感，也是后来其他字体既自由变化又不失平衡的美学基础。

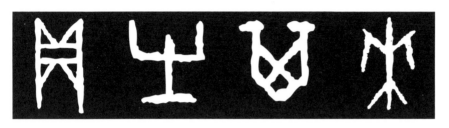

图1-8 甲骨文"贞""有""其""来"字

现代甲骨文

前面说过，甲骨文在中国书法发展史上沉寂了三千多年，直到19世纪末才重见天日。此后，中国学术界形成了一个新领域——"甲骨学"研究，书法艺术领域也出现了"甲骨文书法"。由于甲骨文进入书法家的视野是最晚的，因此，在其他字体中早已高度成熟的艺术形式和审美经验，立即被带入甲骨文书法的创作中，并在20世纪出现了一些擅长甲骨文的书法家。

丁辅之用甲骨文写过对联，他还擅长画梅花，甲骨文书法与梅花图珠联璧合（图1-9），让人耳目一新。

叶玉森用甲骨文写过书法中堂（图1-10），也就是传统中国住宅挂在厅堂正中的大幅字画，细瘦坚挺的甲骨文，竟然也能表现出宽博宏大的气概。

董作宾是著名的甲骨学家、"甲骨四堂"[1]之一，学问之余，书法也是好手。相比于一些以甲骨文"创作"的正式作品，董作宾进行学术研究时随手所作的甲骨文草稿（图1-11），更显示出学人的书卷气息和甲骨文的天生丽质。

潘主兰把甲骨文书法的刀感与书卷气融合在一起，冷峻空灵，又洒脱不羁，形式也很有趣味。他的作品有手卷，也有扇面（图1-12）。

[1]
"甲骨四堂"是指近代四位研究甲骨文的著名学者，分别是罗振玉、王国维、郭沫若和董作宾。

图 1-9 丁辅之甲骨文书法作品

　　我自己也尝试过用甲骨文进行书法创作。那时我正好在阅读一些相关的书法资料，忽然对甲骨文的造型美感有了一些新体会，于是产生了一种写写甲骨文的想法。我很喜欢出自《小窗幽记》的"高视物外"四字，而恰好这四个字在甲骨文里都有，所以就创作了图 1-13 的这幅作品。

　　创作这幅作品时，我想营造出一种高立挺拔的感觉，于是在章法上把这四个字向上靠，下面留出了更多的"白"。这种章法其实清代就有，我只是将其移到了甲骨文的书法创作中。落款时，我有意写了五行小字行书，与前面的四个大字形成对比，产生一种视觉上的层次感。

　　除了在书法艺术的领地开启新篇，甲骨文还在篆刻艺术领域开花结果。这是很自然的事情，毕竟甲骨文本来就是刻出来的。用甲骨文刻印，也给中国印章增添了一种新字体。简经纶就是甲骨文篆刻艺术大家，他移用甲骨文的章法，篆刻错落自然，意境从容（图 1-14）。

图 1-10 叶玉森甲骨文书法中堂

图 1-11 董作宾甲骨文草稿

图 1-12 潘主兰甲骨文扇面

图 1-13 方建勋甲骨文书法作品《高视物外》

白文印"游乎万物之祖"

朱文印"物以有为于己"

图 1-14 简经纶甲骨文篆刻作品

篆书

线条的艺术，自由的天性

篆书是离我们今天习惯的汉字形象最远，也最难辨认的，所以很多人对它望而生畏。如果你小时候练过书法，多半也是从楷体学起的。但最近这些年，不管是在北大教书法公选课，还是带成人业余学习书法，我都是让大家从篆书练起。在我看来，想学习中国书法，篆书才是绕不过去的基石。为什么这么说呢？

篆如画

我认为，恰恰是因为难以辨认，篆书反而比其他几种书体更能引导人从视觉艺术的角度欣赏它。

书法首先是视觉的艺术。视觉艺术的美感，形式本身是非常重要的，而且形式本身是可以超越时间与空间的。书法的形式，包括点画线条、字形结构、章法墨色等。一旦认得出其中的字，我们就很容易被一幅作品的思想内容带走，反而忽略它的形式之美。

而且，篆书是最有画面感的。相比于后来的隶书、草书、行书和楷书，篆书的点画线条是最简单的，主要靠线条来构造字形。前面说过，篆书的特色是象形，也就是所谓的"篆如画"。

比如图 1-15，左边是大篆，右边是东汉时期的雕塑作品。你可以完全不管

左边具体是什么字，就看这些字跟雕塑的造型，二者是不是有形态上的相似之处？这种相似未必出于造字者的本心，也未必是这个字要表达的含义，但站在审美的角度，只要你愿意，就完全可以凭直觉感受它。因此，面对一幅篆书作品，哪怕大部分字你都不认识，也可以去体会它造型的形象和灵动。

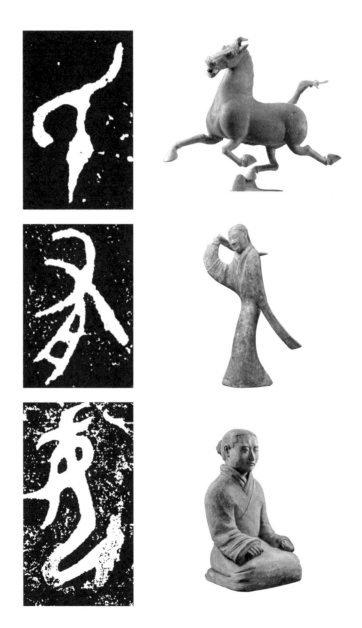

图 1-15 大篆与东汉雕塑作品形态对比

大篆和小篆

你可能还听过大篆、小篆这样的说法。没错，篆书内部分为大篆和小篆。两者有什么区别呢？秦始皇统一中国后，以李斯为代表的一群擅长书法的官员，以秦国的篆书为根基，整理出一套文字体系，在统一的帝国推行，这就是小篆。而在小篆之前，不管是殷商时期的甲骨文、铸刻在青铜器上的金文，还是中国最早的刻石文字石鼓文，乃至战国时期的六国文字，都统统归入大篆。我们所说的"五体"中的篆书，既包括小篆，也包括大篆。

那么，怎么从外观上区分大篆和小篆呢？你可以看一下图1–16，直观感受两者的区别。

从笔画上看，大篆的字有线条，也有块面。想象一下用一个固定的田字格去框大篆，你会发现很难框住。大篆的字形大小不一，有些字笔画多，字写得大一些，有些字笔画少，字就写得小一些。在整篇章法上也不一样，大篆是参差错落的。康有为说大篆"各尽物形"，就是这个意思。它的美感就在于自由的天性。

小篆就不一样了，它的笔画纯粹用线条表现，每个字都能填进统一的田字格里，所以看起来整齐得多，变得严肃起来，不再那么调皮。它呈现了一种理性的、充满秩序的美感，就好像长大了的知书达理的大家闺秀，亭亭玉立。我们常说汉字是方块字，所谓"能放进田字格里"这个特征，就是从小篆开始的。之后，汉代隶书强化了这一特征，楷书则走向了最明显的方形。

两座高峰

了解了篆书的基本特征和区别，接下来我们一起认识一下篆书的三件代表性作品。

在书法史上，篆书的发展有两座高峰，二者历史相隔甚远。第一座高峰在它的起始期，先秦时代；第二座高峰在清代。

在第一座高峰时期，大篆的代表作是西周的《毛公鼎铭文》，小篆的代表作是秦始皇时期的《泰山刻石》。

图 1-16 大篆（上）和小篆（下）字形对比

《毛公鼎铭文》（图 1-17）很长，有将近 500 字，是商周青铜器铭文中最长的。它整体非常流畅，虽然是字字独立的大篆，但按照一行一行来排布，有种婉转流畅的感觉。细看每个字，则并不整齐一律，而是长长短短、大大小小，每个字都各有姿态，互不干扰，呈现出一种很自在自足的样子。

《毛公鼎铭文》的书写者和毛公鼎的铸造者都是高手，再加上两千多年的岁月打磨，它跟原本的样子又有了很多差异。这其实是一种自然力量的"二次创作"，最终让它产生了一种斑驳、诗意的朦胧之美。所以面对整篇《毛公鼎铭文》时，你很容易体会到一种古意盎然之感。

秦始皇时期的《泰山刻石》（图 1-18）是中国现存最早的刻石之一，也是秦始皇封禅泰山保存下来的唯一实物，刻辞正是李斯所写。《泰山刻石》上的字体，前人又叫它"玉箸篆"或"铁线篆"，意思是这样的篆书虽然线条细瘦，但很有力道，绝不是烂面条之类。经常有人说"书法是线条的艺术"，这句话不见得适用于所有书体，但用在小篆上是非常合适的——正是小篆开启了线条的婉约之美。《泰山刻石》的字形方正修长，

图 1-17《毛公鼎铭文》拓片

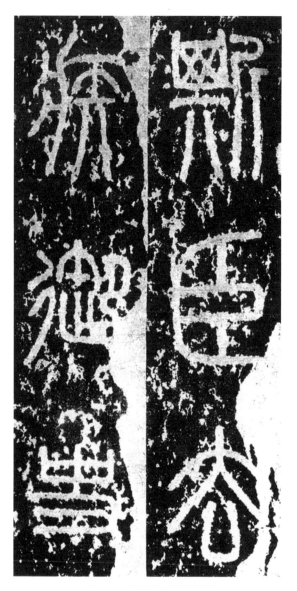

图 1-18《泰山刻石》(局部)

线条凝练，布白极其匀称，体现了一种秩序美感。从艺术审美的角度来看，大篆就像山野中人，小篆则像庙堂中人。

在篆书的第一座高峰时期，除了李斯，鲜少有有名有姓的书法家，书法的个人风格特征并不明显。但到了清代，即篆书的第二座高峰时期，就像魏晋以来的草书、行书、楷书一样，篆书也融入了书写者自身的性情和审美观念。从这一时期的作品中，我们不仅可以看到篆书这一书体本身的美感，也可以看到作书的人。于是，篆书这一书体也真正走向书写者个体的"心画"，走向"见字如面"。欣赏其作品，就像品尝一家好餐厅的菜品，我们不仅能感受到菜系的风格，还能感受到主厨独特的手艺。

清代涌现出了一批擅长篆书的书法名家，是他们激活了篆书，让我们看到篆书艺术推陈出新的种种可能性。吴昌硕就是清代篆书大家的代表。而我想让你记住的第三件篆书的代表性作品，就是吴昌硕的《节临石鼓文四条

屏》(图 1–19)。从这幅作品可以直观感受到，吴昌硕的字有多么雄浑苍茫，气魄宏大。

从篆书练起

回到本节开篇的问题：我教人写书法，为什么要从篆书写起？

浅层的原因是，从篆书写起，可以从书体演变的源头往下学，相当于从根源着手，知根知底。更本质的原因是，篆书看起来字形难，但笔法反而更容易掌握，主要是拉出匀称的线条；更重要的是，篆书的笔法是笔法的起始，也是笔法的根本。

学习书法，最核心的就是笔法，其次才是结构。篆书的笔法，主要是中锋。所谓中锋，就是在行笔时，让毛笔笔尖尽量处在笔画的中间位置。跟它相对的侧锋，就是笔尖处在笔画非中间的位置。中锋更显含蓄、浑厚，侧锋则有棱有角，显得比较"骨感"。我们比较熟悉的颜真卿和柳公权这两位唐代书法家，其楷书号称"颜筋柳骨"，其实就是因为颜真卿更多地使用中锋，柳公权更多地使用侧锋。

中锋是书法的笔法根基，能写出圆浑饱满的立体感，正是好的书法作品所必需的。隶书出现以后，对侧锋的使用逐渐增多，但无论侧锋怎么用，保持点画的圆浑有力都很有必要。侧锋用不好，就容易出现"剑走偏锋"的情况。所以，学书法还是要先掌握中锋，再学习侧锋，这样才能不失去根本。而且，越是写大字，越需要骨力与中锋，学过篆书的人往往对此驾轻就熟。很多人写不了大字，很可能是因为没有练过篆书。

当然，先学篆书不仅是因为技术问题，学习篆书还可以让人更好地领悟书法的道，也就是书法的境界。书法以自然天趣为审美的最高境界。在大书法家米芾看来，大篆最能体现自然天性，等规规矩矩的隶书兴起，这种天性就丧失殆尽了。[1] 所以，即使你是从隶书、楷书入手学书法的，我也建议你要练练篆书。

[1] "书至隶兴，大篆古法大坏矣。篆籀各随字形大小，故知百物之状，活动圆备，各各自足。隶乃始展促之势，而三代法亡矣。"引自米芾《海岳名言》。

寶臣先生正篆
戊午夏五月中海上禪廬子兆偶拓鼓
軒陶齋泐石七十五叟吳昌碩

图 1-19 吴昌硕《节临石鼓文四条屏》

先学会欣赏『横』这一笔画

前面我打过一个比方，说篆书是爷爷辈，隶书是父亲辈，为什么说它们之间有辈分差呢？这不是出现时间早晚的问题，而是因为从篆书到隶书，中国书法发生了一次革命性的变化。那么，这一时期究竟发生了什么，让隶书产生了转折性的变化？

隶书印象

隶书到底长什么样？以出自东汉《朝侯小子残碑》（图 1-20）的"百"字为例，我们一起来看看。

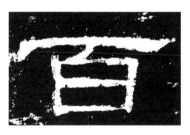

图 1-20《朝侯小子残碑》"百"字

这个字起笔的第一画，也就是那一横，书法专业术语叫"波画"，因为它的形态跟波浪起伏很相像。波画是一种有装饰性效果的横画，在隶书中很常见，只要是有长横画的字，几乎都有一个长横写成波画的形态。

波画最突出的特征，一是蚕头雁尾，左边起笔，像蚕宝宝的头，右边收笔，像大雁的尾巴；二是一波三折，这一横不是直得像根棍子，而是起笔低，中间往高抬，接着往下压，最后往上挑，就像波浪一样，其笔势有凌波仙子飘飘欲飞之感。波画上下起伏，飞荡出锋，有强烈的节奏美感，漂亮至极。

这一横，是"百"字的主笔，也是画龙点睛之笔——如果波画写得不成功，整个字就很难有美感。请你把这个字和这一横牢牢印在脑海中，之后再看到其他隶书书法作品，你不仅能轻易辨认出来，写得好不好，你心里也有把尺子了。

记住了这个字，再对比一下篆书的"百"字（图1-21），你就能看出它们在基因上的相似性，也能直观感受到从篆书到隶书的巨大变化了。可以说，从篆书发展到隶书的过程，既是汉字发展史上最重要的变化，也是书法发展史上最重要的变化。这个演变过程，就叫作"隶变"。

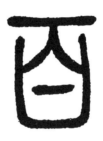

图 1-21 篆书"百"字

隶变到底变了什么？

从文字学的角度看，最突出的是隶书抽象程度更高了。篆书还是比较象形的，也就是前文所说的"篆如画"，而隶书就抽象多了。以"家"字（图1-22）为例，篆书字形大致还能看出是一个棚子里有一只动物，这动物其实是猪，这是古人观念里的家；等到了隶书，就既看不出棚子，也看不出一头猪了。

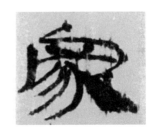

图 1-22 篆书（左）和隶书（右）"家"字

从书法艺术的角度看，我要强调两个至关重要的变化，它们都对后世的中国书法产生了深刻影响。

一是横平竖直成了字形的基本风貌。篆书的结构形体，总体上是弧线多，圆转多。到了隶书，就变成了直线多，横平竖直，字的外形看起来方方的，这为后来的楷书奠定了基础。

二是出现了侧锋，这是书法发展史上的突飞猛进。上一节说过，篆书写作基本都是用中锋，字形以线条为主。到了隶书，侧锋出现了，开始有了点画。侧锋一多、一潦草，就演变出了隶书的笔画——横、竖、折、撇、捺、点等。这些笔画，也是后来楷书笔画的雏形。以"不"字（图1-23）为例，从篆书到隶书，点出现了，撇出现了，捺也出现了。而从单一的线条到笔画类型的增多，意味着书法作为一种艺术创作，有了更丰富的变化空间。

出自秦代《石鼓文》

出自秦代《峄山刻石》

出自东汉《西狭颂》

图1-23"不"字从篆书到隶书的演变

弄清楚了隶书的基本特征，再回到它的名字，它为什么会叫"隶书"？"隶变"又是怎么发生的？

《汉书·艺文志》里解释过，隶书初创于秦代，当时各种各样的社会事务越来越多，文书随之增多，这就需要提高书写效率，以便完成任务。于是，写着写着字就开始变得潦草，一潦草，有的笔画就少了，就开始简化了。做这些抄写工作的大多是基层文书抄写员，他们都是仆役身份，也就是"隶"。[1]

隶书来自篆书的快写，或者说篆书的草写，然后约定俗成，经过高手的加工整理和流传演变，形成了隶书。今天从出土文物可以看到，最早的隶书并不是出现在汉代，也不是出现在秦代，而是出现在战国晚期秦武王时代。图1-24

「1」
原文为："是时始□隶书矣，起于官狱多事，苟趋省易，施之于徒隶也。"

是四川青川郝家坪战国秦墓出土的木牍，上面的文字虽然大体还算篆书，但其中"广""月""鲜""草"（图1-24红框标注处）等字，已经很接近隶书的形体了。当然，直到西汉，隶书才真正成熟起来。

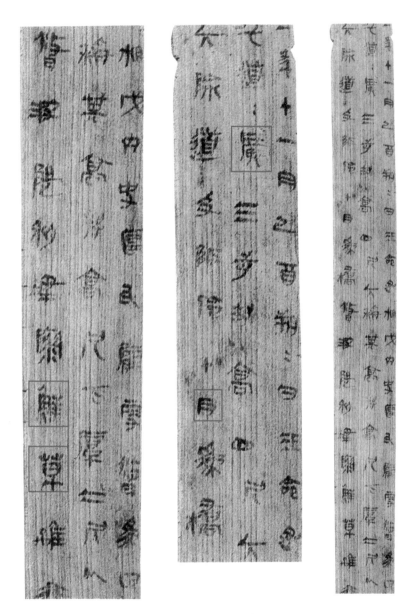

图1-24 四川青川郝家坪战国秦墓出土木牍（局部）

汉碑与汉简

汉代以隶书最为知名，有"秦篆汉隶"之说，这就好像"唐诗宋词"一样知名。汉朝国家大一统，国力强盛，汉代人的整体精神气象在隶书这一书体上表现得淋漓尽致。

今天我们可以看到的汉代隶书，主要出现在石刻上。出名的汉代碑刻隶书风格非常多，但无论如何你都要记住《朝侯小子残碑》和《石门颂》。

东汉的《朝侯小子残碑》（图 1-25）于 1911 年出土，整个碑基本是方的，八十多厘米见方，右边第一行有"朝侯之小子也"几个字，所以得名《朝侯小子残碑》。

这件作品对隶书的典型特征做了教科书级的呈现，每个字看起来都横平竖直，庄正大方，有一种君子气度。不过，字虽庄正，却并不呆板，主要笔画都写得很舒展。以图 1-25 红框标注处的几个字为例，"居"字朝左那一撇，"见"字朝右上扬的那一长捺（今天的楷体写法是竖弯勾），还有"孟"和"等"这两个字的波画，写得堪称完美，让这些字充满了一种翩翩欲飞的飘逸感。

请你牢牢记住《朝侯小子残碑》的样子，这样你心里就有一幅标准隶书的范本了。

同样来自东汉的《石门颂》（图 1-26），乍看一眼，你可能不会想到，这件看上去"很粗糙"的书法作品，在碑学名家杨守敬眼里，却是"用笔如闲云野鹤，飘飘欲仙，六朝疏秀，皆从此出"。今天我们学习隶书，《石门颂》几乎是绕不过去的一个重要范本。

这件作品非常大，纵、横都超过两米。这么大的作品，可不是一块碑，而是一块摩崖石刻。石门是指陕西褒城（现汉中市汉台区褒河镇）的石门隧道，《石门颂》就刻在隧道西边的石壁上。20 世纪 60 年代末修建石门水库，就把《石门颂》从崖壁上凿出来，移到了汉中博物馆。

在崖石上刻字跟在石碑上刻字是很不一样的。刻碑的石材光洁细腻，比较"听话"，写成什么样，刻出来基本不会走样。但崖石质地粗糙，很不"听话"，本来想刻成这样，结果走刀的时候，受到材质带来的阻力，字就会刻成那样。正是这种人力和石材的角力，让《石门颂》有了一种闲云野鹤般的天趣。从局

图1-25《朝侯小子残碑》

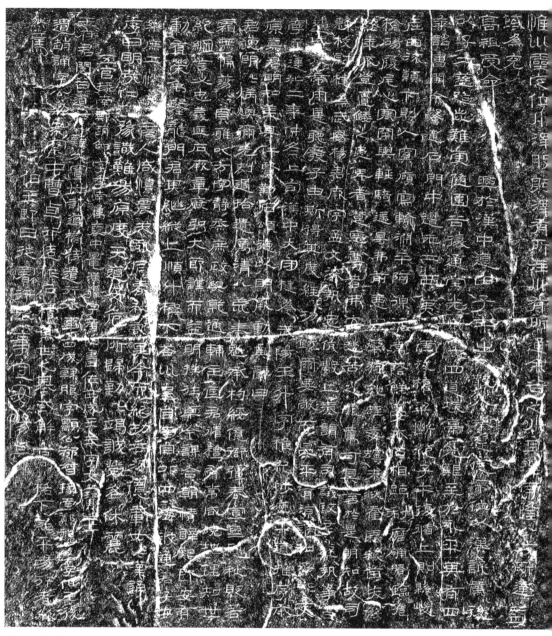

图 1-26《石门颂》

部图（图 1-27）可以看出，跟《朝侯小子残碑》的有棱有角相比，《石门颂》的笔画更偏圆浑，线条却苍劲豪放。近代书法家张祖翼曾感慨说，《石门颂》有一种雄厚奔放之气，让"胆怯者不敢学，力弱者不能学"。

以上两件隶书代表作，《朝侯小子残碑》体现的是"定"，是法则之美；而《石门颂》体现的是"不定"，是野逸之美。像《石门颂》这样的作品，最难之处就在于它变化不定。法则之美，靠的是"功到自然成"；而野逸之美，光有功夫是不够的，更需要心灵的潇洒不羁。

这些碑刻的隶书，经历了近两千年的沧桑岁月，斑驳剥蚀，文字与石花浑融一体，产生了一种独特的美感。这就是传统书法审美所说的"金石气"，深邃而幽静，让人醉心不已。

当然，比起古人，今天我们学习汉隶，还有一类他们没享受过的宝藏，那就是汉简。近一百年出土了大量汉代简牍，让我们看到了隶书用于书写的原貌。因为是用笔墨书写的字，比起碑刻的醇厚古朴，汉简更轻松跳荡，毫无拘束。因为笔法与笔触清晰可辨，汉简现在也已成为书法学习的重要范本。

《居延汉简》（图 1-28）总数有三万多枚，是迄今发现的简牍中数量最多的。写在这些简牍上的书法，是隶书的上乘之作。跟今天铺开一张大纸写字不一样，汉代人是在一厘米左右宽的竹简上写字（木牍则宽一些），然后再把一条条竹简编成篇。《史记》就是用这样的方式写成的。虽然是在这么狭窄的空间上写字，但你可以看到，《居延汉简》上的字，点画飞动，有些长笔画，比如竖、捺，一笔挥写，有千里之势，实在是酣畅至极。

丁亞帅唯建

川川此比

�—罰寰寰

用殴宕

图1-28《居延汉简》其中一片木牍

图1-27《石门颂》
局部）

053

草书

律动如奔跑，冲击如摇滚

一提到草书，你脑海里可能马上就会出现张旭那种狂草，笔画龙飞凤舞，根本看不出到底写了些什么。大概也是出于这个原因，有些人把草书看作纯粹的抽象艺术，觉得它没什么实用性。但实际上，草书的诞生，完全不是为了抽象的艺术，而是为了最朴素的实用性。只有了解这一点，你才能真正理解草书的本质。

我们今天使用的很多简化字的字形，就是从草书字体来的。比如"为"字，图1-29是王羲之作品中"为"字的三种写法。最左边是行书，就是我们熟悉的繁体字字形。右边两个是草书，这完全就是今天使用的简体字字形了。不过，这种草书写法并不是王羲之独创的，而是在西汉时期就出现了。在西汉简牍中，隶书的"为"和草书的"为"是并存的（图1-30）。

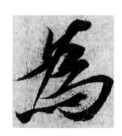
出自《兰亭序》

出自《十七帖》

出自《初月帖》

图1-29 王羲之作品中"为"的三种写法

图 1-30 西汉简牍"为"字

再比如"发""东""车""长",这几个字的简体字字形都是从草书来的（图 1-31）。

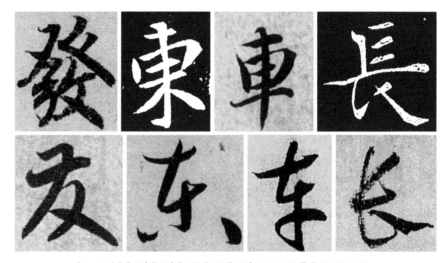

图 1-31 "发""东""车""长"的繁体字（上）和草书（下）写法

回到前面的问题，为什么说草书的诞生是出于实用的目的？

东汉时期，辞赋家赵壹写过一篇很有名的文章《非草书》，题目的意思就是"非议草书"。当时他是唱衰草书的，但这并不妨碍他准确概括了草书诞生的原因。赵壹总结道，秦朝末年，严刑峻法，有一大堆公文要处理，打仗打过来，羽箭乱飞，书写赶得急，字迹当然就潦草了。[1]

所以，古人说草书是"隶书之捷"，也就是隶书的快写。这跟隶书产生的道理是一样的。当然，草书可不是随便写快、写潦草就行了，它的定型，还要经过书法高手的加工整理，笔画的减省逐渐约定俗成。因此，草书虽在秦末就已萌芽，但直到西汉中晚期才逐渐成形。

［1］

盖秦之末，刑峻网
□，官书烦冗，战
□并作，军书交驰，
□檄纷飞，故为隶
□，趋急速耳。"引
□赵壹《非草书》。

055

章草与今草

正因为出于实用的目的，草书在诞生之初，并不是那种龙飞凤舞的样子；相反，它隐隐约约还能看出隶书的基因。

1993 年，江苏连云港的一个汉墓出土过 21 枚竹简，这就是著名的《神乌傅（赋）》简（图 1-32）。据学者考证，这是西汉成帝永始年间（前 16—前 13

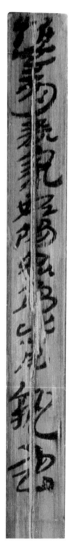

图 1-32《神乌傅（赋）》简（局部）

年）的，距今已有两千多年历史。跟今天一样，写在竹简上的文章也是有标题的。标题"神乌傅"三个字是隶书，正文则是草书。一对比就可以发现，标题的隶书很工整，正文的草书很写意。这些草书虽然也比较难辨认，但还是可以感觉到其中带有明显的隶书痕迹。你可能在电脑字体库里看到过"章草"这种字体，它指的就是这种早期的草书。

你不要以为汉代人在竹简上写草书，地方狭窄，根本施展不开，很拘谨。其实，我看过的那些竹简上的草书，虽然可能出自某位无名书法家之手，但写得无拘无束，有一股原始生命力的质朴冲动，是很自然潇洒的（图1-33）。书法真正感染我们的，不是书写者的名头怎么样，而是潜藏在字里行间的艺术冲击力。两千年前写在竹简上的草书，一样给了我很多感动。

东汉后期，随着行书、楷书出现，章草也继续演变。到了东晋王羲之、王献之之笔下，草书基本摆脱了隶书的痕迹，成为"今草"。那么，面对一幅草书作品，到底要怎么辨认它是章草还是今草呢？

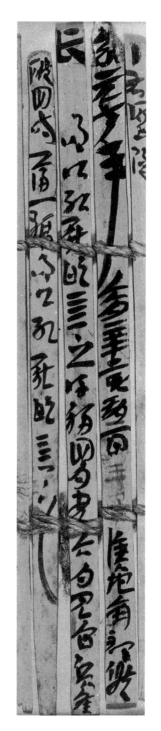

图 1-33 居延汉简《永元器物簿》（局部）

首先，章草还能看出隶书的模样，比如字形扁宽，笔画捺保留了较多的隶书的"雁尾"。其次，章草几乎每个字都是独立的，很少有上下几个字连笔形成一组的情况，所以整体感觉上显得敦厚质朴。今草就基本看不出隶书的影子了，而且经常会几个字连笔一气呵成，显得流美飘逸（图1-34）。

今草内部还可以区分为大草和小草。这里的"大"和"小"，不是指字的大小，而是指情绪的大小——书法家写到兴致勃发，狂放不羁，就成了大草，也就是我们常说的狂草。可以说，从章草到今草反映了"古今之变"，从小草到狂草则反映了书写者的"情绪之变"。

自由与约束

关于草书，很多人还有个误解，觉得草书，尤其是狂草，特别自由，想怎么写就怎么写。

这话只说对了一半。草书自由是真的，其自由度是前所未有的，也是后来的行书、楷书所不及的。书写同样一篇文字内容，用草书书写速度最快。古人常说书法是"遣兴"，草书则是最能体现即兴创作的一种形式。它的偶然性很强，甚至可以说是一场心和手的冒险。在偶然的、没有预先设计的书写中，书写者的心神能获得极大的自由。

正是由于草书书写过程中独特的快感，当章草在汉代成熟以后，就兴起了一股草书热。按照赵壹在《非草书》中的描述，当时的人对草书痴迷得废寝忘食，费笔又费墨，衣服、唇齿都常常是黑的。[1] 那么，为什么有这么多人迷恋草书？正是因为和篆书、隶书相比，草书写起来实在是太随性、太洒脱了，能让人真正体验到生命的"潇洒走一回"。

不过，草书虽然很自由，却万万不能想怎么写就怎么写，它也是有规矩的。每一个草书字形，无论草书家如何大胆突破变形，终究都不能脱离文字符号的基本规范。这就是书法界所说的"草法"。草法有严格的规矩，每一个偏旁、部首都有特定的符号，而且这些符号也是研习书法的人约定俗成的，不是想怎么"鬼画符"都可以。

那初学者要怎么了解这些草法呢？我经常教给学生的有两个途径：一是练

[1]

"夕惕不息，反不暇食。十日一笔，月数九墨。领袖如皂，唇齿常黑。"引自赵壹《非草书》。

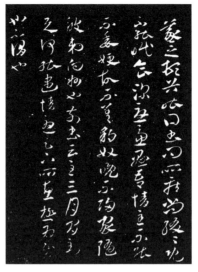

章草，王羲之《豹奴帖》

今草，王羲之《伏想清和帖》

图 1-34 章草与今草作品对比

习具体的草书字帖，比如唐代大书法家孙过庭的《书谱》，这是草书的经典范本，有 3700 多字；再比如隋代僧人智永的《真草千字文》，这是一行草书、一行楷书并排写的，很方便对比。二是直接查阅草书字典，我比较推荐清代乾隆年间石梁编写的《草字汇》。

草书必须遵循草法，这恰恰是草书和现代派抽象绘画的差别。这种差别，不学习草法是不太能体会的。

草如走

那么，面对一幅草书作品，应该如何欣赏呢？一句话，去感受它强烈的律动。

你可能还记得前面讲过的"草如走"，这个"走"，就是指奔跑、奔放，准确抓住了草书之美的精髓。草书，尤其是狂草，体现了书法里最激烈的动态美。你可以将草书类比为摇滚乐——摇滚乐那种强烈的冲击力，是一般的流行音乐达不到的。

怀素的《自叙帖》和张旭的《古诗四帖》可以说是草书的代表作，它们都属于狂草。书法界公认，怀素之后，再无可以和这两幅作品相媲美的草书长卷。这两幅作品你可要认真看看，对草书的动感有一个感性认识。

怀素的《自叙帖》（图 1-35）篇幅很大，长达七米多，658 字，从头至尾，兴致飞扬，一气呵成，中间高潮迭起，犹如一首交响曲。草书一般容易写得缠绕多、圈圈多，不容易写得简洁洗练，但怀素的《自叙帖》写出了玲珑剔透的空灵感，这是一般草书家达不到的。从一根根线条中，你能感受到笔锋的强烈弹性，每个字似乎都要从纸上跳起来。如此酣畅淋漓，却没有一笔经不起推敲，真是达到了技法与意境的巅峰。

相对来说，怀素的《自叙帖》还算有法度、规矩可循，张旭的《古诗四帖》（图 1-36）则完全是"不按套路出牌"的感觉了。

《古诗四帖》尺寸并不大，长不足两米，但看一眼就能感受到它的汪洋恣肆，波涛汹涌。这正是因为它行笔（我想更应该说是舞动的笔）的豪放，无所拘束的任意挥洒，带来了强烈的视觉冲击力，好像书法家的生命在这一刻彻

▶

图 1-35 怀素《自叙帖》（局部）

夫運筆邪則無芒角執手

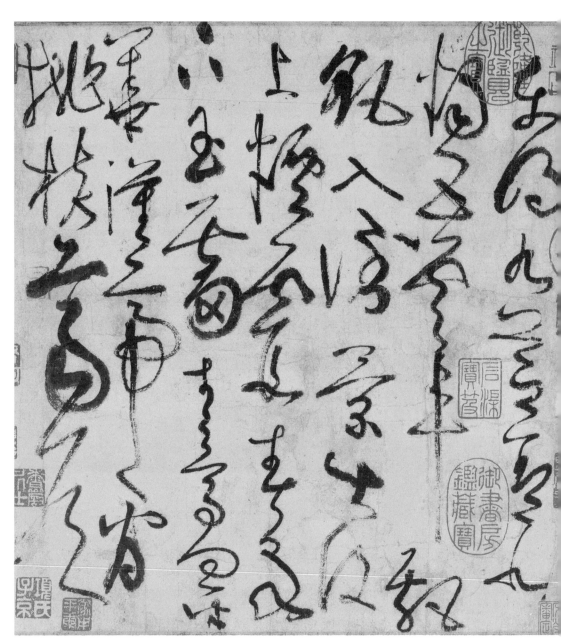

图 1-36 张旭《古诗四帖》(局部)

底释放了。

这种草书其实有点"超纲"了，笔画变形到这种程度，别说你看不懂，即便是学过草法的人，没有解释文字，也很难辨认出来。当然，这并不是书写者刻意为难别人，而是在特定的状态下自然写出来的。张旭写这样的草书，激情燃烧，是任凭当时瞬间的直觉来驱使毛笔的。

要达到狂草艺术的自由境界，需要心和手达到最高程度的自由。有的人是心放不开，有的人是手放不开，心手合一而且彻底解放，才能写好狂草。很多草书家都喜欢喝酒，其实就是要借助酒的作用，帮自己放下拘束，回到生命本真的自由状态。狂草使得点画字形飞舞到了一个极限，法度也到了一个极限。而最好的草书家能充分发挥自己的灵性，又不会突破那个临界点。

行书是我们日常生活中写得最多的书体。大部分人记笔记、写便条或者签名，用的都是行书。用的场合这么多，是不是说明行书门槛比较低呢？我的答案是，从日常应用的角度可以这么说，行书谁都能写；但从书法艺术的角度，行书反而是门槛最高的书体。那么，它的门槛究竟高在哪里呢？

行有变化，行有法度，佳作如云

行书的第一道门槛，是它变化灵动。行书能变化到什么程度呢？同一个字，写成楷书时，在不同书家笔下都差不多，但写成行书时，不同书家笔下的差别就很大了，甚至在同一个人不同的作品里也有很大的差别。图1-37是不同书家

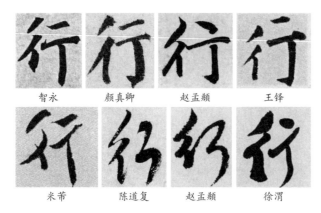

智永　　　颜真卿　　　赵孟頫　　　王铎

米芾　　　陈道复　　　赵孟頫　　　徐渭

图1-37 不同书家楷书（上）和行书（下）的"行"字

笔下的"行"字，你可以对比一下，从中体会楷书的一致性和行书的变化感。

写得好的行书，每个字都像在舞动。如果说楷书、隶书、篆书这些书体好比是一个模特在静态地摆造型，那么，行书就是走起来，并且在运动中精确地完成动作。若非训练有素，很可能会在运动中失去控制，动作完成不到位。在书法中，这就叫笔法不到位，或者结构跑掉了。在体育运动中，跳水、体操、花样滑冰都有类似于行书这样的难度。

更何况，写行书，同一个人在不同时间写会有变化，不同人写也会有变化。就像"行"这个字，米芾、陈道复、赵孟頫、徐渭各有各的写法，对学习者来说，这也增加了模仿的难度。

行书的第二道门槛，是它虽然变化多端，但仍然有规矩法度。虽然不像草书那样有明面上的草法，也就是固定的偏旁、部首的写法，但行书也有约定俗成、大体稳定的写法。以"能"字为例，图1-38是我自己写的，它没有那么规规矩矩、一笔一画，右边两个"匕"甚至还挺飞扬灵动，但能说这就是行书的"能"吗？

图 1-38 方建勋手书"能"字

还真不能。因为按照行书的规矩，右边两个"匕"得连起来像个简体的"长"字（图1-39）。王羲之《兰亭序》里的"能"字是这么写的。自他之后，唐代、宋代，一直到明代的书家，不管是苏轼、米芾还是董其昌、徐渭，大体都遵照这个写法。

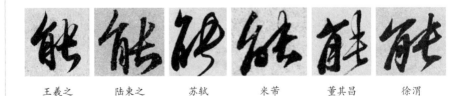

| 王羲之 | 陆柬之 | 苏轼 | 米芾 | 董其昌 | 徐渭 |

图 1-39 历代书家行书"能"字

总体来说，行书和楷书字形是接近的，但有一部分字的写法确实有差别。

所以，如果你想要学习行书书法，就要大量观察、模仿前人作品，熟悉那些约定俗成的写法。这有点像学外语，要背那些不规则动词。懂书法的人欣赏一幅行书作品，那些特殊的字写得合乎法则是最起码的要求。

行书的第三道门槛，是大家名作实在太多，后人难以超越。大家熟知的几幅书法作品，比如王羲之的《兰亭序》、颜真卿的《祭侄文稿》、苏东坡的《寒食帖》等，都是行书。书法史上的名家，以行书见长者也是最多的。为什么会这样呢？一方面，是因为行书最实用，除了官方文件用楷书，古代文人平时写信、写文章，大多是用行书。写得多，精品自然就多。另一方面，行书这种字体动静相宜，有着"悠然见南山"的从容和洒脱，与古人的生命状态和节奏很是契合。于是，杰出的书法作品便在这不经意间的乘兴一挥中诞生了。

那么，我们到底该怎么欣赏一幅行书作品呢？前面说过，"真如立，行如

永和九年歲在癸丑暮春之初會
于會稽山陰之蘭亭修禊事
也羣賢畢至少長咸集此地
有崇山峻領茂林修竹又有清流激
湍暎帶左右引以為流觴曲水
列坐其次雖無絲竹管弦之
盛一觴一詠亦足以暢敘幽情
是日也天朗氣清惠風和暢仰
觀宇宙之大俯察品類之盛
所以遊目騁懷足以極視聽之
娛信可樂也夫人之相與俯仰
一世或取諸懷抱悟言一室之內

图 1-40 王羲之《兰亭序》（冯承素摹本）

行，草如走"，既然是"行"，欣赏行书，就要去把握它平衡稳定中的动感——
一个人要想走得好看，肯定既不能跌跌撞撞，也不能拖拖拉拉。

行书三把尺

一看历史上行书佳作特别多，你是不是心里有点慌，怕看不过来、记不
住？别怕，我先帮你做个减法。你只需要先记住其中三幅作品所代表的风格，
然后把它们当成一把尺子，再去比照其他作品就可以了。

第一幅作品当然是王羲之的《兰亭序》（图 1-40）。我猜，全中国学书法
的人，临帖临得最多的就是它。其实《兰亭序》的真迹并没有流传下来，流传

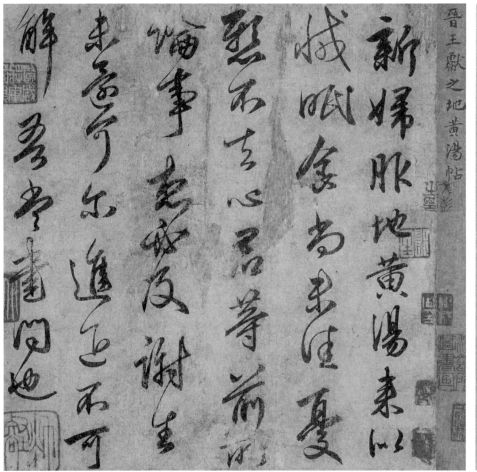

图 1-41 王献之《地黄汤帖》（唐人摹本）

下来的只有唐代的摹本，其中冯承素摹本被认为是最接近王羲之原作的，现收藏于北京故宫博物院。

《兰亭序》可以算是行书中最具代表性的，我称之为"纯粹行书的典范"。它比楷书稍微潦草一点，但每个字都能认出来。我们说行书像走路，《兰亭序》就是走得最从容的，不紧不慢，很是惬意。《兰亭序》的笔法也是王羲之笔法的集中表现，后文会细讲。后来的书家，行书笔法大多学自《兰亭序》。

第二幅作品是王献之的《地黄汤帖》（图 1-41）。这幅作品流传下来的也是唐代人的摹本，现藏于日本东京台东区书道博物馆。《地黄汤帖》行书、草书混搭，特别有宏大的气势，属于激情澎湃、浪漫一路行书的代表。

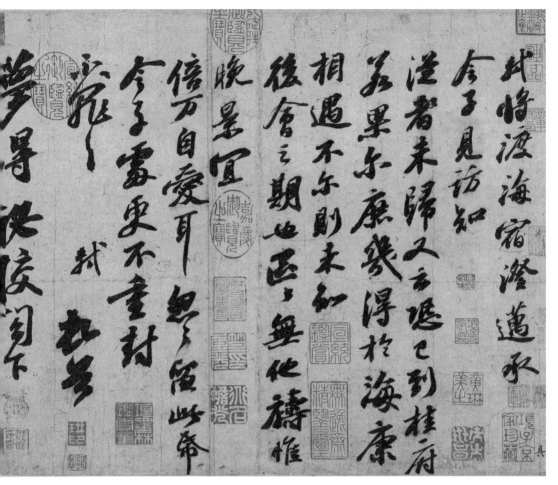

图 1-42 苏轼《渡海帖》

古人学习书法很注重师承，或者是家学，或者是师父传给弟子，口传手授，代代相传。王献之学习书法，先天比一般人更具有利条件——父亲王羲之就是大书法家，所以他起点很高。但大树底下好乘凉，却也不容易从父亲的风格中跳出来，走自己的路。书法史上，父子都是书家的有不少，但很少有像王献之这样能独立于父亲的风格，自成一家的。父子二人相比，王羲之的书法比较内敛，讲究法则；王献之的则很外放，痛快淋漓，不假思索，信手拈来。如果以诗人类比，王羲之是杜甫一路，王献之则是李白一路。所以后来的书家，温和含蓄些的更推崇王羲之，豪放派的则更推崇王献之。

第三幅作品是苏轼的《渡海帖》（图 1-42）。与其诗词文章一样，苏轼的书

法是具有开创性贡献的。从一定程度上说，苏轼改变了书法历史的走向，是一个里程碑式的人物，所以被列为北宋书坛的"宋四家"之首。

我们知道，书法特别讲究"法"，也就是前人立下的规矩。如果你小时候学过书法，肯定也描过红，或者临过欧体、颜体的字帖，这其实都是为了让你学会书法的法则。可是，法则会不会把人限制住呢？在苏轼之前，很少有人想过这个问题。到了北宋，苏轼既想过这个问题，也敢突破法则。所以他的《渡海帖》写得肥肥胖胖的，但又轻松自然，一点都不笨重，这就是他的个性在书法中的体现。"我的书法我做主"，这个潮流，苏轼是发起者，也是代表人物。宋代以后很多书家的书法看上去都怪怪的，不像"二王"的作品那么"帅气"，这就是苏轼倡导书法要张扬个性的结果。

楷书

优雅、力量与理性之美

　　楷书可以说是我们最熟悉的书体。如果你小时候学过书法，很可能是从楷书学起的，而且，大概率是照着欧阳询、颜真卿、柳公权这三位唐代书法大家的字帖练。不知道你有没有坚持下来，反正据我观察，很多孩子本来对书法很有兴趣，学了一段时间之后反而不肯练了。更糟糕的是，这时老师和家长还要批评孩子不肯下功夫。

　　其实，这真不是孩子不上进，而是选错了起步的模仿对象。一上来就学唐代的楷书，等于孩子在最淘气、天真的年纪，碰上了书法中最严苛的老师。这样做，孩子很难得到正反馈，反而会产生强烈的挫败感，也就越练越没意思，特别容易放弃。所以，我主张学习书法从篆书起步，不仅有理论上的考虑，也是出于实践中的观察。

　　看到这里，你会不会觉得，楷书循规蹈矩，练楷书束手束脚的，没什么意思呢？如果你这样认为，那就是误会楷书了。随着历史的发展，楷书把优雅之美和力量之美融合起来，最终凝结在了理性之美上，它是中国书法集大成的典范字体。

优雅之美

　　楷书的出现起于东汉末年，同样是隶书草写的结果。如果用一句话描述隶

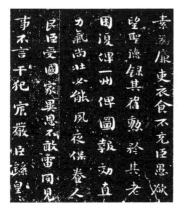

钟繇《荐季直表》（局部）

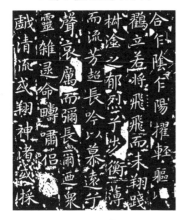

王羲之《黄庭经》（局部）

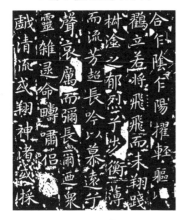

王献之《洛神赋》（局部）

图 1-43 楷书从质朴到优雅的审美变革

书和楷书的区别，我会说，前者质朴，后者优雅。不过，这种审美风格上的变化，是用将近两百年的时间慢慢酝酿、沉淀下来的（图 1-43）。

三国时期的魏国出了一个书法家叫钟繇，他在书法史上号称"楷书鼻祖"。他的楷书还带有隶书的痕迹，比较质朴，字形和笔画看上去宽宽、胖胖的，像刚学会走路的孩子，有点摇摇晃晃的样子。

到了东晋的王羲之，楷书就脱离隶书的质朴，发展出了优雅妍美的独特风格。所谓"妍美"，在书法领域，专指字形结构修长，笔画灵动飘逸，就像小伙子长得英俊挺拔，或者姑娘亭亭玉立。

在从质朴到优雅这个审美变革的过程中，王献之比王羲之走得更远，他的字也更飘逸秀美一些。

在书法界，说到"钟王"，就是指钟繇和王羲之。他们的楷书，整体章法是字大小不一，结构短长、宽窄变化自然，笔画之间还会有一些牵连。因为是从上到下、从右到左书写，所以整体布局追求竖行整齐，但不讲究横行平行，这就是所谓的"纵有行，横无列"。钟繇和王羲之、王献之的楷书精致有法，很有书卷气，这一点成为后世文人写小楷最重要的审美追求。比如，元代的赵孟頫、倪瓒，明代的文徵明、黄道周等，都是从这一路来的（图 1-44）。

身退天之道
載營魄抱一能無離乎專氣致柔能如嬰兒
乎滌除玄覽能無疵乎愛民治國能無為乎
天門開闔能無雌乎明白四達能無知乎生之
畜之生而不有為而不恃長而不宰是謂玄德
三十輻共一轂當其無有車之用埏埴以為器
當其無有器之用鑿戶牖以為室當其無有
室之用故有之以為利無之以為用
五色令人目盲五音令人耳聾五味令人口爽
馳騁田獵令人心發狂難得之貨令人行妨是

赵孟頫小楷《道德经》（局部）

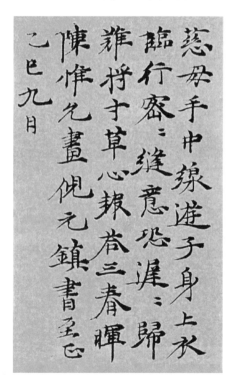

倪瓚小楷《题陈惟允〈孟郊诗意图〉》

图 1-44 历代文人小楷作品

力量之美

前面说完优雅，你可能会觉得楷书显得太过柔弱。实际上，"钟王"之后，楷书并没有沿着优雅的路子一路狂奔，而是加入了力量感。这就是南北朝时期北方地区流行的楷书，通常叫"北魏体"或者"魏碑体"。

今天我们能见到的北魏书法，多半是刻在石碑上的，比如著名的《魏灵藏造像记》（图1-45）。魏碑体楷书力量雄强，很大程度上也与刀刻有关。别看同样是刻在石头上，《魏灵藏造像记》跟"钟王"的楷书很不一样，它的刀感更强烈，字的间架结构带有隶书的阔扁，转折的笔画通常都有明显顿折的斜角，撇画与捺画还保留了较多的隶书形态。

清代的康有为特别喜欢魏碑体，赞美魏碑体书法"魄力雄强，气势浑穆"。受老师康有为影响，梁启超的楷书也带有魏碑体的影子。今天学习魏碑楷书的人，占比也很高。

理性之美

正是有了"钟王"的优雅之美和魏碑的力量之美打基础，到了唐代，楷书终于走向了高度的法则化、程式化，就像有了模板形态，这就是楷书"楷"字的由来。这种法则化和程式化，就是楷书的理性之美，它既体现在单个字的笔画和结构上，也体现在楷书的篇章布局上。

从笔画上讲，你可能听说过"永字八法"，也就是"永"这一个字集合了楷书的基本笔画：点、横、竖、撇、捺、提、钩。这些基本笔画是楷书之美的精华。欣赏楷书作品时，这些笔画本身就值得我们细细端详。比如，点很灵动，撇与捺帮一个字营造出飘逸感，竖起到中流砥柱的支撑作用。你看，比起篆书单一的线条和隶书的波画，楷书的艺术表现形式更丰富了。

在结构上，唐代楷书对单个字的结构极其讲究。欧阳询总结过楷书的"三十六法"，给楷书结构归纳出了三十六条要则，教写字的人遇到类似的字要学会举一反三，触类旁通。比如，其中的"意连"一条告诉我们，碰到"之""以""心"这类字，结构的处理要形断而意连。以欧阳询的楷书"以"

▶

图1-45《魏灵藏造像记》（局部）

迹玄功敷丝標希世以作自

慧日潜暉哈生衡道慕之庙是

以刊像愛暨下代兹容廟作宰

二人等求蒙光東照之資關貺

造石像一區凡及衆形因不備列

藏寺趙三槻於孤峰秀九藾於華

合門築苑福派弉葉命終之後飛

逮曠世所生元身眷属捨百郭則

图 1-46 欧阳询楷书 "以" 字

字（图 1-46）为例，它的笔画虽然都是断开的，但顺着笔画走势，仍然能感觉到笔画之间是相互呼应成一个整体的。

在整体章法上，唐代楷书追求整饬之美。比如欧阳询的《九成宫碑》（图1-47），不用细看每个字，只看整体，就能直观地看到碑上刻的字纵有行、横有列，就像打着格子写出来的。《九成宫碑》把楷书规整的视觉形式之美发挥到了极致，以至于被书法家用最严谨的法度固定了下来。

楷书神品

唐代是楷书的巅峰时期，出现了欧阳询、虞世南、褚遂良、颜真卿、柳公权等一批书法大家。他们每个人都为楷书贡献了经典作品，后面我们还会细讲。不过，如果做个思想实验，允许我把一件古人的楷书精品据为己有，而且只许挑一件，我不会挑唐人楷书，而是会潜入故宫博物院，拿走明代文徵明的小楷《前后赤壁赋》手卷（图 1-48）。

文徵明极爱苏东坡。在一生中的不同阶段，他曾以不同书体、笔法，反反复复写《赤壁赋》，传世的就有十几幅。而我想拿走的，是落款为"嘉靖二十六年"的那一幅。这幅楷书，一方面很安静，安静到远离喧闹尘嚣，清气扑面而来；另一方面，它的点画又像空谷幽兰在春风中飘舞。

为什么一定是它呢？

首先，因为它篇幅小，是一个 75 厘米宽、不到 30 厘米高的手卷，卷起来特别趁手，随身携带方便。但别看它篇幅小，它可是誊录了《前后赤壁赋》全文 1093 个字，每个字只有大约 1 厘米见方。而且，就是这么小的字，横、竖、

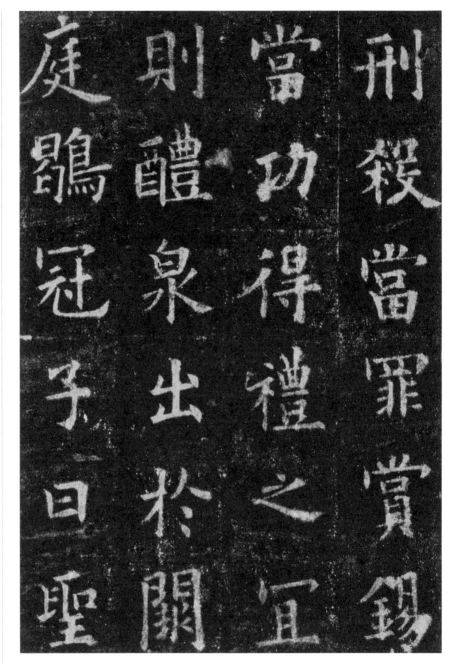

图 1-47 欧阳询《九成宫碑》（局部）

撇、捺这些基本笔画笔笔都写得很到位，很有力量，了不起！

其次，因为它笔力刚健。小楷很容易笔力柔弱，文徵明的小楷却很硬朗，

图 1-48 文徵明《前后赤壁赋》

转折处棱角分明，历代的小楷作品中很少有像他这样这么笔力刚健的。而且，文徵明写这幅小楷时已经是七十八岁的老人了。七十八岁的年纪，书写的主要问题已经不再是技法，而是精气神。可从这幅字的笔力和气息来看，一点都没有衰老靡弱的感觉，也根本感觉不出慢工出细活，反而运笔如飞，流畅潇洒，洋溢着温润饱满、神完气足的青春气息。

最后，也最完美的是，它写的是苏东坡的《前后赤壁赋》，这是我经常诵读的文章。如果能一边把玩文徵明小楷的玲珑剔透，一边遥想当年苏东坡的光风霁月，不管是独自欣赏，还是邀朋友同观，都可谓人生一大幸事。唉，我就想想。

讲楷书，我既提到了作为汉字部件的笔画，也提到了单个字的结构，更提

赤壁賦

壬戌之秋七月既望蘇子與客泛舟遊於赤壁之下清風徐來水波不興舉酒屬客誦明月之詩歌窈窕之章少焉月出於東山之上徘徊於斗牛之間白露橫江水光接天縱一葦之所如凌萬頃之茫然浩浩乎如馮虛御風而不知其所止飄飄乎如遺世獨立羽化而登僊於是飲酒樂甚扣舷而歌之歌曰桂棹兮蘭槳擊空明兮泝流光渺渺兮予懷望美人兮天一方客有吹洞簫者倚歌而和之其聲嗚嗚然如怨如慕如泣如訴餘音嫋嫋不絕如縷舞幽壑之潛蛟泣孤舟之嫠婦蘇子愀然正襟危坐而問客曰何為其然也客曰月明星稀烏鵲南飛此非曹孟德之詩乎西望夏口東望武昌山川相繆鬱乎蒼蒼此非孟德之困於周郎者乎方其破荊州下江陵順流而東也舳艫千里旌旗蔽空釃酒臨江橫槊賦詩固一世之雄也而今安在哉況吾與子漁樵於江渚之上侶魚蝦而友麋鹿駕一葉之扁舟舉匏樽以相屬寄蜉蝣於天地渺滄海之一粟哀吾生之須臾羨長江之無窮挾飛僊以遨遊抱明月而長終知不可乎驟得託遺響於悲風蘇子曰客亦知夫水與月乎逝者如斯而未嘗往也盈虛者如彼而卒莫消長也蓋將自其變者而觀之則天地曾不能以一瞬自其不變者而觀之則物與我皆無盡也而又何羨乎且夫天地之間物各有主苟

到了整篇的布局章法。可以说，发展到这里，中国书法形式美感的所有要素都齐备了。所谓理性，绝对不是循规蹈矩的刻板，而是一种成熟的秩序和规范。

恰恰是经过这样的规范，楷书成了最容易辨识的字体，也就成了公共领域的优势字体。在古代，不管是皇上的谕旨、官府的文告、科举的试卷，还是雕版印刷的书籍，用的都是楷体。今天，在我们的日常生活中，不管是纸上印的、电脑里打出来的，还是招牌上写的，以宋体、楷体、魏碑体最为常用，而这些字体都属于楷书字体。

这就是规范和秩序的巨大价值。只不过，这样的理性之美，要等人的理性充分发育之后才欣赏得来，所以我才说小孩子不宜过早练唐楷。

第二章　笔墨

如何用专业语言品评书法

怎么写比写什么更重要

笔墨

面对一幅书法作品，辨识出它的书体只是欣赏的第一步，再深入一层，我们就要去看它的笔墨了。这一章，我会借助黄庭坚、米芾、赵孟頫、祝允明、王铎等书法大家的作品，带你进入并且理解书法的笔墨世界。

作为一个认识汉字的中国人，看到一幅书法作品，你的第一反应可能是去看它写了什么，如果看不懂，说不定还会感到焦虑和失望，甚至会因为这种情绪而被挡在书法艺术的大门之外。可一旦能够进入书法的笔墨世界，你就会发现，怎么写比写什么更重要。面对一幅字，就算你看不懂内容，也可以欣赏。

著名的药方

先说一个极端的例子。我有过在海外讲书法课的经历，大多数学生甚至完全不懂中文。我让他们欣赏书法，也让他们照着字帖练习过五种字体。你猜结果怎么着？很多人都喜欢草书。

他们根本不明白汉字的意思，为什么还会受到书法的触动呢？可见，让人受触动的不是文字内容，而是单纯的形式之美，是草书里狂舞飞动的点画、纵横千里的气势带给人的强烈视觉冲击。

在书法艺术的世界，内容（即写什么）不能完全不考虑，但笔墨（即怎么写）才是更重要的。所谓笔墨，就是书法的视觉语言系统，包括点画、结构、

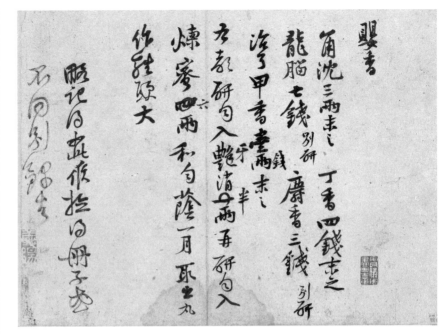

图 2-1 黄庭坚《婴香方》

章法和墨色，它们也被叫作书法四要素。正是这套语言系统，使书法不再是汉字的附庸，而是成为一种独立的视觉艺术形式。

单这么说比较抽象，我们以黄庭坚在书法史上的一幅名作为例来分析一下。黄庭坚你肯定不陌生，北宋著名文学家，同时也是大书法家，为"宋四家"之一。而我说的这幅名作，写的既不是他的诗，也不是他的词，而是一张药方，叫作《婴香方》（图 2-1），也叫《药方帖》，全文如下：

> 婴香：
>
> 角沉三两末之，丁香四钱末之，龙脑七钱别研，麝香三钱别研，治了甲香壹钱，末之，右都研匀，入牙消半两，再研匀，入炼蜜六两，和匀，荫一月取出，丸做鸡头大。
>
> 略记得如此，候检得册子，或不同，别录去。

这是 900 多年前，黄庭坚根据记忆随手写下的制香方子，尺寸不大，高 28厘米，宽 37 厘米，比一本杂志大不了多少，上面还有写错划掉的痕迹。从内容

来看，这就是一篇不到 100 字的说明文，没有任何文采。但就是这么一张说明书，成为书法史上备受推崇的名作，也成为今天学书者的范本，我自己也临习过好几次。究其原因，大家看重这幅作品，根本不在于它写了什么，而在于它的写法。可以说，这么一幅小小的作品，在点画、结构、章法和墨色这四个要素上，都有独特的开创性，实在是难能可贵。

一张随手写的药方，到底厉害在哪儿？接下来，我们就从这四个角度细细分析一下。

点画

构成一件书法作品的最小单位，不是字，而是笔画，古人叫作"点画"。点画是用笔书写的最小单位，练习书法也是从点画开始的。

黄庭坚的字独具一格，首先就在于其点画笔法，尤其是长横、长竖、长撇、长捺，往往不是直接带过去，而是有着波动的曲线。也就是说，在行笔过程中，要伴随着毛笔上下而起伏提按。据黄庭坚自己说，这种写法是在看船工荡桨的过程中悟到的。船桨划水时，遇到水的阻力，不是直线行走，而是曲线行走。黄庭坚把这种感觉用在书法中，产生了一种新的形式美感。这种用笔的感觉，即使在《婴香方》的小字中也有所体现，例如第五行的"半"字和第六行的"炼"字（图 2-2）。

 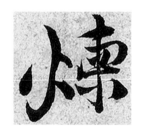

图 2-2《婴香方》"半"和"炼"字

结构

点画组合成字，也就有了结构。结构是一个字内笔画的布局，要遵循一定的审美规律，但又有可以自由发挥的空间。写书法的人存心想要有些特点也不

难，只要在用笔、结构上刻意搞搞怪，就可以做到。但是，单纯搞怪未必会有美感，也未必会被后世认可。要知道，历史上有很多读书人都能写一手还不错的字，但真正在书法上自成一家的却少之又少。个性的意义，是要在共性的基础上冲出一条路来，只有这样才有价值。

黄庭坚的字，结构上的辨识度很高，以至于它有一个专门的称呼——"山谷体"（黄庭坚号"山谷道人"）。而且在 900 多年后的今天，我们仍然在欣赏它，临习它。山谷体的字形结构，一般是内收外放，就好像一把手电筒，光从灯泡向外射出去。因此，也有人说山谷体是放射状结构。这种结构的特点在大字中体现得更明显，因为大字可以得到充分施展，收得更收，放得更放。《婴香方》虽然是小字的行书，结构同样也有这种特点。比如，"末""麝""蜜""荫"这几个字（图 2-3），就把这种特点体现得很明显。

图 2-3《婴香方》"末""麝""蜜""荫"字

章法

章法是一篇书法的整体布局。我经常碰到一些学生，他们单个字写得不错，可一旦进入篇章，放在整体中看，就总觉得缺了点什么。缺什么呢？缺整体感，也就是字与字之间的组合关系，这一点在行书、草书中尤其重要。在《婴香方》中，黄庭坚对上下字之间组合关系的处理很特别。他采取了一种"侵让"的章法。这种章法就像是你把双手十指交互扣在一起。一般人写字，往往是上下字之间稍微留点空，黄庭坚却是让一个字侵入另一个字的空间。《婴香方》第五行的"研匀入"（图 2-4）三个字，就是最突出的例子。

图 2-4《婴香方》"研匀入"

墨色

虽然中国书法用墨来写，但墨色可不是单调的黑色，墨色是水与墨合成的，而水是流动变化的。古人说"墨分五色"，就是在追求黑色的丰富变化——古人一般用"润"和"渴"形容墨色变化，饱蘸浓墨就是"润"，墨色干枯则是"渴"。如果把书法看作生命，墨就相当于生命中流淌的血液。

我自己也尝试过用墨色的浓淡变化来表现作品，比如图 2-5 的《心造》。当时写完每天的日课，砚台里剩下的墨也不多了，想到"心造"两个字不错，我就随手找了一张宣纸，蘸了墨和水，一挥而就。

说回黄庭坚的《婴香方》。你肯定也能一眼看出右边深左边浅，尤其到最后

图 2-5 方建勋《心造》

两行，写完香的做法，另起一段补记了一句"略记得如此，候检得册子，或不同，别录去"（图2-6）。意思是，我大概记得就这样，等翻翻册子，如果不一样，我再另写一个。这两行之内，墨色变化对比极其强烈。

整个《婴香方》，应该是黄庭坚蘸了一笔墨，顺手写下来，一直写到最后一个字。由润转渴，写到最后，像是一首乐曲渐渐淡出。这么写的难处在于，如果笔法不精熟，写到笔头上没什么墨时，线条就全是干渴的，甚至不得不停下来重新蘸墨，没法一气呵成。但像黄庭坚这样笔法精熟的人，在运笔过程中就会调换笔锋，古人叫"八面用锋"。尤其是最后五个字"不同别录去"，一会儿干渴，一会儿又润了。墨色的变化，大大增强了作品的艺术表现力。

你看，《婴香方》这么一幅只有79个字的作品，点画、结构、章法、墨色四要素，无一不精彩。更何况，写到最后两行，连字体都换了，由行书转向草书，完全被情绪驱动，堪称神来之笔。这两行字，体现了极高的用笔技艺和偶然天成，也是临习者和伪造者都达不到的境界。凭借这两行字，《婴香方》就足以名传于世。

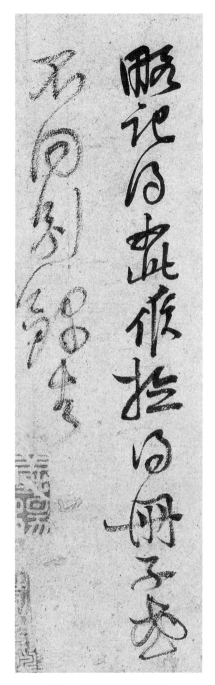

图2-6《婴香方》最后两行

点画 点、线、面，各美其美

上一节讲到，有了点画、结构、章法和墨色这套独特的视觉语言，书法就成了一种独立的艺术形式。可以说，它们是理解、欣赏书法最重要的元素。接下来，我会通过书法史上的名家名作，带你加深对这四个要素的理解。

有人从现代视觉艺术的视角看书法，说书法是线条的艺术。乍一听，这种说法好像也对。论色彩，书法只有墨色，没有那么丰富的色彩，最突出的可不就是线条的千变万化吗？不过在我看来，欣赏书法，既要读懂线，也要看到点，更要看到面。

线条的审美

在书法里，有一些作品确实体现了线条的美感，例如清代书法家邓石如的篆书作品《谦卦轴》(图 2-7)。

邓石如出身低微，砍过柴，卖过饼，后来靠写字、刻印谋生，他的书法却被赞誉为清代第一人。在文人主导的中国书法史上，这是很罕见的。而这幅《谦卦轴》，就是纯粹的线条，很瘦细，但很有力度。这样的篆书线

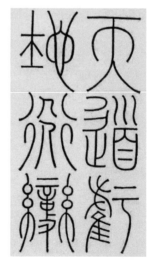

图 2-7 邓石如《谦卦轴》(局部)

条，古人叫作"铁线篆"。你可能听说过宋徽宗赵佶的"瘦金书"，"铁线"跟"瘦金"是类似的意思。

在书法的五体中，篆书可以说是线条的艺术，主要由直线和弧线构成字的形体结构。

除了篆书，还有一类书法作品也是以线条作为主要表现形式，那就是草书里的"连绵草"。所谓连绵草，就是上下字之间线条连绵不断的草书。连绵草就像是一笔写成的，因此也可以说是一笔书。一笔书通常是指草书的贯气呼应，连续不断，即便是隔开一行也不断气。一笔书有些字是上下字的点画"实连"在一起，有些字则是借助笔势"虚连"。连绵草可以说是一笔书的极致形式。以明末清初王铎的《临王羲之〈豹奴帖〉、王献之〈吾唯帖〉〈月末帖〉》（图 2-8）为例，这幅作品名字很长，临帖时，把不同书家的不同作品集合起来，临成一幅，并且浑然天成，如同自己的原创，这也是王铎的首创。这是一幅瘦长的作品，正文内容一共三行，从上到下，几乎字字相连，可以说是历代书法里最长的线条。

篆书的线条是以单字为单位的短线，连绵草的线条则突破了单字，是很多字组合成的长线。看篆书，你要体会它的安静之美；看草书，则要抓住它的动荡之美，感受它强烈而丰富的节奏。

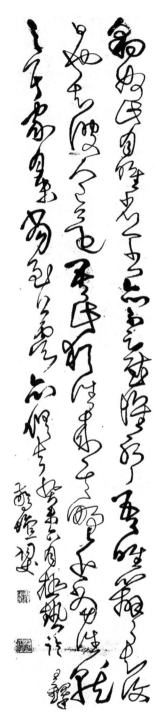

图 2-8 王铎《临王羲之〈豹奴帖〉、王献之〈吾唯帖〉〈月末帖〉》

点的审美

点，在书法里是一类常用的笔画形式。"楷书"一节讲过"永字八法"，"永"字的第一笔就是点。明代大书家祝允明在写草书时，把点的使用推到了极致。

在书法圈，一说起草书，常有人提起祝允明。这个名字你或许有点陌生，但说到祝枝山，你肯定知道。周星驰的电影《唐伯虎点秋香》中，江南四大才子同时出场，其中就有祝枝山。"枝山"是号，"允明"才是他正式的名字。祝允明出生时，其中一只手有六根手指，于是他长大后就给自己取号"枝山"。古代对文人称号是一种尊重，所以你更熟悉的是"祝枝山"。

祝允明的书法成就极高，可以说是中国书法史上屈指可数的几位草书巨匠之一。如果我们把王羲之的草书当成一个标准，那么，王铎那样连绵的草书相当于做加法，祝允明则是做减法，在常见的草书字形结构上进一步做简省。他的字，几乎是所有草书中字形最简省的了。

简省到什么程度呢？以"茫"和"所"（图2-9）为例，对比祝允明和其他书家的写法就能看到，很多人写成线条的横、撇、竖、捺，在祝允明那里都换成了点，形成了自己独特的风格。

祝允明的草书，绝就绝在点上。他把书法中点的使用演绎到了极致，几乎是满纸的点，以至于他的草书看起来跟别人连笔而成的草书相差甚远。但我仔

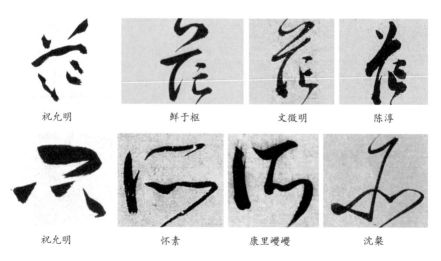

| 祝允明 | 鲜于枢 | 文徵明 | 陈淳 |

| 祝允明 | 怀素 | 康里巎巎 | 沈粲 |

图2-9 历代书法家草书"茫"（上）和"所"（下）字

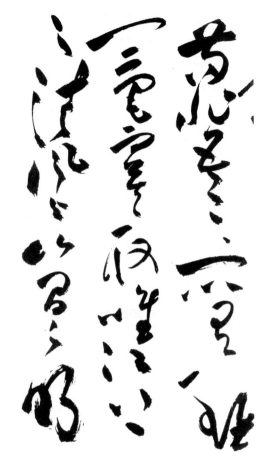

图 2-10 祝允明《赤壁赋》(局部)

"苟非吾之所有，虽一毫而莫取。唯江上之清风，与山间之明（月）。"

细研究过他每个字的写法，发现都符合草法规范。可见，他对草书字法是非常熟悉的。在书法史上，找不到第二位像他这样大量使用点来写字的书家了。

不过，别看都是点，这可不好写，它们不是一个模子里出来的，形态相当丰富。之所以能有这么多变化，是因为他写一个点的笔法动作，并不是简单地用毛笔点一下，而是在起笔、行笔、收笔的过程带有许多细微动作，既有轻重提按的变化，也有笔和纸之间倾斜角度的变化。另外，这些点并不是孤立着写的，而是会和其他笔画相呼应，也就是说有一种笔势上的连贯。从我写书法的经验看，这种连贯是在空中完成的，落到纸上，就形成了有态势的点。比如祝允明的草书《赤壁赋》(图 2-10)，从中可以看到点的形态之多样。

以前，我并不觉得点跟其他笔画有什么差别，只是有一段时间突然对祝允明的草书产生了浓厚的兴趣，于是临习了一段时间。此后，我终于对点有了全新的感受和理解——点确实能在视觉审美上带给人完全不同于线条的感受。

从书写的笔法动作来看，写点就像击鼓。一般来说，我们写书法，都是一个水平方向和上下方向的配合运动。线条的书写笔法，以前后左右的水平方向动作为主，所以我们常说"拉线条"；点则是以上下方向的纵向动作为主，所以古人说写点的动作要有"高峰坠石"之感。

这种不同于水平方向的运动，给点带来了轻松感和趣味性。以颜真卿《自书告身帖》中的两组字（图2-11）为例，相比于没有点的"固""由""王"三个字，是不是有点的"必""尔""兼"动感更强烈？

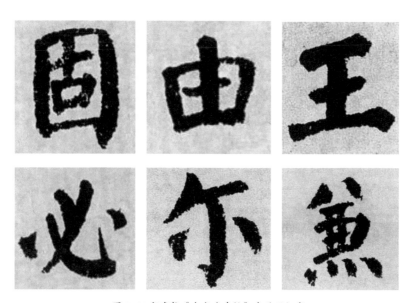

图 2-11 颜真卿《自书告身帖》中的两组字

书法里的点可以带来灵动、活泼的趣味感，清代擅长隶书的书法名家伊秉绶就深谙此道。他特别夸张了点在隶书中的作用，使作品产生了诙谐幽默之感。比如他写过一幅《月华兰气之斋》（图2-12），大点、小点穿插在一幅字（也可以看作一堆线条）里，特别有趣。

图 2-12 伊秉绶《月华兰气之斋》

面的审美

欣赏书法的点画，不仅要会看线和点，还要能关注到面。那么，该怎么理解面呢？

以图 2-13 为例，乍一看，它像两座连绵的山峰。但实际上，它是写在汉代简牍上的隶书，是"以"字。不瞒你说，这是我的一个学生单独拿出来叫我猜的。跟你一样，当时我也没想到它是个字，以为是一幅山水画的某个局部，毕竟它的画面感实在太强了。后来我才知道，这不是画，是字。

像这样的"以"字，在视觉上第一眼看到的不是线条，而是块面，最后一笔仿佛就是山坡的一个斜面。剩下的，称之为线条倒也无妨。这个字，其实是线和面的组合。

在汉代的隶书简牍里，还能找到很多类似的块面。一千多年之后，清代书法家金农的隶书"以"字（图 2-14），也是以这样的块面感出现的。

图 2-13 汉代简牍隶书"以"字　　　　　图 2-14 金农隶书"以"字

金农是一位独辟蹊径、很有创造力的书法家。他的隶书作品给人的第一印象，就是块面厚重敦实的美感。以他的作品《四言茶赞轴》（图 2-15）为例，笔毫在宣纸上铺开，下压得很重，结构整体趋于方正，同时又有几个字的线条向左伸长，造成一种飘逸感，由此带来一种既拙朴安静又不失灵动洒脱的独特趣味。

看到这里你会发现，书法不单单是线条的艺术，正是因为有点和面的存在，它的艺术表现力才大大增强了。如果用乐器类比，书法中线条的美感相当于小提琴这类弦乐；点的美感相当于锣鼓之类的打击乐；块面的美感则像低音提琴，块面平铺在纸上，就像低音提琴的声音弥漫在空间里。如果认定书法只是线条的艺术，就相当于弦乐独奏了。而事实上，书法应该是乐队合奏的交响乐。

图 2-15 金农《四言茶赞轴》

上一节讲的是如何欣赏以线、点、面等不同形式呈现的点画，这一节继续讲点画。不过，这一节我会带你再上一个台阶，学习欣赏书法的笔画形态。书法的笔画形态，大体上可以分为圆笔与方笔两大类，下面就来一一看一下。

温柔敦厚的圆笔

所谓圆笔，主要是指一个笔画的开头、收尾及转折都是圆转的，没有棱角。颜真卿的楷书墨迹《竹山堂连句》（图 2-16）就是圆笔的代表性作品。在这幅字里，大量的点画、横画、竖画的头尾都是圆圆的，甚至转折的笔画也都像磨掉了棱角。

要想写出这种圆笔，首先要会藏锋，也就是通过特殊的起笔、收笔动作，让笔锋藏而不露。起笔时，要逆锋起笔，欲左先右，欲下先上。也就是说，往右写横画时，先往左行笔；往下写竖画时，先往上行笔。我把它称作"逆笔圆起"。收笔时也不是直接收，而是要反方向逆笔回一下。

其次，还要保持中锋行笔，也就是让笔尖保持在笔画的中间位置。这种写法是篆书常用的笔法。你可以对比一下先秦时期的篆书名作《石鼓文》（图 2-17），它的笔画就是圆转的。后人常说，颜真卿的书法，无论是楷书还是行书，都有"篆籀气"，说的就是这种圆笔为主的风格。

图 2-16 颜真卿《竹山堂连句》（局部）

图 2-17 先秦篆书《石鼓文》（局部）

那么，圆笔好在哪里呢？好就好在锋芒藏而不露。中国文化受儒家传统影响很深，圆笔显得含蓄敦实，和儒家传统"温柔敦厚"的理念非常合拍。其实，颜真卿的楷书，前后是有风格变化的。比起他早期的作品，如 43 岁创作的《多宝塔碑》（图 2-18），书法史上更推崇他后期的作品，如 72 岁创作的《颜家庙碑》（图 2-19）。我们之所以说《颜家庙碑》更好，就是因为该作品在笔法上更圆融，外柔内刚，庄正宏大，在质朴无华的基础上呈现出了儒家的庙堂气象。

而且，圆笔讲究中锋行笔，更能体现字饱满的元气。在中国书法的美学理念中，一个个的字，是被当作生命来看待的。而生命的鲜活需要有圆浑饱满的气，古人叫"元气淋漓"。古人主张书法的点画、线条要浑厚。"浑厚"这两个字，就意味着书法的元气饱满。比如吴昌硕的篆书《心经》（图 2-20），几乎笔笔中锋，气力特别浑厚充溢。不过，清代一些书法家为了在篆书中更容易写出圆笔，故意用火烧去毛笔笔毫，让笔锋变得圆头圆脑，显得温柔敦厚，这就太过刻意了。

▶

图 2-18 颜真卿《多宝塔碑》（局部）

入寺見塔　禮問禪師

流　我皇天寶之年　寶

迎多寶塔額　遂摠僧事　備法

帝力時　僧道四部　會渝　法

加精進法門　菩薩　以　自強　不

不替　自三載　每春秋二時　集

普賢變　於筆鋒上　縣得一十

朱臺青月徐二州刺史

學者宗之生汝陰太

葬在上元幕府山西

守御文中丞諱靖立之

便尺嘖少行於代生

絕梁武深恨之事見

刚正拙朴的方笔

当然，中国书法的审美并不仅仅局限在圆融这一种风格上。比如，东汉隶书名作《张迁碑》，北魏楷书名作《张猛龙碑》《始平公造像记》，都有明显的方笔形态。其中，《张猛龙碑》是北魏碑刻中很能体现方笔的一件书法作品，尤其是它的碑额（图2-21），也就是碑头上的题字，刀感凌厉，特别刚健有力。

不过，碑刻书法里的方笔，很大程度上要归功于刻工的刀刻。那么，怎么才能把石刻的方笔变成纸上的方笔呢？这就要说到侧锋了。侧锋的运用带来了笔画形态的变化，起笔、收笔和转折处都变得有棱有角，使得点画在圆笔之外多了刚正拙朴的方笔。

一百多年前，清末书法家赵之谦做了很前卫的艺术探索，把侧锋用到了极致。赵之谦的方笔，主要体现在大字上。方与圆相对，圆形显得动感，方形显得稳固。赵之谦的楷书从魏碑体演化而来。他把魏碑体楷书的字形结构融入行书当中，字形不是圆转的，而是方且宽扁的。这种字形结构拙朴奇特，跟"二王"的秀美完全是两个路径。比如图2-22的楷书"云"字，在赵之谦笔下，它的所有笔画都棱角分明，方笔得到了充分体现。

赵之谦对方笔是有自觉的审美追求的，他不仅在楷书中频频使用方笔，在篆

图 2-20 吴昌硕篆书《心经》（局部）

图 2-21 北魏《张猛龙碑》碑额
（局部）

图 2-22 赵之谦楷书"云"字

图 2-19 颜真卿《颜氏庙碑》（局部）

图 2-23 赵之谦不同书体的大字作品
从左到右、从上到下分别为篆书、隶书、楷书、行书

书、隶书、行书中也是如此（图2-23）。

　　赵之谦的大字笔画很粗壮，几乎要把毛笔彻底压下去，连笔肚也用上。这样频繁地使用侧锋来书写，在历代楷书家中都很罕见。而相对于楷书、隶书这样偏静态的字体，在行书、草书中使用侧锋的难度就更大了。行书、草书写得快，圆转是很自然的，但赵之谦的大字行书，仍然像楷书那样常常使用方笔，这就很别出心裁了。

　　那么，这样的方笔要怎么去理解和欣赏呢？前面讲过书法圈有个词叫"颜筋柳骨"，说的是颜真卿和柳公权不同的风格。柳公权的字显得很有骨力，也是因为他的笔画呈现出棱角分明的方笔。方形可以带来铁骨铮铮的感觉。赵之谦42岁时写过一幅楷书对联"猛志逸四海，奇龄迈五龙"（图2-24），既有力量，又见气魄，有一种书法作品中少有的向外迸发而出的张力，这很可能也是因为文字内容激发了他挥毫时的豪迈之气。

　　书法这门艺术特别注重传统，但赵之谦却是一位极具开拓精神的艺术家，有着强烈的求变意识。他曾说过，"独立者贵"，认为学习古人书法，即便是学"二王"，也不能拘泥于他们的点画，否则自己的天性就被遮蔽了。他从北魏碑刻中看到的是未经雕琢的"本来面目"，之后又独立探索出了方笔一路。可以说，赵之谦是少数能"打出来"的成功突围者之一。

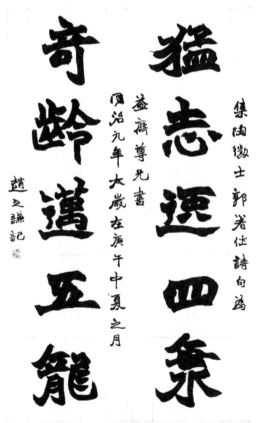

图2-24 赵之谦楷书对联

方圆中和

不过，在历史上，像赵之谦这样大量使用方笔的书法家是很少见的。中国传统文化崇尚刚柔相济，外圆内方，体现在书法的笔法方面，则更多的是中锋、侧锋并用，方圆结合。方笔有棱有角，体现了张扬的外露；圆笔珠圆玉润，体现了含蓄的内藏。

南宋词人、音乐家，也是书法家的姜夔，在谈到笔锋藏与露的问题时说，笔锋向外凸显，精神就显露出来；笔锋向内收敛，就能潜藏内气。[1]

历史上大多数书家都遵循有方有圆，也就是中锋、侧锋兼而用之的中和方式。比如，王羲之最著名的行书作品《兰亭序》就是方圆中和的典范。从接受美学来看，越是极端，就意味着越曲高和寡。而王羲之正是因为用笔方圆中和，成了雅俗共赏的书法家。就连黄庭坚也说过，王羲之的笔法，就如孟子谈论性善，庄周谈论自然，纵说横说，无不如意。

「1」

"有锋以耀其精神
无锋以含其气味。
引自姜夔《续书谱》

前面两节讲的是书法最基本的点画，也就是基本笔画，这一节，我们进入字这个层面，聊聊书法的结构。

所谓结构，就是笔画之间的搭配关系和组成形式。比如"三"字，虽然只有三个横，但要想写得有美感，就得考虑三个横画之间的空间关系，也就是结构问题。那么，在结构层面，一个字怎样才叫美呢？该怎么欣赏字的结构呢？

回答这个问题之前，你可以先看一下图 2-25 的书法作品——明代沈度的《敬斋箴》。你觉得这幅字写得怎么样？

你可能会觉得，这是一幅好字，很是清雅秀丽。但我要告诉你，这幅字用的是明代科举和官场曾经流行过的台阁体，或者叫馆阁体。在永乐、宣德年间，台阁体占据书坛统治地位三十多年。不过，到成化、弘治年间，这种书体就衰落了。在书法史上，它只是昙花一现。问题出在哪儿呢？一个很重要的原因，就是它的结构过于端正工整了。

在艺术层面，汉字的结构之美，标准不是单一的，而是有层级的。这一节，我就带你一级一级攀登，从最底层的中正之美，进阶到平衡之美，最后攀登到奇险之美。

中正之美

汉字书法，最底层的结构之美叫作中正。

图 2-25 沈度《敬斋箴》（局部）

对于这个层次，绝大多数人都有直觉体感。就算没学过书法，甚至说不清一幅字属于什么字体、什么风格，也能大致判断出它好不好看。所谓不好看，往往是字写得头重脚轻，东倒西歪。用数学语言来说，字写得好不好看其实是个重心问题。既然汉字叫方块字，如果笔画布局构成的重心，跟方块的几何中心重合，我们就会觉得字稳当、好看；反之，就会觉得不好看。

看到这儿，你也就能理解为什么我们小时候学写字要用田字格来做辅助了。田字格的横中线与竖中线，等于给横画和竖画标了平行线；横中线和竖中线的交叉点，等于标明了格子的几何中心点。用这样的格子辅助写字，就是为了帮助书写者找到字的重心，把字写得横平竖直。这样写出来的字会显得扎实稳重，给人以安全感。而这种安全感，是人类普遍的审美偏好。秦代小篆名作《峄山刻石》（图 2-26），以及东汉隶书名作《曹全碑》（图 2-27），结构上就都属于这样的类型。

《峄山刻石》是工整的小篆，笔画粗细均匀。结构的中正之美，在左右对称的字上体现得特别明显。比如，"皇"和"帝"（图 2-26 红框标注处）两个字完全是左右对称的。如果有一个虚拟的田字格，你就会知道，这两个字中间的竖画一定是落在田字格竖中线上的，横画则在竖中线两边平分。这就叫中正。其

▶
图 2-26《峄山刻石》
（局部）

104

漆　即　繹　士　皆　也

迤　郎　山　建　宗　迪

今　臺　韋　邦　古　余

皇　始　白　封　　　

帝　也　開　　　　

寶　辤　爭　嘗　成　廿

家　象　理　咸　辭　六

图 2-27《曹全碑》（局部）

他字未必都像这两个字这么对称，不过横画、竖画也都和田字格的中线平行，整个字的结构显得非常稳当。

《曹全碑》也是类似的。虽然它主笔的横画是隶书典型的波画，但总体上，横画还是跟竖画垂直的，放进田字格里，字的重心还是会落在竖中线上。

平衡之美

在手写体的时代，把中正推到极致的就是台阁体。但是，过于一板一眼的平正规矩显然太过死板了，很容易束缚书写者的才华和性情，所以它仅仅在皇权的加持下流行了三十几年。书法艺术真正的主流，是在中正中寻求变化，并且在变化中达到平衡。唐代的楷书，便是在变化中获得平衡的典范。

唐代楷书的一大特点是法度严谨。一方面，像点、横、竖、撇、捺等基本笔画都有严格的书写法则；另一方面，也更让人惊叹不已的是，唐人在字的间

架结构方面打破了横平竖直的限制，通过极其精巧的组合，使字几乎达到了无懈可击的平衡境界———一个字写出来，笔画之间仿佛是相互牵扯着的。

比如，唐代楷书中的横画不再像篆书、隶书那样，跟横中线重合或者平行，而是演变出了左低右高的斜向态势，一笔横写出来，跟田字格里的横中线往往有一个5度到10度的夹角。同样是"立"这个字，对比一下颜真卿的楷书与秦代小篆和东汉隶书（图2-28），就可以很明显地看到这种斜向。

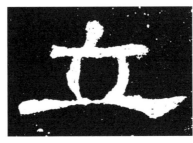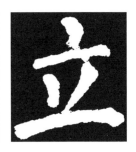

图2-28 "立"字在小篆（左）、隶书（中）和楷书（右）中的写法

更能体现唐代楷书结构精巧程度的是合体字[1]。比如柳公权的楷书（图2-29），"集"字是上下结构，上半部分的"隹"字有意收得很紧，下半部分的"木"字横画微微向右上方倾斜，而且向两边延伸出去，像一个托盘稳稳地托住上半部分。

又比如"裴"字，下半部分的"衣"字第一笔是点，而点的位置正好镶嵌在上半部分"非"字的两个竖画中间，非常紧凑，融为整体。同时，"衣"字的撇与捺左右特别舒展，和"非"字的收敛既有对比，又有呼应。

当然，最妙的是"街"字。这个字属于左中右结构，而左中右结构是很难安排的，如果三部分都写在一个水平线上，就会显得死板。而柳公权这个"街"字，结构处理得很有意思。左边、中间两部分齐头，右边则有意识地往下错了三分之一格，上面留空，下面的竖画伸长。于是你就可以看到，三个部分既参差错落，又紧密组合在一起。这个字的结构这样处理，真可谓天衣无缝！

像柳公权楷书这样的结构，笔画和笔画之间看上去就像搭得有点乱的积木条，但又保持了微妙的平衡，仿佛抽掉一根就会全线崩塌，这就叫"牵一发而动全身"。

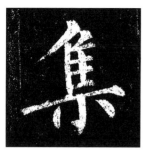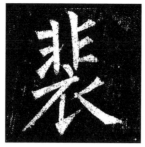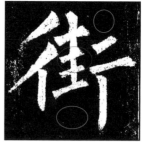

图 2-29 柳公权楷书 "集" "裴" "街" 字

奇险之美

你可不要觉得平衡就是书法结构的巅峰了，有性格的书法家还会追求奇险。唐代书法家、书法理论家孙过庭在其书法理论著作《书谱》中就讲到，书法一开始可以追求平正，但不能止步于平正，要向前追求奇异险绝，还要把这种奇异险绝表现得不是刻意为之，而是自然写来的。[1] 这种 "尚奇" 的书法美学，在 "二王" 的时代就有了，"二王" 中的王献之还被认为是书法奇险结构的开创者。

不过，说到书法奇险结构的突出代表，当数宋代大书法家米芾。米芾认为，书法中的字就像一个个活泼的生命，都是各有天性的；理想的书法不是把它们整齐一律化，而是展现每个字的天性，书法的结构最终要服从书写者的天性。

以米芾《砚山铭》（图 2-30）为例，我们可以看到，在米芾笔下，每个字都是欹侧跌宕、前俯后仰的，没有一个字端端正正。他的字，大小、长短、宽窄变化太丰富，很难放到田字格里，重心也很少固定在某一处。他是通过上下错位、左倾右倒来有意打破平衡，创造出了天真、随意的美感。

如果拿北京的三座著名建筑来类比书法结构上的三种风格，那么，人民大会堂体现的是中正之美，鸟巢体现的是平衡之美，中央电视台总部大楼，也就是俗称的 "大裤衩"，体现的则是奇险之美。

「1」

"至如初学分布，但求平正；既知平正，务追险绝；既能险绝，复归平正。" 引自孙过庭《书谱》。

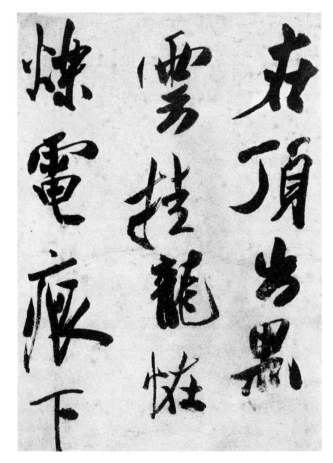

图 2-30 米芾《砚山铭》（局部）

结构的传承

书法圈赞美一个人的书法，经常会说"字字有出处"，这其实就意味着这个人的书法结构不是乱来的，而是有历史传承的。别看米芾的字前俯后仰，他的书法学习之路却是"集古字"，也就是把古人各家好的字形结构都学过来了。

明末清初的书法家傅山说，作文与书法不一样，写文章是断断不能抄古人的，书法则是一笔不像古人，便不能算好书法。[1] 事实上，自东晋"二王"以来，在结构上"集古字"几乎是所有书法家学习书法的必经之路。临帖的过程，不仅是在学习笔法，也是在记忆结构。这些结构，是前人美感经验的总结，就像宋代的瓷器，我们觉得好看，是因为它们有独特的造型准则。

［1］

字与文不同者，字
一笔不似古人即不
成字，文若为古人
作印板，尚得谓之
文耶？"引自傅山
《霜红龛书论》。

109

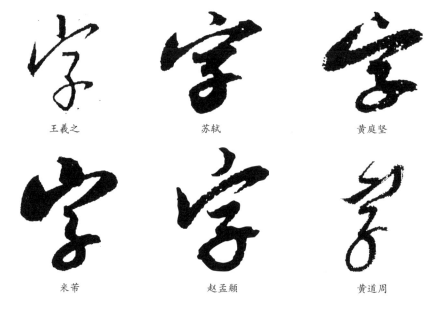

图 2-31 历代书法家写的"字"

看到这里，你可能会问：这么强调传承古人的结构，是不是意味着得跟前人写得一模一样？如果这么理解，就是误会了结构传承的本意。写得和古人一模一样，在书法上叫"书奴"，也是被大家所鄙弃的。初学时，写得和范本结构相似可以理解，但到了一定程度，就得写出自己的特点来。既要传承，也要有发挥，这才是书法的结构要求。我把它叫作形成结构的新协调。

比如在书法史上，从东晋的王羲之开始，"字"的结构就有两个明显的特点：一是宝盖头的横画左边低右边高，是倾斜的；二是下面的"子"由一笔写出来。这两点是这个字结构的基本原则。但后世的书法家是不是就因此把这个字写得雷同了呢？并没有。从宋代的苏轼、黄庭坚、米芾到元代的赵孟頫，再到明代的黄道周，每个人都把这个字写出了自己的特点，都形成了结构的新协调（图2-31）。

章法是一篇书法的整体布局，也就是如何把一个个字组合成一个整体。我们欣赏一幅书法作品，不光要看每个字点、线、面的风格，结构是中正还是平衡，还要看字和字之间的关系，这就是章法。

论章法，每位书法家都有所不同。不过，从本质上来说，就是两大类型——一类是整饬的章法，另一类是错落的章法。下面我们来一一看一下。

秩序之美

先来看整饬的章法。所谓整饬，就是指整齐有秩序。整饬的章法，一般是竖向对齐，横向也对齐。对此，古人有个专门的说法，叫"纵有行，横有列"。这一类章法，就像学生们在学校做广播体操时的队列一样，左右之间距离均等，前后之间距离也均等。

想必你对这一类章法一点都不陌生，因为小时候学写字肯定用过田字格，而这就是为了让你把字写得整整齐齐。大家都比较熟悉的欧体、颜体、柳体这些楷书，都是典型的整饬型章法。比如，前面讲到过欧阳询的《九成宫碑》和颜真卿的《多宝塔碑》，其原作本身都是上下左右对得很整齐。

其实，就算是古人，要做到章法如此齐整，也是需要折格子或者画格子的。比如褚遂良的楷书作品《倪宽赞》（图 2-32），就是画了格子线的。文徵明写小楷，往往也要画格子线。顺便说一句，真正写书法作品，格子线不宜画得太粗、

图 2-32 褚遂良《倪宽赞》(局部)

太实，否则就会在感觉上把格子里的字框得太死，不活泼。《倪宽赞》的格子就是虚虚实实的，有一种若有若无的灵动感。

　　这样的章法，除了我们熟悉的楷书，篆书和隶书也经常用到。比如上一节讲到的小篆名作《峄山刻石》和隶书名作《曹全碑》，都是整饬的章法。不过，《峄山刻石》的每个字都是竖长方形，上下字之间的距离与左右字之间的距离几乎均等；而《曹全碑》左右字之间的距离要密一些，上下字之间的距离要宽一

些——这样的布局，是隶书的基本章法特点。

这样的整饬章法好在哪里呢？

首先，它给我们带来了一种强烈的秩序之美。我们经常用"井然有序"或"井井有条"来形容一种有秩序的状态，而整饬的章法，呈现的就是一种井井有条的秩序。在日常生活和工作中，我们会遇到杂七杂八的琐事，经常会觉得手忙脚乱。而在秩序中，我们可以获得一种恒定感。在书法里，整饬的章法，对应的也是整个篇章的稳定有序。

其次，它也体现了理性之美。你可能听说过艺术特别需要感性，但章法整饬的书法却特别需要理性。要知道，一位书法家在激情澎湃的时候，是很难从头至尾保持这么一律、这么安静的。

错落之美

书法的五体中，整饬的章法主要适用于楷书、篆书、隶书这样趋向静态的书体，而趋向动态的书体——行书和草书，就很难用整饬的章法布局了。那么，该怎么形容行书、草书的章法呢？答案是错落之美。也就是一篇书法中，字的大小不一样，上下字、左右字之间的距离也明显不均等，有着疏密变化。

这样的章法，被誉为"天下第一行书"的《兰亭序》堪称代表。明代大书法家董其昌，主要就是学的"二王"一路书法。在谈到《兰亭序》的章法时，他赞叹不已，说"右军《兰亭序》，章法为古今第一"，还把《兰亭序》称为神品。

《兰亭序》的章法为什么这么好？董其昌说，因为字和字之间是彼此关联映带的，单个字有变化，整体又统一协调。更重要的是，这一切的变化和统一，就如同王羲之"随手所如"，毫不费力，轻松自然。

以图 2-33 的《兰亭序》局部图为例，先看第一行。"是"字写得轻灵飘逸，紧接着，"日"字就有变化了，它厚重而敦实，与"是"字形成对照。后面的"也"字，左右横向伸展，显得宽宽的、扁扁的，随后的"天"字则纵向开阔。"天"字开阔了，紧接着后面的"朗"字，又像花朵一样向内含藏。

再看第二行。这一行的第一个字"观"很关键，它要对比右边的

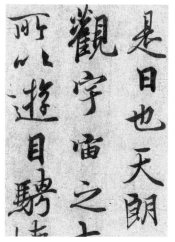
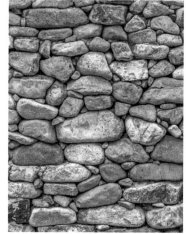
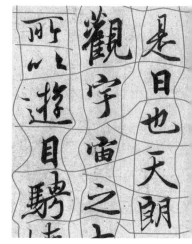

图 2-33 王羲之《兰亭序》(局部)　　　　　　图 2-34 石头墙与《兰亭序》对比

"是""日",尽量避免和"是"的字势雷同,所以写得比"是"大一些、重一些。第一个字变化了之后,这一行接下来的字就既要避免字势上与它右边的字雷同,又要避免和同一行上面的字雷同,还要注意避免横行上跟右边对齐。

这么说你可能觉得很复杂,看上去每个字都在调整,但其实规则很简单,就是秉持"既看右也看上"的章法大局观。也就是说,写每个字,都要跟它右边和上边的两个字形成大和小、长和短、轻和重、收和放的对照。

对于这样的章法,我有个比喻:它就像我们经常在山村里见到的那种石头墙,石头就地取材,各不相同,能干的匠人却能把它们堆砌在一起,"镶嵌"得严丝合缝。如图 2-34 所示,我给《兰亭序》也打上了格子,从中你可以体会到这种字字相扣的"镶嵌"效果。

字字相扣,不仅是要求一个字跟它的左邻右舍形成对照,还要求整篇中同一个字的写法不能重复。

古人写文章"之乎者也"用得多,《兰亭序》就是"之"字重复得特别多,整幅作品中有 20 处(图 2-35)。妙就妙在,王羲之写的"之"字变化丰富,各有不同。之所以能做到这样,就是因为每个"之"字都是根据它所处的上下、左右的关系网络来变化的。换句话说,这些不同的"之"字根本不可以互相替换,动一个字,全篇的错落之美就被破坏了。我常常跟学生开玩笑,说这 20 个"之"字学会了,王羲之的笔法你就学会了。

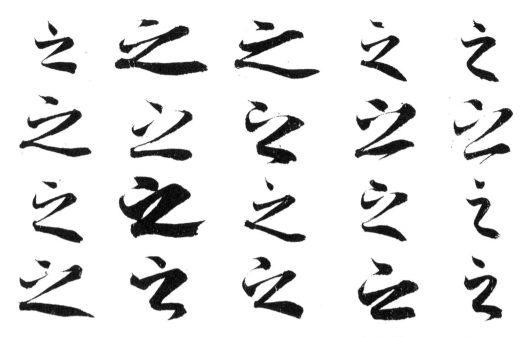

　　不过话说回来，所谓的"既看右也看上"的章法大局观，王羲之在写字时真的是这么想的吗？我看不见得。这么一边想一边写，又如何能贯气流畅呢？这其实是一个日积月累、习惯成自然的过程。王羲之写《兰亭序》时已经到晚年了，经过了一辈子的积累，他才能在瞬间凭借直觉顺手而出。正是因为如此，董其昌才会感慨他"随手所如，皆入法则"。如果不懂法则，随手写写，是写不出这么变化生动的章法的。但就算懂得了这个法则，并且努力实践，很多人也未必能达到"随手所如"的境界。这就是普通书法家跟王羲之的差别。

高下之分

　　在书法史上，《兰亭序》这样错落的章法，要比整饬的章法更受推崇。这是为什么呢？

　　《兰亭序》章法错落有致的种种变化，其实不外乎四个字：阴阳对偶。书法的点画、结构与章法，以及后面要讲的墨色，其变化都离不开阴阳对偶。阴阳对偶，包括大和小、轻和重、长和短、肥和瘦、高和低、快和慢、连和断、

收和放、疏和密、方和圆、正和奇等种种关系。这些对偶关系，反映的是中国道家周易哲学的影响。阴阳对偶是易学的核心观念。"一阴一阳之谓道"的思想，深刻影响了书法的审美，由此衍生出了一系列的阴阳对偶范畴。

古人谈书法，这些对偶范畴是常用的。前面分析《兰亭序》时，也用到了一些对偶范畴。多揣摩、使用这些词汇，对你理解书法会很有帮助。更重要的是，《周易》中有一句话，叫"阴阳不测之谓神"。王羲之的《兰亭序》之所以被称作神品，就是因为阴阳对偶的种种变化实在是太流畅自然了，看不出任何刻意雕琢的痕迹，这就是"不测"的境界。

《兰亭序》的错落章法，背后是推崇天然的美学观，就像苏州园林一样，打破整齐一律和对称，意在追求天然的秩序，这才是中国哲学里的"天之道"。所以，尽管整饬的章法不乏美感，但被推崇为神品的终归是《兰亭序》。

墨色

单一的墨，写出『五彩斑斓』的黑

在视觉艺术中，色彩是非常重要的语言手段，但你可能会觉得奇怪，中国书法不都是用墨写的吗？就一种颜色，有什么可讨论的？这就是问题所在了。

在书法的基本要素中，墨色是最容易被忽略的。因为很多人总会习惯性地认为，书法的色彩就是墨汁的黑。但实际上，中国书法的墨色不是一味的黑，而是一种在单纯中蕴含了变化的黑。能够欣赏墨色的变化，才叫真懂行。

墨色主干：润如玉

古人的书法，实用与审美并存。从实用角度来说，作品整体上墨色偏浓，可以让人看得更清楚，保存时间也更长；从审美角度来说，浓墨要比淡墨显得精神，所以古人有"淡墨伤神"的说法。

古人的书法佳作，往往黑得晶莹透亮，所以点画、线条的质感显得温润如玉。虽然整体看起来墨色黑，但当我们有意识地近距离观察单个字时，能看到细节的变化。比如苏轼的行书精品之作《李白仙诗卷》，"逸势"两字（图 2-36 红框标注处），与其上下左右的字就明显构成了浓淡对比。而且，这两个字本身的笔画中还有墨色的层次变化。你可以仔细感受一下水和墨之间的氤氲，以及水墨在笔画中的流淌感。这幅书法作品距今已有近一千年，但看起来仍然墨气淋漓，仿佛刚刚被东坡先生一挥而就。

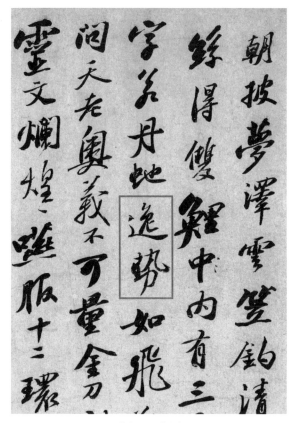

图 2-36 苏轼《李白仙诗卷》（局部）

　　想要读懂书法的墨色，我们要先抓住主干的一个"润"字，之后再来看这个基础之上的变化。

墨色之变：颜渴

　　东晋"二王"以来，书法艺术走向自觉之后，墨色第一次明显的变化是颜真卿带来的。颜真卿有一幅著名的书法作品，叫作《祭侄文稿》（图 2-37），被誉为"天下第二行书"，可与《兰亭序》相媲美。

　　这幅作品的墨色与颜真卿之前的作品都不一样，整体上不是润如玉，而是渴笔满纸。"渴笔"是书法专用术语，古已有之，今天也有人叫它"枯笔"，但我更愿意遵循古人的叫法。因为"枯"这个字，从字面上看是点画、线条、墨

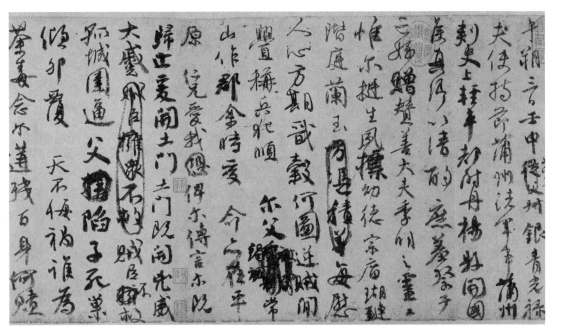

图 2-37 颜真卿《祭侄文稿》（局部）

水枯干，显得生命力不足；而"渴"这个字，则蕴含了一种内在的生机和力量。而且，"渴"和"润"也正好是书法阴阳对偶概念中的一对。

颜真卿这篇极致的渴笔，是在一种特殊的情绪状态下写出来的，那时的他达到了悲痛、愤怒的极致。这是怎么回事呢？《祭侄文稿》是颜真卿祭奠侄子颜季明的一篇手稿，而这中间不仅有白发人送黑发人的家门不幸，还叠加了安史之乱的家国苦难。

唐玄宗时期，安史之乱爆发。率先站出来抵抗的，就是时任平原郡太守的颜真卿，以及时任常山太守的颜杲卿，也就是颜真卿的堂兄，颜季明则往来于两郡之间，帮父亲和叔父传递信息。后来，颜杲卿和颜季明父子被俘，敌人以颜季明为胁，想要逼迫颜杲卿投降。但颜杲卿坚决不答应，于是颜季明被杀。颜杲卿依旧誓死不从，后来被肢解而死。过了两年，颜真卿出任蒲州刺史，派人找寻兄长和侄子的遗骸，只找回颜季明的头骨和颜杲卿的部分尸骨，于是暂且将他们安葬在长安的凤栖原，并写下了这篇祭文。

书写时，他几乎忘记了笔、墨、纸的存在，在一般人写到觉得需要蘸墨的时候，他依然在继续写。颜真卿的本意不在于写书法，而在于抒发自己的悲

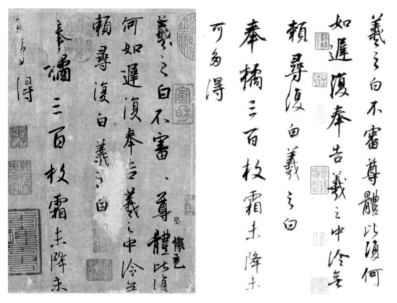

图 2-38 王羲之《何如帖》《奉橘帖》局部（左）与董其昌临《何如帖》《奉橘帖》局部（右）

愤、伤心。这时，决定墨色的既不是笔，也不是墨，而是人，是人的情绪在主导墨色。极致的情绪，导致了极致的墨色，使作品直接通向了墨色润与渴之间"渴"那一端的极致。

因为《祭侄文稿》，中国书法美学有了渴笔的美感特质。我第一次看到这样的笔触和墨色时，感觉实在太有冲击力了，像是在直接叩击人的身体。这种视觉图像，既有千年老藤的坚韧，也有金石碑刻历经岁月的沧桑。

墨色之变：董淡

论墨色，只知道欣赏润的反面——渴还不够，行家还会看浓的反面——淡。说到擅长淡墨的人，首推董其昌。书法史上有个词叫"董淡"，指的就是董其昌的淡墨。不过，你可能会觉得奇怪：前面不是说淡墨容易"伤神"吗？怎么董其昌的淡墨又成了特色呢？

董其昌书法的创新之处在于，他把淡墨作为艺术上的自觉追求和探索，形成了个性化语言。刚好董其昌临摹过王羲之的《何如帖》《奉橘帖》，通过这两幅书法作品的对比（图 2-38），可以更好地理解其淡墨风格。你可以直观地看

图 2-39 董其昌《答徐孝穆书》（局部）

出，因为用了淡墨，董其昌这幅作品显得格外雅洁亲切，虽是临摹之作，却有不输王羲之的风采。

那么，用淡墨，怎么才能避免"淡墨伤神"的问题呢？董其昌解决这个问题的办法是，行笔有力，再配上渴笔，这样一来字就有精神了。董其昌的行书手卷《答徐孝穆书》（图 2-39）就是很有代表性的一幅作品。

比起浓墨的强烈，董其昌的淡墨显得空灵平和，这正是董其昌的审美理想。董其昌是书和画都很擅长的一代大家。他的这种审美理想，不仅在山水画中得到了体现，在他的书法中也是贯通的。换句话说，没有这样的审美理想，董其昌就不会尝试去用淡墨、渴笔。这样的笔墨语言，是为了实现他的审美理想而出现的。

总的来说，墨色的浓和淡也是书法阴阳对偶概念中的一对，而把这个维度的"淡"推到极致的人，就是董其昌。这是董其昌对书法史的一大贡献。

墨色之极：王铎涨墨

书法的墨色，只有浓和淡、渴和润这两组对立还不够。在中国书法史上，

董其昌之后，很久都没有新的形式突破，一直等到明末清初，另一位书法大家——王铎出现，我们才不得不感慨，墨色竟然还可以这么用。

王铎的书法提出了一个书法审美的新观点——"极神奇，正是极中庸也。"什么是神奇？就是"阴阳不测之谓神"。王铎的书法实践，可以说是一种"极阴阳，极中庸"理念的实现。

在我看来，王铎的特点就是走极端。在浓和淡方面，他浓到极致，也淡到极致；在润和渴方面，他润到极致，也渴到极致。不仅如此，他还发展出了重和轻这一对阴阳对偶关系，并把这种对比也用到了极致。这三方面的阴阳对偶，在一个人、一幅作品里被演绎到极致。王铎之前，几乎没有人这样做过。

王铎最厉害的是，他一方面把墨色推到了"极阴阳"，另一方面却还能保持"极中庸"。所谓中庸，不是平庸，也不是平淡无奇，而是中和协调、平实自然。王铎的书法，是阴阳变化的极致，经过他四十年的努力，最终统一协调成自然写来，就像王羲之写《兰亭序》那样"随手所如"。比如，王铎的草书手卷《鲁斋歌卷》（图2-40）中，润渴、浓淡和轻重的对比都非常强烈，即使没学过书法的人也能感觉到。

在这幅作品中，王铎大胆使用了"涨墨"——蘸墨太多，笔画、字形都被墨汁淹没了。一般人写书法，如果墨蘸得太多，往往会在砚台或者另外一张纸上舔掉一些，然后再开始正式写第一个字。王铎却把蘸多了墨变成艺术表现手法，有意识地运用它，形成了独特的风格特色。

那么，他到底是怎么用墨的呢？他通常是饱蘸墨水，第一个字写下去，任由它自然晕开，顺着往下写；过程中墨色开始逐渐变渴，但此时他不会停下来蘸墨，而是会继续写，写到极致渴笔时才重新饱蘸墨水。当然，还得注意章法。也就是说，为了形成轻重对比，一幅作品左右两行的第一个字不会都是涨墨，以避免雷同。

从单个字来看，涨墨这种笔法貌似很不可理解。但是，站在阴阳哲学的角度来看整幅书法作品，它又是完全合理的，在墨色这个天平上实现了阴阳两端的"能量守衡"。

图 2-40　王铎《鲁斋歌卷》

第三章 性情

如何感受书写者的个性与情绪

为什么说『字如其人』

性情

前面两章，我们讲到了书体与笔墨的问题。假如以古琴家演奏古琴来打比方，这就相当于已经有了古琴和琴谱。接下来，最重要的演奏者要登场了。就像演奏者一样，书法的书写者也是借助笔墨来表达自己的内心世界。也正因如此，书法才有了温度，才成了表达人的艺术。

你可能听过一句话，叫"字如其人"。那么，这到底是个文学化的表达，还是书法真能反映书写者的性情呢？

以我多年研习书法的经验来看，字如其人，确实如此。不过，这说的可不是人的外表。要知道，据史书记载，欧体楷书的创造者欧阳询是出了名的丑，而赵体楷书的创造者赵孟頫则是一代美男子。

"字如其人"，说的其实是性情、修养、审美这些无形的东西，其中性情又是最主要的。所谓性情，性是个性，情是情绪。前面讲过，孙过庭有一本用草书写的理论著作叫《书谱》，他在其中写道，书法艺术本质上就是"达其情性，形其哀乐"。也就是说，书法作品是用来传达一个人的个性和情绪的，这才是书法艺术的灵魂。

所以，这一章我们就来探讨一下书法和人的性情有怎样的关联。这一节，先从宏观的角度介绍一下性情和作品的互动，之后再通过王羲之、欧阳询、张旭、颜真卿、苏轼等大书家的具体作品，带你了解作品和书法家性情之间的关系。

个性和法则

先来看个性和作品的关系。其实，每个人的书写笔迹都是有个性的，所以才会有"笔迹学"这个学科。我在上中学的时候，语文老师批改作文，不看名字，只看笔迹，就差不多能猜出是谁写的。以前，看熟悉之人的字，我们也大体能判断出是谁写的。可惜，今天大家都用电脑、手机打字，很少能看到在纸上书写的笔迹了。把硬笔换成毛笔，也是一样的。如果你有毅力，坚持每天用毛笔写一篇日记，写一辈子，你的毛笔字也会有很明显的个性。字的个性背后，是人的个性。

那么，只要是有个性的字，是不是都能成为大家认可的书法艺术呢？当然不是。

书法艺术，光有个性是不够的，还必须有法则。可以说，书法艺术是个性和法则的合一。什么是法则？第二章讲到的用笔的笔法、结构的字法、整体布局的章法，以及墨色变化的墨法等，都是书法的法则。这些法则是书法美感产生的基础，也是书法的共性。没有共性做基础，书写者再有个性，也难登大雅之堂，甚至会被大家认为是"江湖野路"——人首先得进入游戏规则，才能谈自由发挥。没有法则约束，就难以产生公认的美感。

对法则的掌握无法一蹴而就。比如，颜真卿和柳公权都是穷尽一生的努力，才最终形成了"颜筋柳骨"的风格。

在长期的修习过程中，一开始主要是往共性审美上努力，渐渐地，书写者的个性一点点渗透进书法作品中，其个人风格就逐渐鲜明起来了。比如，赵孟頫和董其昌都是深入学习王羲之书风的典范，也都在王羲之的行书范本《圣教序》上下过很大的功夫。但这两人个性有很大的差异，赵孟頫求稳，董其昌猎奇，所以他俩临出来的《圣教序》也很不一样。相比之下，赵孟頫更注重字形的俊秀和骨力，董其昌则更注重飘逸和留白（图3-1）。

说实话，过去几乎每个读书人都有从小学毛笔字的童子功，但最终能在书法上自成一家的并不多。书法首先要入古，要掌握共性法则，然后还要从古人中走出来，形成自己的个性。而大多数人一生都在入古的过程中，顺其自然地习惯性书写，很少能有开创性的自觉意识，也就难以闯出一条自己的道路。

图 3-1 赵孟頫（左）与董其昌（右）临《圣教序》（局部）

情绪和笔迹

再来看情绪和作品的关系。个性通常是比较长期的、恒定的，情绪则跟某个当下的时刻有关。情绪的出现，往往都是基于某个机缘、某件事，是外在的条件激发了人的情绪。而在情绪影响之下，书写往往会跟常态有所不同。

比如王羲之写《兰亭序》，就是在暮春三月，天朗气清，惠风和畅的环境下，群贤毕至，少长咸集，大家一起欢聚在兰亭，品酒吟诗。在这种氛围之下，王羲之兴致极高，心手双畅，于是写出了千古名篇《兰亭序》。这跟他平时自己在家心平气和地写字相比，自然是有差异的——平时的是常态，兰亭雅集现场的即兴书写是超常发挥，是神来之笔。今天看《兰亭序》，我们依然可以感受到王羲之越往后写，情绪越激动。

这是怎么看出来的？是通过对前后笔迹的比较看出来的（图 3-2）。

图 3-2 王義之《兰亭序》开头部分（左）和结尾部分（右）

从《兰亭序》开头几行可以看到，每个字基本都规矩整齐，字的大小比较相近，上下字之间的字距和左右行之间的行距也比较疏朗、均匀。可写到后半段，情绪上来了，每个字的姿态就不再那么正了，字大的大、小的小，姿态各异，对比强烈。而且，上下字和左右行之间的距离，也就是留白变得疏密对比强

烈，不像开头那样均匀了。这种前后变化，就是王羲之当时明显的情绪变化带来的。

放在其他书法家那里，情绪变化对应书法的变化也是类似的。笔迹反映情绪，其实是人类的普遍共性。

不过，你不要以为只有把喜怒哀乐各种浓烈的情绪都灌注到书法上，才叫表达情绪。明代书法家王宠和八大山人的书法受佛教思想影响，走向不为外物所动的平静自然。这种控制笔墨刻意不流露情绪的方式，同样是在传达情绪。

外观和内观

性情对书法艺术来说究竟意味着什么？它构成了书法世界非常重要的一维——书法的灵魂。

字写得中规中矩，符合法则，只是基础。前面说过明代流行的台阁体，其笔法与字法都符合法则，却不被书法界推崇，甚至常常被批评。究其原因，就在于它缺少独特性，没有灵魂。

早在王羲之之前，汉魏时期的书家钟繇就探索过这个问题。他说，写书法就相当于拿着笔墨画道道，而画道道之所以能画出美感，全在于画道道的这个人。[1]

到了王羲之时期，教王羲之书法的叔父对他说，"画乃吾自画，书乃吾自书"。这就是一种充分的艺术自觉了，强调艺术家要有创作个性，艺术风格则是创作个性的流露。在古人看来，书法的灵魂源自书写者。这就好像中国的菜系，各地的菜各有味道。菜系的意义在于它的独特味道，而不只在于吃了能填饱肚子。

所以，评鉴、欣赏一个人的书法，既要外观，就是看外在的笔法、字法、章法等是不是符合法则；也要内观，就是看它流露出来的艺术家的内在精神气质有没有与众不同的独特性。好的书法，不仅是笔墨的世界，还是书写者性情的世界。后一个世界，就是书法的灵魂。

灵魂为什么这么重要？以颜真卿为例，欧阳修曾经评价颜真卿的楷书，说颜真卿这个人的忠义是天性，他的字刚劲独立，也像他的为人。[2]

[1]

"笔迹者，界也；流美者，人也。"转引自彭吉象主编：《中国艺术学》，北京大学出版社2007年版。

[2]

"斯人忠义出于天性，故其字画刚劲独立，不袭前迹，挺然奇伟，有似其为人。"转引自彭吉象主编《中国艺术学》，北京大学出版社200?年版。

成熟以后的颜体，如楷书大字《逍遥楼刻石》（图 3-3），一般人根本写不了，因为它太宽博、太厚重、太拙朴。在颜真卿笔下，写来轻松自然，但如果换个人，即便是照着临习，也总感觉不在一个层次。

说来说去，书法的法度、法则就那些，高水平的书写者都大差不差。可一旦作品跟书写者独特的性情相结合，就烙上了独特的印记，成为一种唯一。这才是艺术的本质。

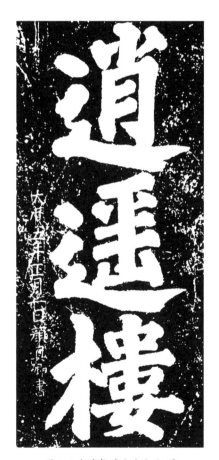

图 3-3 颜真卿《逍遥楼刻石》

把多情细腻融进字里 | 王羲之

在中国书法史上，王羲之被称为"书圣"。了解王羲之的书法，可以有多个角度，但这一节我要从性情的角度来谈谈。谈性情，就不能只局限于号称"天下第一行书"的《兰亭序》，还得了解他的另一幅代表作——《丧乱帖》（图3-4）。一听这个名字，你就知道这是一幅带有情绪的作品。

可能很多人都不熟悉《丧乱帖》，因为它现在收藏于日本皇室，而且早在唐代就流传到了日本。当时日本派出了大批遣唐使，遣唐使返回时，通常会得到大唐皇帝赏赐的书画。那时王羲之的书法作品也多，《丧乱帖》很可能就这么去了日本，从此在中国书法圈杳无音信。

直到一百多年前，清末书法名家杨守敬东渡日本，见到了《丧乱帖》，它这才重新回到中国人的视线之内。2006 年春天，上海博物馆和东京国立博物馆联合举办了一场《中日书法珍品展》，其中就有《丧乱帖》。这是它首次漂洋过海回"家"来展出。

那幅《丧乱帖》是跟王羲之的另外两幅帖——《二谢帖》和《得示帖》装裱在一起的。当时，去上海博物馆看《丧乱帖》的观众非常多，队伍实在太长，每个人就只能"瞄一眼"。那次展览，我也去排了很长时间队，瞄了一眼。尽管隔着玻璃，也只看了几秒钟，但我印象很深刻，感觉它与之前出版的印刷品差异不小，点画、线条比印刷的更有层次感。

当然，流传到今天的王羲之墨迹都是摹本，无一真迹，《丧乱帖》和《兰亭序》

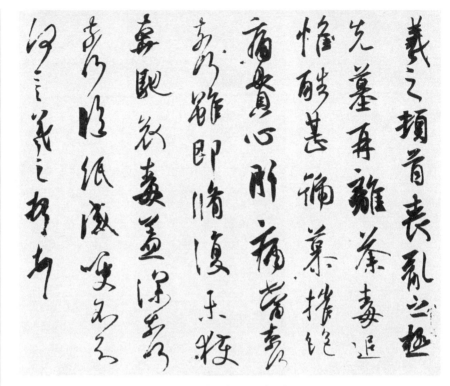

图 3-4 王羲之《丧乱帖》(摹本)

也一样。不过，这两幅作品的临摹技术精湛，很接近真迹，因此也很珍贵。

悲情中的书写

前面讲过王羲之的《兰亭序》，看过《兰亭序》，再看《丧乱帖》，如果不说，很多人的第一反应可能会觉得这两幅作品并非同一个人所写，因为它们差别太大了。同样是行书，如果出自一人之手，怎么会有这么大的差别呢？

我的答案是，两幅作品是在完全不同的情绪状态下写就的：《兰亭序》写的是文人雅聚，那时惠风和畅，心情愉悦，而《丧乱帖》是写给好友的一封信，落笔是一腔悲愤。

这是怎么回事呢？

《丧乱帖》的文字说得很清楚：

图 3-5《丧乱帖》
"痛贯心肝""痛当奈何"

羲之顿首：丧乱之极，先墓再离荼毒，追惟酷甚，号慕摧绝，痛贯心肝，痛当奈何奈何！虽即修复，未获奔驰，哀毒益深，奈何奈何！临纸感哽，不知何言！羲之顿首顿首。

原来，王羲之在山东临沂的祖坟，在战乱中再一次被毁坏了。得知这个消息后，王羲之万分悲痛。虽然被毁坏的祖坟很快就得到了修复，但他人在江南，没能千里回乡，到坟前祭拜，于是连连哀叹"奈何奈何"。

在古代中国这样的宗法社会，祖坟被毁简直无异于天都塌了。可以想见，这对王羲之来说是多大的打击。这样痛彻心扉的悲苦，他只能向朋友倾诉。也正因为是私人书信，而不是官府文书、文人唱和，所以他可以毫无顾忌地倾诉内心的真实感受。写到最后，只是哽咽悲号，不知道该说什么了。

你肯定也有过用身体语言表达情绪的经验，开心的时候会手舞足蹈，懊悔的时候会捶胸顿足，难过的时候会泪流满面，动作往往是显而易见的。可像王羲之在信中说的，他悲痛到流泪，到无语，这么激烈的情绪，用书法语言怎么表现得出来呢？接下来，我就给你仔细分析一下《丧乱帖》在点画、结构、墨色上的特点。

情绪与笔墨

先来说说情绪如何影响字形的变化。

《丧乱帖》前三行，基本是字字独立的行书，到了第四行，开头就是"痛贯心肝"四个字（图 3-5），情绪很激烈，写法也很奇特。"痛贯"两个字笔画连在一

起，一笔贯穿下来，情绪上的感受和书法的连笔完全是一致的。而"心""肝"两个字，各自独立，而且厚重，就好像是从牙缝里一个字一个字蹦出来的。所以从纸面上就能看到，写到"痛贯心肝"这四个字时，王羲之的情绪骤转急下。

接着是"痛当奈何"四个字。这个"痛"字跟前面的"痛"写法很不一样，它顶上的一点重重落笔，就像古人常说的，点写得像"高峰坠石"，像一块大石头从高山上坠落下来。这一点落笔超乎寻常地重，斩钉截铁，棱角分明。这是对痛感的再次加强。

而且，统观整幅书法，从第四行的"痛贯心肝"开始，书写节奏明显变快了。前面三行还可以说是行书，后面五行则是介于行书与草书之间的行草了。

刚开始提笔写信，王羲之内心大概还算平静；越往后写，越是情绪悲痛不能自已。心指挥着笔，点画、字形也经历了一个从相对收敛到狂放的过程。可以说，书写的变化过程，完全反映了王羲之情绪变化的过程。

我在《丧乱帖》中找了两组相近的字形，可以做一个比较：第一行的"丧"字和"乱"字，分别对比第六行的"哀"字和"驰"字（图3-6）。可以看到，第六行的字比第一行的字更有从中心向外散开的张力。这其实也是情绪的激烈程度不同带来的变化。

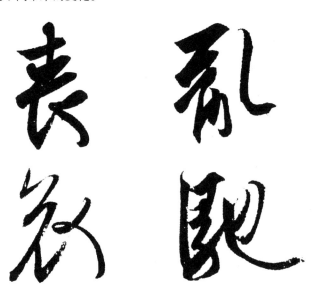

图3-6《丧乱帖》字形对比

情绪与纸笔

再来说说情绪对纸笔关系的影响。因为情绪变化，纸和笔之间的松弛和紧张关系也有所不同。情绪紧绷，笔锋和纸张接触时的摩擦力就大；情绪放松，笔下的摩擦力也会相对和缓。这么说你可能会觉得很抽象，我们拿王羲之的名帖《快雪时晴帖》（图3-7）来做个对比。

《快雪时晴帖》是被乾隆皇帝奉为"三希堂法帖"[1]的书法宝贝之一。这也是一封信，是在雪后初晴、心中欢快的状态下写成的。平和放松的心境指挥

图 3-7 王羲之《快雪时晴帖》（摹本）

「1」

"三希堂"即乾隆皇帝的书房名。当时三希堂收藏了三件稀世珍宝，除了王羲之的《快雪时晴帖》，另外两件分别是王献之的《中秋帖》和王珣的《伯远帖》。

着手和笔，写出来的点画、线条松松的，圆转柔和。拿它做对比，更能看出《丧乱帖》的情绪紧绷，写出来的字棱角分明，有强烈的刀切感。

收放自如

其实，随着情绪的变化，像掌控身体语言那样自如地掌控书法语言，并不是一件容易的事。一般的书法家，很难像王羲之这样细腻地表达情绪变化。他是怎么做到的呢？

抛开人格魅力、学养悟性不说，在我看来，至少有两个方面的因素起到了决定性作用。

第一是多情。王羲之是一个情感细腻而丰富的人。《世说新语》里提到了王羲之和谢安的一段对话：谢安对王羲之说，中年以后，跟亲友分别，心情好几天都过不来。[1] 王羲之比谢安年长十几岁，也很认可谢安的话。他说，我现在到了晚年，确实会这样，只好依赖音乐来陶冶心绪，抒发忧思。[2]

第二是技法精熟。王羲之是书法史上罕见的技法天才，他把书法语言的丰富多变、精致细腻推到了极致。

正是情感与技法这两方面的合一，才造就了王羲之书法的多样性。如果只是情感细腻而丰富，却没有极致的笔法，就很难表达出与情感相对应的微妙笔墨变化。反过来说，如果只有精熟的技法，情感却不敏感，不能悲痛时痛彻心扉，开心时怡然自足，而是像得道高僧一样放下七情六欲，四大皆空，那么作品就会略显单一。

原文为："中年伤于
哀乐，与亲友别，
辄作数日恶。"

原文为："年在桑榆，
自然至此，正赖丝
竹陶写。"

欧阳询

又冷又硬的风格是怎么来的

说到中国名气最大的书法家，欧阳询肯定名列前茅。大名鼎鼎的"欧体"[1]，就是指欧阳询的书法。他的《九成宫碑》，还是全国中小学书法学习的范本教材。

当然，既然已经系统了解过中国书法，你就不能和小学生一样只知道他的《九成宫碑》了，你起码还得知道《皇甫诞碑》《化度寺碑》《张翰帖》《梦奠帖》《卜商帖》（图 3-8 至 3-12）。对这几幅作品，记不住名字没关系，但一定要看看图片，留下印象。看完这五幅作品，我相信，就算是初学，你也一定会有一种直观的感觉——欧阳询的字又冷又硬。

没错，你的感觉跟书法史上对他的评价是一致的。评价欧阳询的书法，有两个字特别贴切，一个是"劲"，就是刚健有力；另一个是"险"，就是奇险峻峭。唐代书法理论家张怀瓘说得更形象，"森森然若武库之戈戟"，意思是欧阳询的字像武器库里森冷的戈和戟。

为什么欧阳询的字能给人这种冷峻感？下面我们就去书法语言中找答案。

笔法刚硬，结构瘦长

欧阳询的字劲险冷峻，首先是因为其"刀感"[2]笔法，欧阳询的笔画给人以刀感铮铮的印象。以欧阳询的《化度寺碑》和颜真卿的《郭家庙碑》（图

▶
图 3-8 欧阳询《皇甫诞碑》（局部）

「1」

和欧体并列的，还有颜真卿的颜体、柳公权的柳体，以及赵孟頫的赵体。这四位书法家均以楷书著称，因而被誉为"楷书四大家"。

「2」

刀感十足是欧阳询和虞世南、褚遂良、颜真卿这几位唐代楷书家碑刻楷书的共性，但欧阳询的这一特点格外突出。

朝郡人也昔立

樹績束郡太尉裂

里司徒肵土於而

車脈雄其器能芳

惡詔功賫新

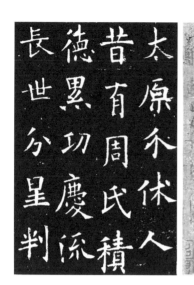
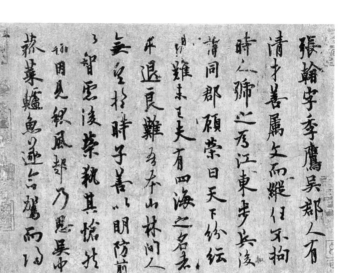

图 3-9 欧阳询《化度寺碑》(局部)　　　　图 3-10 欧阳询《张翰帖》

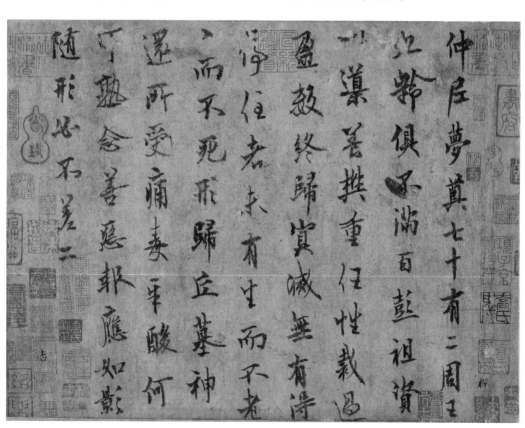

图 3-11 欧阳询《梦奠帖》

图 3-12 欧阳询《卜商帖》

3-13）为例，两相对照，更能看出欧阳询笔画的这种特点。

之所以产生强烈的刀感，主要是因为他用了一种起笔时"切"的笔法。他的楷书，尤其是横画和竖画，从起笔和收笔处观察，都有一种明显的"斜切"感，这种笔法就是侧锋斜着45度角直下，收笔时也用侧锋顿切而收。这一点从他的行书墨迹中也看得很清楚。比如《卜商帖》和《梦奠帖》，虽是写在纸上，但仍然刀感铮铮。

其次，欧阳询的转折笔画也很有特色，可以叫作"硬折"。一方面，他的转折笔画翻折多。今天我们一般笼统地说"转折"，但在书法里，"转"和"折"是两种不同的笔法。转，是写到转折处稍微减速，但不用顿笔，直接平移笔锋过来，这样写出来的拐角显得比较圆转。折，是写到转折处顿笔，之后翻折笔锋，这样写出来的拐角棱角分明。欧阳询的字，是典型的折得多，转得少。以欧阳询、虞世南、颜真卿、赵孟頫所写的"风"字（图 3-14）为例，一看就知道欧阳询的转折最突出。

另一方面，欧阳询的转折在笔法上多用"内擫"。所谓内擫，是指横折这样的笔画，转折后，竖画不是垂直向下，而是往里略收行笔，然后再向外。对比欧阳询、虞世南和颜真卿所写的"国"字（图 3-15），可以直观感受到这种风格。

虞世南和颜真卿的横折像一个右括号，中间鼓起来；欧阳询的横折则有点像左括号，中间收进去。欧阳询这种笔势叫"内擫"；相应地，虞世南、颜真卿那种叫"外拓"。总体来说，古代书法家中，外拓的写法多一些，内擫的写法要少得多。欧阳询的转折，又是翻折多，又是内擫，当然就显得特别硬，所以我叫它"硬折"。

最后，欧阳询的字法，即结构也很有特色。前面讲过，小篆是偏瘦长的，典型的例子就是《峄山刻石》，其文字纵向和横向的比例大体上是 3：2。这种比例，很少

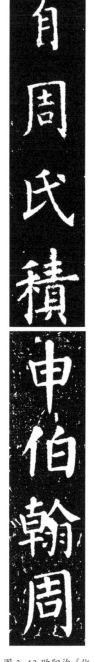

图 3-13 欧阳询《化度寺碑》局部（上）与颜真卿《郭家庙碑》局部（下）

欧阳询　　　　　　虞世南　　　　　　颜真卿　　　　　　赵孟頫

图 3-14 不同书法家楷书"凤"字

欧阳询　　　　　　　　虞世南　　　　　　　　颜真卿

图 3-15 不同书法家楷书"国"字

有人用到楷书里。但欧阳询是个特例。自楷书在魏晋成熟以来，瘦长字形最典型的就是他。当然，他的行书比楷书有过之而无不及，比如前面提到的《张翰帖》，就是历代行书中罕见的"瘦高个"。

　　正是由于欧阳询书法用笔上的刀感、硬折，以及结构上不同于一般楷书的瘦长形体，宋徽宗才会评价他的字"孤峰崛起，四面削成"，有一种陡峭悬崖般的感觉。

矫矫不群

　　不过，陡峭悬崖只是表象，想要通过表象读懂书法作品，我们还要把书法当作一个生命体来看待，要去看书写者的性情。大家喜欢欧阳询，其实也是推崇其书法中呈现出来的不同流俗、极有骨力、矫矫不群的独特气质。

　　那么，这种硬朗险峻的书法，跟欧阳询的经历、性情有怎样的联系呢？

　　首先，欧阳询身世坎坷。欧阳询本来出身不错，祖父是南陈的开国元勋、征南将军，还有封爵。祖父去世后，他父亲欧阳纥继承了爵位，长期掌管军事大权，政绩突出，在南方沿海一带威望很高。但当时的陈宣帝怀疑他有二心，

就征召他入朝任职。欧阳纥既担忧又害怕，干脆在广州起兵反叛。结果不仅自己兵败被杀，全家也遭受了灭顶之灾。一个大家族，只剩下 14 岁的欧阳询幸免于难。之后，欧阳询被养父带大。

欧阳询身世的坎坷，还叠加了南陈、隋、唐三朝的更迭。他在隋朝担任过掌管礼仪的太常博士，只是个七品芝麻官。隋朝亡了，他短暂地被东夏王朝留用。两年之后，东夏王朝又被秦王李世民所灭，欧阳询再次作为降臣入唐。小小年纪经历惨烈的家庭变故，又一而再再而三地经历"城头变幻大王旗"，自然容易养成一板一眼、谨慎刻苦的性格。

其次，欧阳询相貌奇丑。丑到什么程度呢？有一篇叫作《白猿传》的唐传奇，专门恶搞欧阳询。故事说，欧阳纥的妻子有一天被一只大白猿劫走，后来生下了一个长得很像猿猴的孩子，这个孩子就是欧阳询。放到现在，这简直就是人身攻击了。这种故事当然是无稽之谈，但在唐朝宫廷里，拿欧阳询的长相寻开心的大有人在，其中就包括唐太宗的大舅哥、当朝权臣长孙无忌，而且唐太宗还拉偏架。但是，面对皇亲国戚的挑衅，欧阳询不甘示弱，敢于奋起反击，直接吟诗怼了回去。

最后，在学习书法上，欧阳询是一个极其认真刻苦的人。《太平广记》里记载，欧阳询有一次外出，在野外看到一个古代书法碑刻，发现它出自西晋著名书法家索靖之手，他马上勒马停住，在碑前看了许久。刚离开，走了几步，又回来，下马站在碑前细细看。站着看累了，他就铺个毯子坐着慢慢观摩，晚上干脆就睡在旁边，就这样整整研究了三天才离去。

我们学习书法，总是强调要有骨力。而在书法史上，欧阳询的书法就是以骨力胜出的。对骨力的追求，不仅仅是形式感的要求，更是人格寄托。欧阳询书法的矫矫不群和庄正挺拔，蕴含着一种有风骨的君子人格理想。

虽然欧阳询官做得不大，还常常因为相貌被同僚嘲笑，但他的书法在当时影响极大。一般人如果能得到他的片纸只字，便会奉为至宝，唐朝邻国高丽也曾派使者来求购他的书法。欧阳询著名的《九成宫碑》，就是唐太宗到九成宫避暑，游览中偶然发现一泓清泉，大为欣喜，于是令魏徵撰文、欧阳询书写，后来刻成石碑的。

上一节讲的是性格冷峻、书法风格劲险的欧阳询，这一节来说说唐代另一位书法大家张旭。把他俩放在一起，你更能感受到强烈的对比。

不像欧阳询历经南陈、隋、唐三代更迭，张旭比欧阳询晚出生 120 多年，是个纯粹的唐代人。欧阳询是书法史上第一个明确建立了个人风格的书法家，以草书名世的张旭，则是书法史上最见性情的书法家。书法史上有两个称圣的人，一个是被尊为"书圣"的王羲之，另一个就是被尊为"草圣"的张旭，可见这算是草书领域的顶格荣誉了。那么，张旭的草书到底突出在哪里呢？

张旭其人

张旭活动于盛唐时期，很长寿，大约活到 85 岁。在书法圈，张旭算得上世家出身，他的母亲陆氏是书法大家虞世南的外孙女。

张旭还在世的时候，他的字就有很高的声望，就连颜真卿也正儿八经地向他请教过。张旭担任过常熟县尉，大概相当于今天的公安局局长，所以会审案子。据说当时有个老人家来告状，张旭写了判决以后，老人家高高兴兴地回去了。没想到，过几天老人家又来告状，张旭又写了判决，老人还是开心地回去了。哪晓得，过些天这老人家又来了。这时张旭就有点恼火了，因为那个老人家告的都是些鸡毛蒜皮的小事。仔细一问，原来老人家喜欢张旭的书法，只要

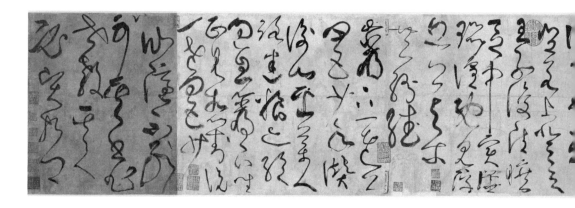

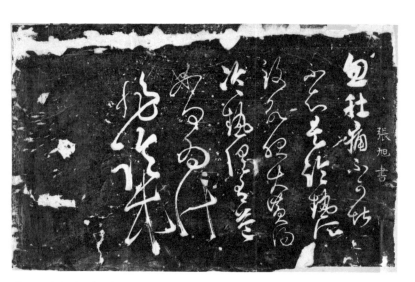

图 3-17 张旭《肚痛帖》

张旭在状纸上写了判词，他就能拿到张旭的书法真迹了。

不仅是在民间享有盛誉，张旭的字也得到过唐代官方高规格的认可。唐文宗李昂在位期间，曾颁布过一道诏书，把李白的诗歌、裴旻的剑舞、张旭的草书御封为"大唐三绝"[1]。这样的诏书，在历朝历代是极罕见的。

图 3-16 至 3-18 是张旭的几幅代表作——《古诗四帖》《肚痛帖》《断石千字文》，请你一定要仔细看看，形成一个总体印象。我相信，就算没有书法基础，你一定也能感受到张旭的草书龙飞凤舞，跟欧阳询的劲险完全是冰火两重天。张旭作品中的大部分字你可能都辨认不出来，但不用担心，我们可以重点从字法和章法两个方面来解读。

「1」

御封时，张旭已然去世。

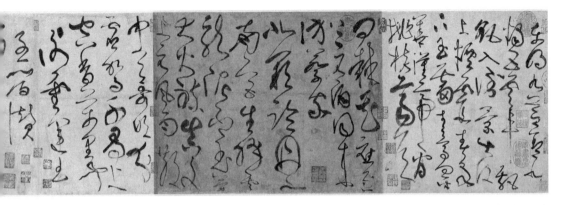

图 3-16 张旭《古诗四帖》

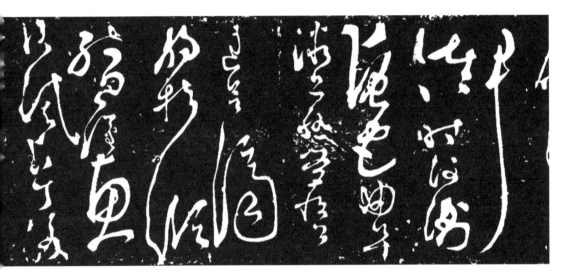

图 3-18 张旭《断石千字文》（局部）

字法：挣脱到极限

前面讲过，草书的字形结构是有草法的，不能想写成什么样就写成什么样，否则就成了"鬼画符"，谁也不认得。所谓法度，其实就是约束。而张旭是一位将草法的约束挣脱到极限的书法家。

我之所以这么说，是从比较而来的。

先来看看其他人的草书。图 3-19 分别是智永、孙过庭和王献之的作品，它们都是草书，但"草"的程度有所不同。智永是严格遵循草法，孙过庭是在规范草法上稍有变化，王献之写的则是狂草，更加天马行空。

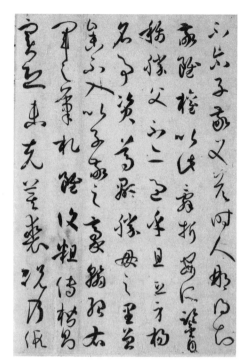

智永《真草千字文》（局部）　　孙过庭《书谱》（局部）

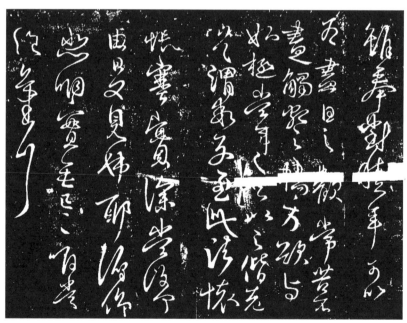

王献之《奉对帖》（局部）

图 3-19 不同书法家的草书作品

跟这三人相比，张旭是狂草一路，但他又把狂草大大往前推进了。推进到什么程度呢？打个比方，假如把草书的法度看作一个圆，那么，智永的草书属于谨守规则的标准状态，处在这个圆的中心位置；孙过庭的草书比智永的稍微放开一些，处在稍微离开中心的位置；王献之更放开，远离了中心；而张旭已经试探到了这个圆的边缘，也就是法度的边界。在这个圆上，张旭已经不能再往外了，再往外就不成字了，就要变成与书法无关的抽象艺术了。

光这么说，你可能还会觉得有点抽象。我们以"实"字为例，从图 3-20 可以看出，张旭的字与王羲之、智永、孙过庭的都差别极大，确实已经试探到草法的临界点了。而且，这么接近草法临界点的写法，在其他草书家笔下是偶然一见，在张旭这里却很常见。因此，别说你看不懂张旭的草书写了什么，即便是学过草书的人，也要对照解释文字才能看懂。

王羲之　　　　　智永　　　　　孙过庭　　　　　张旭

图 3-20 不同书法家草书"实"字

有趣的是，当你对照解释文字看这么离奇的字形时，又不得不感慨，他这么写是合理的，并不是"鬼画符"或"天书"一类。可见，张旭对草法早已烂熟于心。毕竟，像他写那么快，是容不得在过程中停下来回想某个字的草法的。但与此同时，他又始终在努力挣脱草法的约束。

其实，每个在草书领域卓有贡献的草书家都在试图挣脱"常形"，按照自己的性情变化字形，以实现最大程度的自由。而张旭的变形，达到了前无古人、后无来者的极限。可以说，他一直在草法的边缘疯狂试探。

章法：变化到极限

前面讲过，书法史上推崇的是错落有致的章法。但错落有致的变化也是有程度之分的，而张旭同样是那个把章法变化推到极致的人。

比如，同样是草书大家，王铎的作品，如《杜甫秋兴八首诗卷》（图 3–21），还是比较齐整的，遵循了草书的法则。但张旭的《断石千字文》，一行的字数，少的只有一个字，多的达到七个字，字的大小差异也达到了极致。再看一行字的宽度（行宽），你会发现这幅作品也有着宽窄两极最大程度的变化。

从布白的角度来看，张旭的狂草不仅将上下字之间的布白（即字距）做了极疏与极密的强烈对比变化，左右行之间的布白（即行距）也有着宽窄变化。一般的书法家，左右行之间的布白变化维度不是很大，但张旭的变化维度是极大的。这样大开大合的章法，把整篇书法的空间感变得宏大壮气。

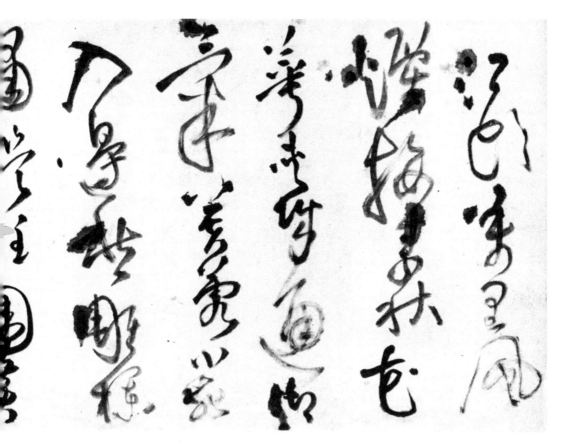

图 3-21 王铎《杜甫秋兴八首诗卷》（局部）

生命的绽放

张旭的草书为什么能做到这样的极致呢？

我觉得要先从大背景来讲。张旭的草书与李白的诗歌、裴旻的剑舞一样，都具有宏大的气场，气足力盛。这种顶天立地的气势，跟盛唐气象是完全契合的。时代心理，给了他们共同的胆气。

当然，具体到书法上，字形和章法变化到极限，也跟张旭的性情有关。张旭天性放纵不羁，唐代大文豪韩愈甚至认为，张旭把他所有的生命情感和体验都拿来写草书了。韩愈说："喜怒窘穷，忧悲、愉佚、怨恨、思慕、酣醉、无聊、不平，有动于心，必于草书焉发之。"总之，不管好的、坏的、高兴的、悲伤的、怨恨的、忧郁的，张旭通通借助草书来抒发。甚至就连肚子痛，都能

被他写到草书里。

前面提到了张旭著名的《肚痛帖》。你可能不理解，肚子痛这种事怎么也能做书法作品的标题？事实上，这幅字就是他在肚子痛发作时写的。这幅作品开头三个字还比较正，从第四个字开始就几乎是字字映带相连，越写越狂，越写越大，字势越来越奇异。肚子痛，我们一般人的反应多半是去吃药、喝热水，甚至找厕所，但张旭显然不走寻常路，他在身体的剧烈疼痛中奋笔书写，把瞬间的身体感觉完全融入了书写节奏。

当然，张旭本身的不羁还叠加了酒的作用。喝了酒，他就更加大胆一些，敢写一些。张旭和李白、贺知章是好友，他们都好喝酒，酒名传四海，杜甫还为此专门写过一首《饮中八仙歌》："张旭三杯草圣传，脱帽露顶王公前，挥毫落纸如云烟。"喝了酒之后，张旭脱帽露顶，哪管什么礼数，完全沉浸在草书世界的狂舞中。

据《新唐书·张旭传》记载，张旭每回喝酒喝醉了，就一边大叫，一边奔跑，然后才下笔写字，有时还会用头发蘸上墨汁写字，等到醒了再看，觉得都是神来之笔，根本不可再现。因此，世人叫他"张颠"。[1] 你看，这是不是很像今天的一些行为艺术家？

张旭虽然字写得好，仕途却并不如意。他一开始做的是常熟县尉，后来做官做到左率府长史，属于东宫太子的属官，然后就此止步，再没有更大的施展才华的机会。但是，张旭的生命并没有因为仕途困顿而受限。他的生命在草书中绽放，在狂草的世界里，张旭表达了生命的一切，也冲破了羁绊。

[1]

原文为："嗜酒，每大醉，呼叫狂走乃下笔，或以头濡墨而书，既醒自视以为神，不可复得也，世呼'张颠'。"

这一节，我们来聊聊颜真卿和他的《祭侄文稿》（图 3-22）。这幅作品，也是书法界公认的"天下第二行书"。

虽然号称"天下第二行书"，但从某种程度来说，《祭侄文稿》其实比《兰亭序》更为珍贵。毕竟，唐以后的人看到的《兰亭序》都不是王羲之真迹，而是唐代人的摹本，可《祭侄文稿》却是货真价实的颜真卿的真迹。

这幅字长 75.5 厘米，高 28.2 厘米，纸本，现收藏于台北故宫博物院。2019 年，日本东京国立博物馆曾经举办过一次颜真卿书法特展，《祭侄文稿》也被借去展出。那是一次难得的可以近距离欣赏颜真卿真迹的机会，我因此专门去观展。就像之前在上海博物馆看王羲之的《丧乱帖》一样，这次我也排了很长的队，终于排到《祭侄文稿》面前，使劲儿盯着它看了几秒钟，然后就过去了。是的，我专门去东京，就是为了这几秒钟。

前面讲过以章法著称的"天下第一行书"《兰亭序》。如果把这两幅字放在一起做个对比，你可能会觉得非常奇怪：《祭侄文稿》写得邋里邋遢的，到处都是涂涂改改的痕迹，字形也不像《兰亭序》那么漂亮，凭什么能成为"天下第二行书"呢？

在我看来，《祭侄文稿》的艺术性，恰恰就在于这种可遇而不可求的不完美。虽然颜真卿的楷书自成一格，被誉为"颜体"，但我很赞同有些学者的观点——即便没有楷书，光凭行书，他也足以光耀中国书法史。正是这篇涂涂改

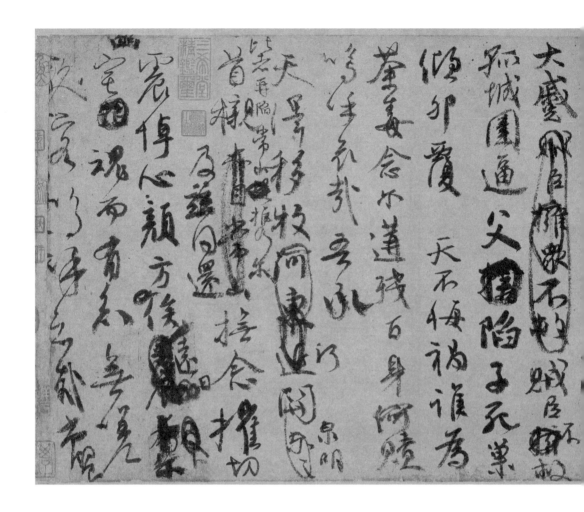

改的《祭侄文稿》，奠定了颜真卿在书法史上的崇高地位。

切肤之痛，随笔流淌

一般人对这幅作品最直观的印象，是涂涂改改特别多。其具体内容如下：

维乾元元年，岁次戊戌、九月庚午朔三日壬申，第十三（"从父"涂去）叔银青光禄（脱"大"字）夫使持节、蒲州诸军事、蒲州刺史、上轻车都尉、丹杨县开国侯真卿，以清酌庶羞，祭于亡侄赠赞善大夫季明之灵：

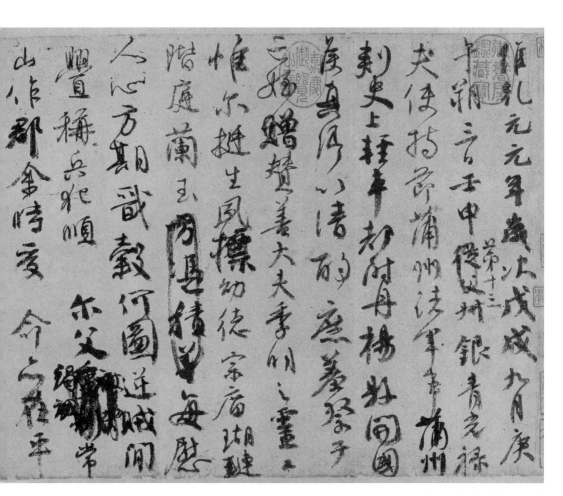

图 3-22 颜真卿《祭侄文稿》

惟尔挺生，凤标幼德，宗庙瑚琏，阶庭兰玉，（"方凭积善"涂去）每慰人心，方期戬谷。何图逆贼闲衅，称兵犯顺。尔父竭诚（"□制"涂去，改"被胁"再涂去），常山作郡。余时受命，亦在平原。仁兄爱我，（"恐"涂去）俾尔传言。尔既归止，爰开土门。

土门既开，凶威大蹙（"贼臣拥众不救"涂去）。贼臣不（"拥"涂去）救，孤城围逼。父（"擒"涂去）陷子死，巢倾卵覆。天不悔祸，谁为荼毒？念尔遘残，百身何赎？呜呼哀哉！

吾承天泽，移牧河关（"河东近"涂去）。泉明（"尔之"涂去）比者，再陷常山。（"提"涂去）携尔首榇，及兹同还（"亦自常山"

155

涂去）。抚念摧切，震悼心颜。方俟远日（涂去二字不辨），卜（涂
去一字不辨）尔幽宅（"相"涂去）。魂而有知，无嗟久客。呜呼哀
哉！尚飨。

第二章"墨色"一节讲过这幅作品的写作背景，这是一篇祭奠颜真卿侄子
颜季明的祭文手稿，是在安葬了兄长和侄子的部分尸骨后一挥而就的，相当于
现场撰文。就如同我们日常写个文章、打个草稿，当然会有涂改。更何况，他
书写时心中不仅溢满了白发人送黑发人、长辈送晚辈的世间大不幸，背后还夹
杂着安史之乱的家国苦难，可以说是处在极其悲痛的情绪状态下，这跟常态的
平心静气完全不同。我们激动的时候，也会语无伦次。可以想见，颜真卿在那
种状态下，思绪完全被情绪带着走，涂改也就更多了。

比如第二行，本来写的是"从父"，也就是我们说的"叔父"，这是颜真卿
的自称，但他后来把"从父"圈掉，改成了"第十三叔"。这么一改，叔侄关
系的亲近感马上就不一样了。《祭侄文稿》的涂改，是颜真卿当时情绪的一部
分。如果不是情绪驱动，而是心平气和，一边想一边写，再弄杯茶喝一喝，写
几笔又想一想，会出现这些涂改吗？显然是不会的。可如果没有这些涂改，那
种力透纸背的痛楚也就不会体现得如此淋漓尽致了。

为了让你有个直观的对比，我抄录了其中一段文字（图3-23）。我没有颜真
卿的丧亲之痛，又是抄录，所以一点涂改痕迹都没有。我写得干干净净、清清爽
爽，但对比原稿，你是不是一下能感觉到这种书写缺乏颜真卿的浓烈情绪？

在书法中，反映书写者情感的，不仅是文字的内容，还有笔墨带来的图像
感，这就好像是书法作品的心电图。《祭侄文稿》涂涂改改的痕迹，正是情绪
图像的一部分，也是颜真卿当时生命状态的一部分。通过这些涂改，你可以体
会、还原颜真卿的痛彻心扉、痛哭流涕。

而且，从整个篇章来看，这篇书法的情绪是有从前往后的递进变化的。从
这幅字的开头和结尾来看，开头落笔时，颜真卿的情绪尚且可控，每个字还很
分明，字形势态也比较平稳，他还夸赞颜季明"夙标幼德""阶庭兰玉"。

的确，这个侄子原本是颜氏家族的骄傲，未来可期，却因为安史之乱而
"父陷子死，巢倾卵覆"。写着写着，颜真卿就全然沉浸在悲痛和气愤之中了。

图 3-23 方建勋（左）与颜真卿（右）书写《祭侄文稿》对比

于是，字变得大小不一，字变形得也很厉害。与前面相比，此时笔与纸的摩擦力加强，显得更加苍劲有力，内心的强烈情绪驱动着毛笔冲击纸张。行笔越往后，笔势越激荡，情绪越强烈，涂改也越多。写到最后的"呜呼哀哉！尚飨"，颜真卿完全忘了自己是在撰文，忘了笔、墨、纸的存在，以至于字形结构只存粗略形体，每个字欹侧奇崛。顺着这几个字的笔势看下来，真的可以体会到情绪的一泻而下，莫可名状。

这也是我自己不断临习《祭侄文稿》的原因之一，我总是被他的情绪与笔触带着走。每次写到最后几行，就像看到了颜真卿的痛贯心肝、泪流满面。

无意于书，天趣尽现

在历代行书名作中，颜真卿这幅《祭侄文稿》也许是最难临的，因为其中

可以用理性和技法来把握的法的东西太少，偶然性的东西太多。前面讲张旭的草书时说过，张旭的狂草，字形变化几乎到了草法的临界点。颜真卿是张旭的学生，在这一点上也受到了老师的影响，不过他不是表现在草书上，而是表现在行书上。这幅《祭侄文稿》，字形变化到了极致，尤其是后半段，接近法度的临界点。这是很了不起的。

图 3-24 是我从整幅书法中提取的几个字，分别是"明""承"，以及古人写祭文通常用来收尾的"尚飨（飨）"。作为行书，字形竟然能变得这样奇特，真是令人赞叹。除了这几个字，《祭侄文稿》后半段两次出现"呜呼哀哉"，后一次比前一次情绪更强烈，因此字形也更奇异。

图 3-24《祭侄文稿》"明""承""尚飨"字

这是颜真卿刻意写出来的吗？显然不是。写成这样，颜真卿自己事先也料想不到。因为他的本意是写一篇祭文，书写时完全沉浸在思念亲人的悲痛中，根本没有在意字会写成什么样。正是在这种强烈情绪的驱使下，才有了我们今天看到的《祭侄文稿》。

颜真卿还写过一篇祭文《祭伯父稿》（图 3-25）。相比之下，这幅作品书写时情绪和缓得多，因此书法也更趋于理性，更有法度。其中每个字都较为平正，字距与行距也清晰可辨。也就是说，与我们寻常所见的字的"常形"相距不远。如果书写时情绪激烈，字往往会远离"常形"，同时会出现很多"变形"。"变形"的程度，也往往与情绪的激烈程度成正比。

聖朝褒贈太保　婭及兒女
皆被拘囚　睿骷光輝宣孛宙清廓
脱于賊手益得歸京真卿
莊平原遭罹凶逆与「星兄同心
協德以著徽誠

图 3-25 颜真卿《祭伯父稿》

潇洒的人，才能写出潇洒的字

这一节，我们来说说苏轼和他被誉为"天下第三行书"的《寒食帖》。这样一来，加上前面讲过的《兰亭序》和《祭侄文稿》，"天下三大行书"你就都收入囊中了。

大多数人熟悉的苏轼，是作为文学家的苏轼，你大概也读过他的《念奴娇·赤壁怀古》和《赤壁赋》。不过，有了这幅《寒食帖》（图 3-26），苏轼在中国书法史上就能跟颜真卿、王羲之并驾齐驱了，根本不是一般书法家所能企及的。

前面说过，中国书法史上有公认的"宋四家"——苏、黄、米、蔡，也就是苏轼、黄庭坚、米芾、蔡襄（或说蔡京）。虽然大家对"宋四家"中的"蔡"有所争议，但苏轼位列榜首是没什么争议的。如果把时间线拉长，自北宋以来一千多年的书法史，可以说是群星璀璨。但如果要排个"十大书法家"，我个人是很愿意把票投给苏轼的，而且认为他应该排在榜首。

就书法作品而言，《寒食帖》可以说是苏轼一生中最精彩的作品。至于它到底好在哪儿，当然也有很多可以说的，而我打算带你从性情这个维度入手。

黄州之变

《寒食帖》也叫《黄州寒食诗帖》。顾名思义，这是苏轼在寒食节写于黄州

（今湖北黄冈）的诗，全文如下：

> 自我来黄州，已过三寒食。年年欲惜春，春去不容惜。今年又苦雨，两月秋萧瑟。卧闻海棠花，泥污燕支雪。暗中偷负去，夜半真有力。何殊病少年，病起须已白。
>
> 春江欲入户，雨势来不已。小屋如渔舟，濛濛水云里。空庖煮寒菜，破灶烧湿苇。那知是寒食，但见乌衔纸。君门深九重，坟墓在万里。也拟哭途穷，死灰吹不起。
>
> 右黄州寒食二首

在苏轼的一生中，被贬谪到黄州是个转折点。苏轼之所以会被贬到黄州任职，是因为一桩关涉他生死的案子，也就是历史上著名的"乌台诗案"。乌台就是御史台，是宋代的中央行政监察机构，专门负责纠察、弹劾官员，肃正纲纪。当时，朝廷内围绕变法，革新派与保守派斗得非常厉害，而苏轼这个人在政治上坚持自己的主张，两边都不站队，也就两边都不讨好。

四十四岁时，苏轼从徐州知州被调任为湖州知州。到湖州上任后，他按照惯例上呈给当时的皇帝宋神宗一份《谢恩表》，皇恩浩荡的话说了一大堆，不免也发了几句牢骚。意思是，陛下您知道我愚笨，不能和朝廷里最近提拔上来的年轻人比，您也知道我老了，不会惹事，所以还能勉强管理一个地方的小老百姓。就这几句牢骚话，引起了以王安石为首的革新派的注意和不满。他们还从苏轼的诗句中找了其他一些证据，认为苏轼"蔑视朝廷""批评讥讽新政"。就这样，苏轼遭到了御史台的弹劾。

御史台的御史提审了苏轼十一次，苏轼惨遭凌辱，以为自己死定了。结果遇到太后驾崩，大赦天下。王安石也向宋神宗进谏，说"圣朝不宜诛名士"，建议赦免苏轼。宋神宗其实也有些不忍，于是下令从轻发落。被关押了四个月又十二天的苏轼，因此被贬为黄州团练副使，相当于黄州的武装部副部长，没有任何实权。

在黄州任职期间，苏轼十分穷困，只能开了块坡地自己耕种，"东坡居士"的名号就是这么来的。经历了"乌台诗案"的波折，苏轼的人生态度和文艺道

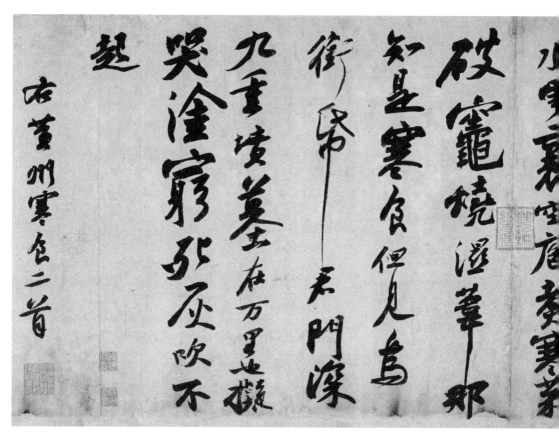

图 3-26 苏轼《寒食帖》

路发生了一个大转变，从此像开了挂似的。《念奴娇·赤壁怀古》《前后赤壁赋》《记承天寺夜游》《临江仙》《定风波》，这些千古名篇都是他在黄州期间写下的。而苏轼的书法风格，也是从被贬到黄州开始走向成熟的。苏轼在前面几十年积累的基础上经历了一场乌台诗案，经历了被贬黄州，生命大彻大悟，艺术顿然升华。

《寒食帖》这两首诗，写的是苏轼到黄州过的第三个寒食节，所以开头说"自我来黄州，已过三寒食"。不过，这幅作品很可能不是最初的手稿，因为它基本没什么涂改痕迹。而这么长的两首诗，最初的诗稿一般都会有圈圈涂涂，即便是像苏轼这样的大诗人也不例外。

图 3-27 是苏轼另一篇诗歌的草稿，有很多涂改痕迹。所以，今天我们看到的《寒食帖》墨迹，很可能是他离开黄州之后誊写的。这也就可以理解为

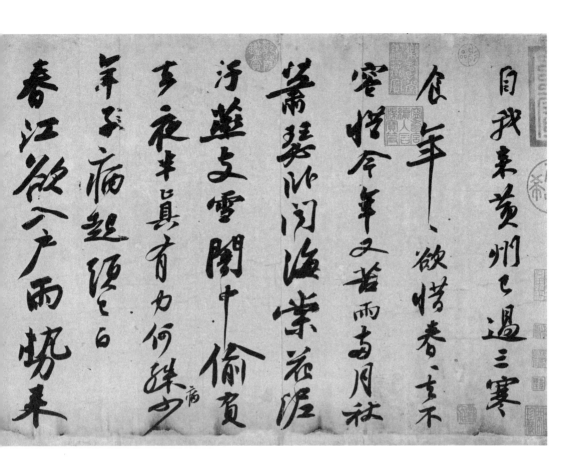

什么最后落款的一行字是"右黄州寒食二首"（右边是在黄州寒食节写的两首诗）——如果是在黄州撰诗的那个寒食节当日，就不必写上这样的落款了。

大气从容

《寒食帖》这幅作品并不大，横118厘米，纵33.5厘米，17行，129字，但写得从容潇洒，气势宏大。这气势从何而来？

苏轼豪放派的诗文，你可能很熟悉《念奴娇·赤壁怀古》那种风格："大江东去，浪淘尽，千古风流人物。故垒西边，人道是，三国周郎赤壁。乱石穿空，惊涛拍岸，卷起千堆雪。"而《寒食帖》这两首诗，写的其实是苏轼在黄州的困顿生活。从表面上看，诗句基调晦暗，里面还有"今年又苦雨，两月秋

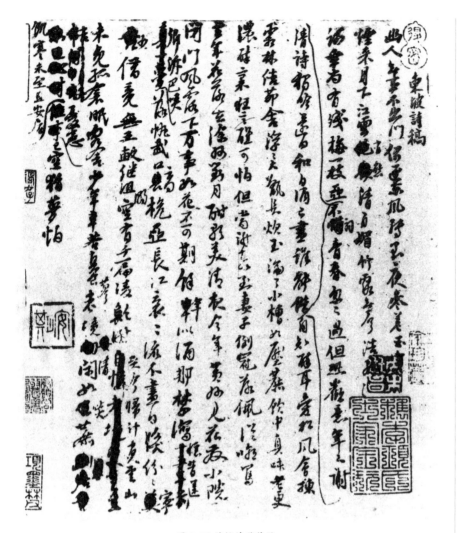

图 3-27 苏轼诗歌草稿

萧瑟""空庖煮寒菜，破灶烧湿苇"这样的句子，又是冷雨秋风，又是空屋破灶。如果不是有这么一幅书法在，光看文字，你可能真会觉得苏轼的情绪是穷途末路的悲凉凄惨。但只要看到这幅《寒食帖》，你马上就能体会到苏轼的胸襟，那是一种从心中自然流出的宏大气度。因为苏轼书写这幅《寒食帖》时，已经从当时创作这两首诗的情绪中走出来了。

　　一眼望去，你的注意力首先会被作品中几个超长的笔画吸引——"年""中""苇""纸"，这几个字最后的竖画拉得很长，有"飞流直下三千尺"

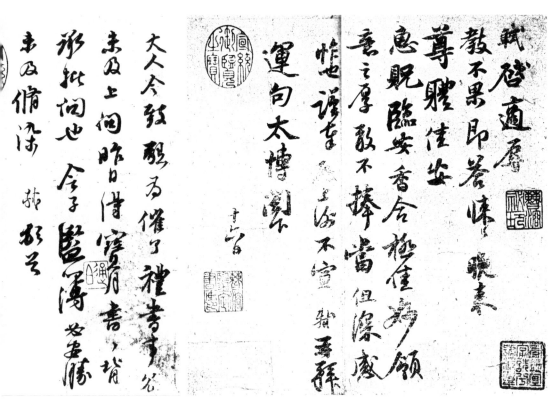

图 3-28 苏轼《宝月帖》　　　　　　图 3-29 苏轼《致运句太博帖》

的气势，整幅作品的空间感也因为这几个字变得更为开阔宏大。

　　要知道，到黄州之前，苏轼的书法技法虽然已经很成熟了，但这种博大的气势感还没有出来。比如他在 30 岁写的《宝月帖》（图 3-28）和 36 岁写的《致运句太博帖》（图 3-29），给人的第一印象还是比较俊秀流丽。

　　但到了《寒食帖》，风格就不一样了，章法大起大落，越到后面越豪放。而且，这种大起大落的张力并不让人觉得"紧"，而是让人觉得很放松。这的确是苏轼书法的独特所在，就是能举重若轻。苏轼有一回乘船，船开到急水滩，波涛滚滚，同船的人都吓得面无人色，他却能从容淡定地挥毫作书。在"黄州之变"后，他的书法就有了这种从容感。无论字形怎么颠来倒去，整体上都有一种从容淡定感。

墨色厚重

说完整体章法上的感觉，再来看墨色和笔法。在《寒食帖》中，苏轼下笔很重。一般而言，一篇书法，有几笔重，或者有几个字重是很常见的，但整篇书法都这么重就很少见了。北宋以来的很多评论说，苏轼的书法受到了颜真卿的影响。事实确实如此。苏轼本来就特别仰慕颜真卿，他的楷书明显传承了颜真卿的厚重之美。不过，颜真卿的厚重行笔，主要在楷书上；苏轼则不仅楷书如此，行书也厚重得很，可以说他的行书是有史以来落笔最重的。

你可以翻回去再看看《寒食帖》的全景图，单看墨色，一眼就可以看出，即便写的是黄州的困顿生活，字也是从头至尾一贯的温润，完全没有滞涩拘束的感觉。

一般人写这么厚重的行书，手上自然要多使点劲儿，于是写出来的字很容易显得笨笨的，变成"墨猪"[1]。但这种厚重感，在苏轼这里却是很自然的。这正是他内在性情的表现。而这种从容淡定，就是从他被贬黄州开始走向成熟的。由此可见，人生阅历和修养会对书法风格起到多么大的作用。

天真烂漫

《寒食帖》的高明之处还在于，虽然写得非常厚重，整篇书法却完全不失行书行云流水的动感。这是怎么做到的呢？

这就要说到苏轼单字结构的天真烂漫了。苏轼说："诗不求工字不奇，天真烂漫是吾师。"他不刻意追求每个字的奇特，而是放下心中的一切束缚，无牵无挂，任凭书写时心中的直觉驱使，从而字字呈现天趣。这就好像面对一群孩子，你不给他们任何束缚，让他们自己玩耍，他们的天性自然就会表现出来了。

比如《寒食帖》开头、中间、结尾处的四个"寒"字（图 3-30），四个字，左顾右盼，收放疏密，各自不同。可以说每个字都各有姿态，各有趣味。

再比如《寒食帖》中"秋""有""空""欲""里""不"这几个字（图 3-31），每个字的结构都不同于常见的行书结构，但又不是刻意拗造型拗出来

[1]

书法术语，比喻字体笔画丰肥、臃肿而缺乏筋骨。

166

图 3-30《寒食帖》不同位置的"寒"字

图 3-31《寒食帖》中"秋""有""空""欲""里""不"字

的，而是自然书写出来的，是苏轼赋予了每个字如此的盎然趣味。这样的结构造型，很像苏轼的文章、诗词里特有的诙谐和幽默，比如那句"夜饮东坡醒复醉，归来仿佛三更。家童鼻息已雷鸣，敲门都不应，倚杖听江声"。只有天真的人，才能写出这么天真的字。

总的来说，《寒食帖》把厚重与灵动、欹侧与自然、丰腴与骨力、气势与从容这些美感要素兼容一体，并且轻松地信手写出，成就了从容潇洒的"天下第三行书"。

徐渭

书法界的『天下第一快刀』 | 徐渭

苏轼一生几起几落，仍然天真本性不改，能把《寒食帖》中那么丧的诗写出一派从容潇洒，这已经很厉害了。可明代的徐渭，竟然嫌苏轼的书法不够洒脱。那么，徐渭究竟是何方神圣呢？

相比徐渭，你更熟悉的可能是徐文长这个名字，对他的书法可能更不熟悉。事实上，徐渭的字辨识度极高。以苏州博物馆收藏的《应制咏剑》和《应制咏墨》（图 3-32）为例，两幅字是同一时间写的，尺寸也一样，高度竟然有3.5 米（352 厘米），宽度也超过 1 米（102 厘米）。这么大的尺幅，又是满篇大字，即使看照片，也会觉得气势逼人。那看原作是一种什么感觉呢？我只能用"惊天动地"四个字来形容。

这两幅字，就好像是专门为今天现代博物馆这样的大展示空间创作的。往高大宽敞的展厅里一挂，整个墙面似乎都在震荡。站在徐渭的书法面前，人的心胸也会随之激荡。

这一章，我们一直在说字如其人。看到这样的字，你难免会猜，徐渭是一个什么样的人？

畸人一生

听到徐渭这个名字，很多人很容易想起一个词——才子，而且是江南才

图 3-32 徐渭《应制咏剑》（左）和《应制咏墨》（右）

子。但是看他的书法，我觉得他更像一个侠客，而且是一个刀客。徐渭是中国艺术史上的天才和全才，诗歌、文章、书法、绘画、戏剧，不仅样样都通，而且样样都精。而这些科目里，他自己最得意的就是书法。他说自己，书法第一，诗歌第二，文章第三，绘画第四。

一个江南才子，怎么会写出如此满纸风霜、大气磅礴的字？线索要去他的人生里找。

2021 年是徐渭诞辰 500 周年，徐渭的家乡绍兴专门在新建成的徐渭艺术馆举办了一次大展——《畸人青藤》。徐渭有个号叫"青藤道人"，"青藤"二字就是从这里来的。你可能会觉得，前面的"畸人"一词看上去完全不像好话。但我得告诉你，这个"畸"不是后人贴的标签，而是徐渭自己也在用的。徐渭生前给自己编过一个年谱，就叫《畸谱》。虽然管自己的年谱叫《畸谱》实属罕见，但我觉得，用这个字来概括徐渭的一生特别贴切。徐渭一生曲折坎坷，却又性情孤傲，确实当得起这个"畸"字。

徐渭一生究竟有多畸，多坎坷呢？《畸谱》中记载了这么一串数字：4 次婚姻、8 次乡试、7 年牢狱、10 次搬家。

我们不妨进一步了解一下细节。徐渭由小妾所生，出生一百天时，父亲突然病逝。他 10 岁时，父亲的正妻亡故，随后他的生母就被卖了。自此，少年徐渭孤苦伶仃。

徐渭自幼聪明，当时号称"山阴神童"。但是，神童徐渭两次参加童试竟然都落榜了。在绝望和无奈中，他给主考官写了一封引经据典的长信，要求补考。主考官觉得徐渭确实有才，就把他补进了山阴县生员的名额。于是，20 岁的徐渭终于当上了秀才。你看，一个神童，跟一般人比，科举之路起步已经晚了。

就在这个时候，徐渭去做了上门女婿。不幸的是，25 岁那年，他 19 岁的妻子因为肺病去世了，只留下一个儿子。这个儿子很不争气，长大后老是偷东西，还曾伙同别人把家里的钱偷出去。

徐渭的科考之路更是不顺。从 21 岁到 41 岁，他八次应考乡试不中。这期间，他的主要工作是给时任浙江总督的胡宗宪当幕僚。别看徐渭是一介书生，他跟着胡宗宪，在抗倭战役中展现出了非凡的军事才能和谋略，屡建奇功。

后来严嵩倒台，胡宗宪因为是同党而被牵连下狱。徐渭担忧、恐惧、压

抑，精神也出了点问题。他开始自残，以三寸铁钉刺入耳中，击碎阴囊。他备好棺材，写好墓志铭，但多次自杀都没死成。精神恍惚中，他又疑心续娶的妻子不忠，动手杀了妻子，被判入狱 7 年。

出狱之后，徐渭游历四方，以卖诗、卖文、卖字、卖画为生。有些时候能卖出去，有些时候也卖不出去。晚年的徐渭，耳聋、眼花、手抖、胳膊脱臼、足颤、毒疮缠身，随后于 72 岁那年病逝。

经历了如此坎坷的一生，徐渭晚年画过一幅《墨葡萄图》（图 3-33），画上题的诗写道："半生落魄已成翁，独立书斋啸晚风。笔底明珠无处卖，闲抛闲掷野藤中。"诗句写尽了他人生的落魄，但他的书法仍然潇洒不羁，生趣盎然。难怪他会觉得连苏轼都不够洒脱，这话，也真就只有徐渭能说。

图 3-33 徐渭《墨葡萄图》

书界刀客

对徐渭的书法，历史上有很多评价，我最喜欢明代散文大家袁宏道的评价：看徐渭的书法，别斤斤计较一笔一画符不符合古人的法度，而要看他书法里的精神气质；徐渭的书法是不拘于法、超越于法的，他是书法界的侠客。[1]在我看来，徐渭的书法和人生，都有一股侠客气，更准确地说，是有一股一身风霜的刀客气息。

徐渭的字，在章法上最为突出。他跟张旭差不多，也是最颠覆秩序的书法家。关于徐渭书法的章法，你可以记住前人的一个概括——"乱石铺街"。井然有序是一种美，乱石铺街也是一种美。一般人写字，会对字距和行距有比较清晰的意识，这样对阅读者来说也比较便利。但徐渭写字很少顾及这一点，他只是顺着自己的感觉来书写，大就大、小就小，宽就宽、窄就窄，正就正、侧就侧，任其自然，同时字与字、行与行整体打成一片。徐渭天性不羁，这种乱石铺街的章法最契合他。这种美，是自由的美，天趣的美。

笔墨狂奔

在古代书法家的作品中，气势磅礴的行书、草书并不在少数。但相比起来，米芾和王铎的作品最多只是"很有气势"，徐渭的作品却可以用"撼天动地"来评价。

这是为什么呢？因为徐渭的书法里有一种极其强烈的动荡感。

一般而言，行书、草书的动感要比篆书、隶书、楷书强一些。而徐渭书法的动感，简直就是地动山摇。这跟徐渭独特的书写状态有关。徐渭对这一点有十分明确、自觉的意识。他认为，书法的运笔动作是根本，有什么样的运笔动作，就会产生什么样的点画结果。徐渭的字，尤其是他的大字，就好像是辽阔的大漠上，万马在奔腾，其中有匹特别神异的骏马一马当先，冲在前面。

比如徐渭的草书《一篙春水半溪烟七言诗轴》（图 3-34），尤其是第二行的"中"字，那一笔竖画就有"哒哒哒哒"的跳荡感。就运笔动作而言，这一画

[1]

"不论书法而论书神，先生者诚八法之散圣，字林之侠客也。"引自袁宏道《徐文长传》。

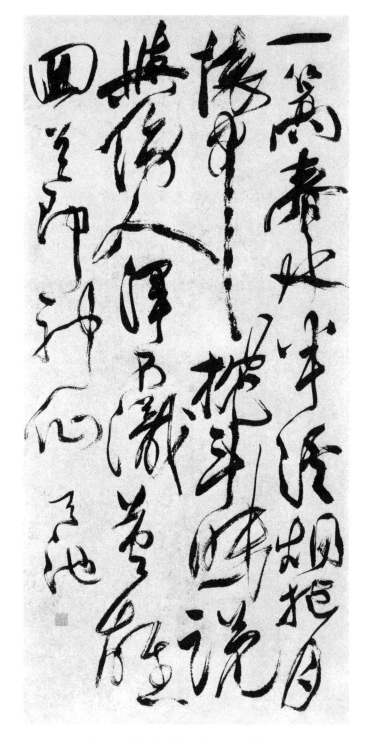

图 3-34 徐渭《一篙春水半溪烟七言诗轴》

图 3-35 徐渭《杂花图卷》(局部)

的书写是快速的提按动作。对运笔来说，这一画有很高的要求，既要有速度和力量，也要有胆气和洒脱。

徐渭的书写速度远比一般人快。他那幅巨幅草书《应制咏墨》，我曾经试着临写过，结果从第一行落笔开始，马上就被它迅捷的速度带着走，就像被人架着胳膊往前飞奔，很难停下来。一般人写字，即使是行草，也很少这么快速。如果说徐渭是一名顶尖刀客，那么他的刀法，肯定是天下第一快刀。

不仅写字速度快，徐渭画画也这样。兴致来了，激情澎湃，抓起笔墨，瞬间挥笔而成。他那幅《杂花图卷》(图 3-35)，就纯粹是飞舞着笔写出来的。中国绘画讲究"气韵生动"，徐渭的绘画堪称气韵生动的杰出代表。而且，这个气还不是有气无力的松散萎靡之气，而是生机勃发、神采奕奕、振奋人心的精气神。

气充沛了，力就足。徐渭的字，力量感是很突出的。这种力量感，欧阳询的书法中也有。这两个同样命途多舛的人，其实也获得了与命运抗争的生命韧劲。所以，他们的书法就像贝多芬的《命运交响曲》一样，很能给人生活的勇

气和力量。

可以说，正是这一生的坎坷经历，练就了徐渭一身风霜的侠客笔法。不过，要让大家接受徐渭这样的书法风格还是有难度的，毕竟它跟普通大众的书法审美相去太远了。这一点，徐渭自己生前也预料到了，就像他说的，"高书不入俗眼"。

伊秉绶

儒者风度，写出庙堂气象

看过前几节的内容，相信你对书法与性情的关联已经有了更直观、深入的了解。那么，一个人是不是只有像苏轼那样洒脱从容，或者像徐渭那样落拓不羁，才能写出有个人风格的好字呢？那倒不一定。正人君子，写出庙堂气象，一样可以成为书法经典。而清代大书法家伊秉绶就是其中的典型代表。

对于伊秉绶这个人，你可能了解不多，他同样是一位有鲜明风格的书法家，其书法就像欧体、颜体那样特征明显，今天仍然有很多人在学他。

伊秉绶擅长隶书。隶书在历史上有两个时代成就最高，一个是汉代，另一个就是清代。清代出了很多隶书名家，伊秉绶是其中的杰出代表。就我个人而言，伊秉绶是我最喜欢的两位隶书家之一，另一位是"扬州八怪"[1]之一的金农。

伊秉绶的隶书，跟你想象中的隶书可能有不小的差别。以他的五言对联"咏风多古意，舫月具新欢"（图 3-36）为例，这幅字笔画粗细均匀，横平竖直，字形大小相近，布白匀称。很多不太懂书法的人，会觉得它很像后来的美术字。但无论是历史上还是今天的专业评论者，普遍都认为伊秉绶的字有"庙堂气象"。在伊秉绶之前，这个词经常被用来赞美颜真卿。前有颜真卿，后有伊秉绶，这两位可谓书法史上作品最具庙堂气的。

明明是文字的书写，怎么会和庙堂牵连在一起呢？此外，究竟什么叫庙堂气？庙堂气用书法语言又该怎么表达？

「1」

"扬州八怪"，指清乾隆年间在江苏扬州卖画的几位代表画家的总称。他们作画多以花卉为题材，亦画山水、人物，不拘陈规；都能诗能文，擅书法或篆刻，讲究诗、书、画的结合。他们的风格和当时所谓的"正统"画风有所不同，遂有"八怪"之称。

图 3-36 伊秉绶五言对联

淡化波折

汉字经过笔墨的书写，已经成为一种具有多重意象的视觉图像，远远超越了文字本身。中国文化里有个词叫"知人论世"，我们看书法也一样，不仅要看视觉可见的，还要看内在的精神气质。内在的精神气质，可以说是书法笔墨形式的根源。一位书法家，经过长期的书法修习，书法的点画、结构和章法等，就会成为他内在精神气质微妙而细腻的个体化呈现。伊秉绶隶书的点画，非常明显的一大特点是淡化波折。

第一章谈到隶书时说过，隶书有一种标志性的笔画，就是蚕头雁尾的波画。很多隶书作品打动我们，一波三折的波画是一个很重要的因素。但从笔法上看，伊秉绶作品的特点却是简约。以他临的东汉隶书《张迁碑》（图 3-37）和《西狭颂》（图 3-38）为例，这两碑书法的波画原本就不像其他东汉隶书那

图 3-37《张迁碑》(局部)与伊秉绶节临《张迁碑》

图 3-38《西狭颂》(局部)与伊秉绶节临《西狭颂》

样强烈，而伊秉绶恰恰就偏爱这一路。对比他的临作与原碑可以发现，伊秉绶的隶书弱化了范本中波画的一波三折，以及捺画的雁尾。不过，这么一弱化，隶书最大的特点——"横平竖直"反而得到了强化。

再比如他的四言对联"变化气质，陶冶性灵"（图 3-39），大大淡化了隶书的波画特征，蚕头不明显，雁尾也不明显，只是略微"意思一下"。此外，线条基本上都是直来直去，把隶书"横平竖直"的基本特征强化到了极致。这副对联的文字内容我也很喜欢，学习书法的过程，不也正是一个"变化气质，陶冶性灵"的过程吗？

图 3-39 伊秉绶四言对联

宏大挺拔

说完笔法，再看字法和章法。

在古代，哪种建筑看起来更显得高大？当然是皇家的殿堂建筑。颜真卿的楷书、伊秉绶的隶书，字形结构所呈现的空间感，都明显比一般书法家的更中正宏大。

你见过练字用的九宫格吧？一个格子分成九等份，就是"九宫"，正中间的那一块就叫"中宫"。"宫"这个词背后暗含的理念，就是把字当作建筑空间来看待。那么伊秉绶的字，宏大感是怎么呈现出来的呢？

答案是，他有意突破了隶书的常规结构。一般的隶书，一个字的所有笔画往往都向中宫位置聚集。举个例子，汉代隶书名作《曹全碑》中有个"意"字（图 3-40），它是上中下结构，下面的"心"字，隶书通常的写法是把卧钩写成一个捺画。在《曹全碑》里，"意"字的捺画是很突出的。相应地，中间的"日"就变小、收缩了。这样的结构，中宫就显得比较内聚紧收。

但同样是这个"意"，伊秉绶的写法就很不一样。他不去突出"心"的捺画，而是夸张了中间的"日"字，因此中宫显得很宽阔。但是，幸好还有隶书捺画收尾特有的雁尾，跟直来直去的横笔和竖笔结合在一起，就像皇家宫殿沉稳的廊柱和飞起的檐角，宏大中又不失挺拔。

单看一个字，可能感觉还不是很明显。图 3-41 是伊秉绶题写的一幅匾额，"柘庵"两个隶书大字放在一起，建筑的意象美感特别强烈，非常雄壮大气。

正因为伊秉绶的隶书有庙堂建筑的空间感，所以有人说，他的字，字越大就越壮气，字越大就越能发挥他的独特性。

图 3-40《曹全碑》（左）与伊秉绶（右）手书"意"字

图 3-41 伊秉绶手书匾额 "柘庵"

换个角度，我们用人的风格来打个比方。唐代书法家褚遂良的字被人评价说像 "美女婵娟"（图 3-42）。相比之下，伊秉绶的字就是满纸 "正人君子"——他的书法字字敦实厚重，宽博中正，几乎每个字的重心都稳如泰山，不偏离中线。

正是由于点画、结构和整体章法上的这些特点，观看者因而能感受到伊秉绶的书法中蕴含了一种堂堂正正、敦厚宽博的人格意象。这就是庙堂气象的由来。

理学修为

伊秉绶能写出这样独特的隶书风格，技法和形式是外表，根源在于他的学问与修养。

伊秉绶的隶书，30 来岁时就已显露出个人风格，后来是在稳定中渐渐地变化。图 3-43 从左到右分别是他 30 岁、45 岁、51 岁和 62 岁去世那年写的四副对联，可以看出，他的字在恒定中有所变化，大体上是越来越轻松自如，也越来越质朴厚重。

在理学思想中，有德行涵养应当要恭恭敬敬，诚心诚意，因此特别强调要用 "敬" 的态度。所以伊秉绶的书法，每一笔都沉重敦厚，没有一笔苟且。就算是写行草书，他也不会肆意驰骋。

有对比更能说明问题。伊秉绶临过米芾的《珊瑚帖》，但两幅字对照来看，

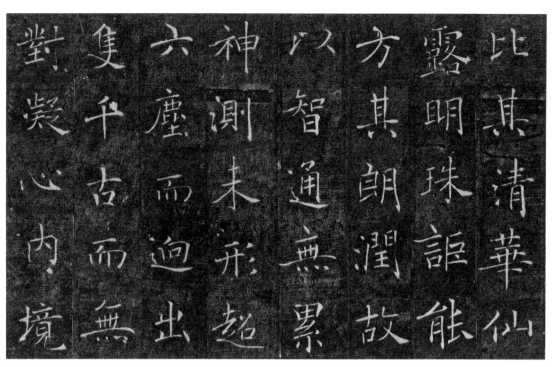

图 3-42 褚遂良《雁塔圣教序》(局部)

图 3-43 伊秉绶不同年龄所写对联

简直都感觉不出来这是临写的。同样的内容，米芾写得很有激情，很奔放，伊秉绶却显得理性、安静，连毛涩的渴笔也难得一见（图3-44）。

那么，这样的书法背后是个什么样的人呢？

伊秉绶的父亲伊朝栋和老师阴承方都是朱子理学道统谱系上的传承者。伊秉绶在这样的氛围中成长，无论是做人还是做事，都以理学传人的标准来严格要求自己。

对伊秉绶来说，书法不光是写字这么简单，也是他修行的途径。他为人非常自律，真的就像孟子说的，养得了胸中的浩然之气。在二十多年的仕途生涯中，他也一直勤政清廉，很受老百姓爱戴。

图3-44 米芾《珊瑚帖》局部（左）和伊秉绶节临《珊瑚帖》（右）

伊秉绶当过惠州知府，在惠州任上，曾经重修丰湖书院，崇文重教。惠州人感念他，就在书院边建了"伊公祠"，相当于给他建了生祠，这是老百姓对官员相当高的褒奖了。当时伊秉绶并不知情，后来他重访书院时看到，立刻让人撤掉了。

离开惠州之后，伊秉绶当了扬州知府。他本来住在新城，那是商富云集的地方；但他心里不安，就搬家搬到了旧城，跟平民百姓为邻，并为自己家取名"湖上草堂"。

他在任上时，赶上扬州连年发大水，灾情严重，他就专门设置了粥厂，解决灾民的温饱问题，还动员富商们共同出力，捐资赈灾。有些灾民实在没办法，想把家里的耕牛宰了充饥。伊秉绶了解到情况后，让灾民不要宰杀耕牛，而是按照牛的估值做抵押，官府收了牛，还雇专人来牧养。等到第二年春天，灾民再来赎牛，这样就保证了春耕生产。伊秉绶的救灾措施很有效，就连《清史稿》也记载说，扬州百姓虽然受灾严重，但是人心安定，并不担惊受怕。

伊秉绶在书法上敬仰颜真卿，在为官报国上，也以颜真卿为典范。所以，我们在书法中看到的庙堂气象，最终是根植于书法家本人的生命土壤的。

圆点意趣

不过，看了这些内容，你可别觉得伊秉绶的字就是那种一脸严肃的老学究气。在历代隶书家中，伊秉绶的点写得很不同寻常。比如他的五言对联"崇情符远迹，精理亦道心"（图 3-45），尤其是其中的"崇""符""道""心"，字里

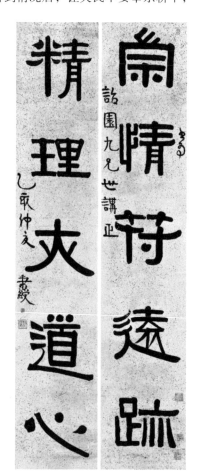

图 3-45 伊秉绶五言对联

的点都写成了圆点。

这么写有什么好处呢？

这些点分布在横平竖直的线条中，一下子就化静为动了。比如"崇"字，这个字横画和竖画较多，有点单调和安静，但两个圆点一出现，正好打破了原本的沉默，整个字一下子活跃了起来。这种感觉，让我想到了日本松尾芭蕉那首很有名的俳句："闲寂古池旁，青蛙跳进水中央，扑通一声响。"

把点这个笔画处理成滚圆的点，即便在今天，我也觉得惊奇。想想在两百多年前，敢这么写是需要胆气的。这跟伊秉绶理学传人、循规蹈矩的形象，固然形成了鲜明的对比，但那份自信和笃定，却又分明是儒家勇猛精进一路的。

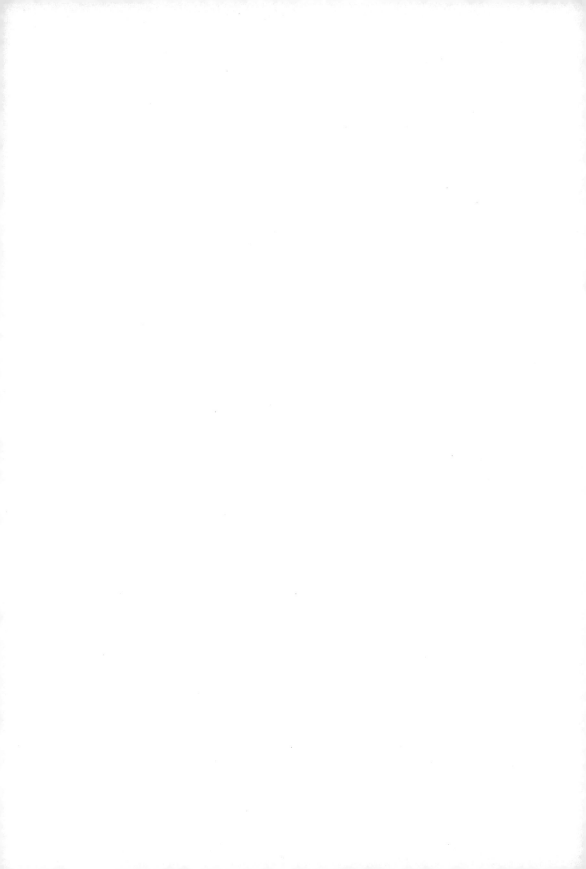

第四章　书　写

——如何理解不同书家的书法风格

风格来自书写过程的差异 | 书写

我一直有个愿望，希望能穿越回古代，站在一位位大书法家身边看他们写字。其中，我最想穿越回明代，看徐渭写他那幅巨幅草书《应制咏剑》。我最想看的，是徐渭的书写过程。在我看来，旁观徐渭写那幅字，就像身处一场狂野的摇滚演唱会现场。

你可能会觉得奇怪，看书法，不都是看作品吗？拿着毛笔，捻着墨水写字的过程有什么特别的？

我的答案是，作品差异，其实就是书写过程的差异。欣赏书法，既要会看作品，也要会看过程。作品和过程息息相关，如果你能通过纸面上已经完成的作品，想象、还原出书写的整个过程，那你对作品的理解可以说又进了一层。

所以，这一章，我会带你继续往书法世界的深处——书写的领域探索。我会结合王献之、黄庭坚、米芾、弘一法师和吴昌硕的代表作，讲讲怎么看懂泼墨挥毫的书写过程。

运笔的艺术

今天，我们想要看到一位书法家写字的过程是相对容易的，因为能在网上看到各种作书现场的影像。但对不可能留下影像记录的古人来说，想要从作品中看出书写的过程，其实是件不容易的事。

不容易归不容易，却不是全然没有线索。

徐渭对书法的书写过程有过很好的剖析。他认为，书法的运笔动作是根本，有什么样的运笔动作，就会产生什么样的点画结果。运笔动作和点画结果的关系，好比在灯光照射下，我们的手的影子映在墙上，手怎么动，影子就跟着怎么变。[1] 那么，又是谁在指挥着手呢？当然是心。

在书法史上，王羲之、颜真卿、苏轼等大家的作品风格各异，同一个人在不同状态下写的字也不一样。这首先是因为每个个体生命的不同，但是，在人和书法作品之间，还有一座桥梁，那就是书写过程，也就是心指挥着手，手挥运着笔，笔在纸上运动的过程。

比如，第三章讲过王羲之的《丧乱帖》和《快雪时晴帖》。王羲之以惨痛之心写《丧乱帖》，笔紧压着纸，速度很快，顿挫起伏明显，就好像能听到他的笔在纸上摩擦出"沙沙"的声音。而写《快雪时晴帖》时，他轻松愉悦，行笔速度就要慢得多，手上松松的，特别是转折处很柔和，完全不像《丧乱帖》那样有强烈的翻折顿挫，棱角外露。这种差别，还真是非得动笔临帖才能感受得更真切。这一章，我会结合自己三十多年的临帖体验，带你从笔迹中捕捉古人的提按顿挫、轻重缓急，还原书写过程中的速度、力度和节奏。

即兴的艺术

不只是我想看大书法家写字，在张旭和怀素的时代，就有好多人喜欢看书法家现场挥写草书。看笔法精熟的书法家现场书写，完全是一种享受，那就像音乐演奏，又像在纸上起舞。

书法史上有个著名的故事，唐代大草书家张旭，因为看了好几次公孙大娘舞剑，从中参悟了草书的真谛，技艺有了突破性的飞跃。天下艺术都是相通的，这话不假，但有些艺术门类隔得比较远，有些却挨得很近。草书和舞剑，就是很相近的艺术。二者相近，不是在结果，而是在过程。它们都是时间的艺术，节奏、速度、力度、走势，沿着时间秩序逐次展开。

书法是即兴的艺术。在不可逆的时间流里，书写和舞剑一样，没办法修改、描画。它们都是顺着时间往下走的，有严格的顺次。舞剑舞到一半，舞错了，

[1] 手之运笔是形，书之点画是影，故手有惊蛇入草之形，而后书有惊蛇入草之影；手有飞鸟出林之形，而后书有飞鸟入林之影。"引自徐渭《玄抄类摘序》。

要么重来，要么硬着头皮继续往下走。书法也是一样，汉字是很讲究笔顺的，一笔一笔写下来，从头到尾，很有秩序。不像油画，画错了，不满意，可以拿别的颜料覆盖掉。

唐代大书家孙过庭说过，"一点成一字之规，一字乃终篇之准"。意思是，写一篇书法，落笔的第一个字就决定了整篇会写成什么样；写一个字，落笔的第一个笔画就决定了这个字会写成什么样。这话还真不是夸张。

书写过程既然形同即兴演奏，价值就恰恰在于它不可重复，这也就是看现场演出和听唱片的差别。每个演奏者个性不同，临场感觉不同，所以即便是同一首曲子，每次的演奏过程也会有所差异。而在这一章，我会通过王献之的《十二月帖》、黄庭坚的《松风阁诗》等具体作品，带你领会这种即兴之美。

节奏的艺术

书法不仅是即兴的艺术，还是节奏的艺术。书写前后贯通，不是以一个字为单位，而是以整篇为单位的，就像一首乐曲，不是以单个音符为单位，而是所有音符都为整首乐曲而存在。一篇书法作品，从开头第一个字到最后一个字，相当于拉出了一根有抑扬顿挫、高低起伏、轻重缓急的"时间线"。

比如，米芾有一篇行草书《临沂使君帖》（图 4-1），总共四行，前面两行是行书，后面两行却写成了草书。这种变化，就能让我们看到书写过程的变化。笔笔相连的草书，是从上一直贯到下的线条；而前面的两行行书，虽然字字独立，其实也通过无形的笔势串成了一体。

楷书、隶书、篆书这些字体，不像行书、草书那样连笔很多，但你可别以为它们是一笔归一笔，一字归一字，彼此之间毫无关系。凡是好的楷书作品，也都需要借助笔势来隐性贯通。所以古人说，要想写好楷书，必须精通行书和草书；否则，写一辈子楷书，也只会落得"死板"的评价，不会气韵生动，生机盎然。

比如，图 4-2 是清代篆书名家徐三庚的一幅篆书作品。作品中，主体篆书和落款行草书相互呼应。篆书的生动流畅，一点也不亚于行草。练过字的人都能体会到，篆书的运笔动作同样是有节奏的，只不过由于字体本身的限制，篆

图 4-1 米芾《临沂使君帖》

书不像行草那样可以绝对自由挥洒。当然，反过来也可以说，这种限制塑造了篆书美感的独特性。

审美的理想

前面讲到，书法的书写过程是运笔的艺术，是即兴的艺术，也是节奏的艺术。归根结底，书写过程反映了书法家审美理想的差异。

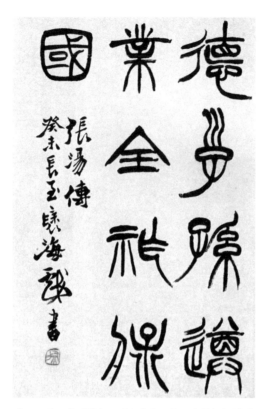

图 4-2 徐三庚《篆书册页倪宽传、张汤传等》（局部）

第三章谈到了徐渭的草书和伊秉绶的隶书，二者的作品除了字体本身有差异，书写过程也大相径庭。徐渭龙飞凤舞，写得飞快；伊秉绶一板一眼，写得很慢。有这种差异，是因为徐渭像快意恩仇的刀客，伊秉绶则是宽博中正的儒者，他们的审美理想迥然不同。

有什么样的审美理想，就会有什么样的书写过程。就拿我自己来说，年轻时，我特别欣赏米芾的纵放，而现在，我更喜欢苏轼的从容，我的书写过程也改变了许多。

手和心是一体的，古人对书法的书写过程又有一个共同的审美理想，那就是"自然天真"。即便是在书写者没名没姓的汉简里，也能看到这种审美理想的呈现。以图 4-3 的敦煌汉简为例，它出自无名氏之手，竹简上多次出现一笔长长的竖，一下子占去好几个字的位置。从实用角度来说，这么写完全没必要。但对书写者来说，这一笔下去，唰啦一下，手痛快了，心也跟着痛快了，正可

图 4-3 敦煌汉简（局部）

谓"心手双畅"！米芾也说过，自己书写的过程是"刷字"，这一个"刷"字，同样很痛快。这种"唯我独尊"的存在感，人生又能有几回？

宋代文人、书法家苏舜钦曾经说："明窗净几，笔砚纸墨皆极精良，亦自是人生一乐。"他的好友欧阳修很认可这句话，还说尽管自己的书法水平赶不上古人，但仍然以书写为乐，享受过程的美好。[1]

其实，不仅古人追求书写的过程，今天的人也一样。经常有人说，"退休以后我要练练书法"，而不说"我要把字练成什么样"，这其实也是就书写过程带给人的愉悦感而言的。在这一章，我会借助案例，带你探索书法家的审美理想是怎么体现在书写过程中的。

[1]
余晚知此趣，恨字本不工，不能到古人佳处，若以为乐，则自是有馀。"引自欧阳修《试笔·学书为乐》。

一笔书，把书写当作探险

前面提到过，晋代的王献之和他父亲王羲之，在书法史上并称"二王"。王献之的书法成就不亚于他被称作"书圣"的父亲。而我之所以把他放在这一章来讲，主要是因为他的一笔书最有个人特色，也最能体现书写过程的妙趣。

一笔书

第二章讲点画时提到过，一笔书就是写字的时候，笔画不断，一气呵成，甚至是几个字笔笔相连，一行连到底，代表作品是王献之的《十二月帖》（图 4-4）。宋代大书法家米芾在书法上比较傲气，却对王献之极其佩服，认为《十二月帖》是一笔书的典范之作，是王献之最好的作品。他的说法是"天下子敬第一帖也"。子敬，就是王献之的字。

这幅作品，第一行共 9 个字，中间有 4 个字相连；第三行 8 个字，一处 2 个字相连，另一处 4 个字相连；第四行 6 个字，分别是两个字、两个字相连；最厉害的是第二行，一共 7 个字，竟然有 6 个字连成一笔。而且，不仅是一行之内连笔这么多，行与行之间也是贯通一气的。也就是说，王献之写的时候，前一行写完最后一个字，不假思索，直接顺着感觉就写出来了第二行开头第一个字。

我做过一个实验，把《十二月帖》一行一行剪下来，竖起来连接成一个长

图 4-4 王献之《十二月帖》

长的整行。看上去就好像王献之根本没有换过行，下一行完全是上一行的延续。这是怎样的一种气象？我马上想到的是李白的诗句，"飞流直下三千尺，疑是银河落九天"，或者"君不见，黄河之水天上来，奔流到海不复回"。

就是凭着这样的一笔书，王献之与其父亲王羲之并称"二王"，完全不是子凭父贵，而是当之无愧。

继承与突围

王羲之子女众多，有七个儿子、一个女儿，王献之是最小的一个。王献之出生时，父亲王羲之已经42岁了。王献之18岁那年，父亲就去世了。在兄弟姐妹中，王献之是得父亲教导时间最短的一个，但反而是他成了与父亲齐名的

大书法家。

俗话说"大树底下好乘凉"，王献之的书法，当然也得益于家学熏陶。但是，前面讲过王羲之的《兰亭序》和《丧乱帖》，那已经是中国书法极高的成就了。试想一下，有这样的父亲在前，王献之再想突破得有多难？相比起来，历史上，书法世家里出名的还有欧阳询父子、苏轼父子、米芾父子、赵孟頫父子，但子女辈基本都没有能突破父辈书法面貌的。毕竟耳濡目染，天天看着，想要自立门户，实在是太难了！

那么，王献之是凭什么自成一格，在书法史上取得创造性成就的呢？王献之是天才型书家，楷书、行书和草书都很擅长，但真正让他自成一格的，就是一笔书。

按照唐代人的说法，一笔书最早是东汉草书家张芝开创的。不过在我看来，到王羲之那里，一笔书才有了初步的样子；到王献之这里，它又被演绎到了极致。王献之的书法才华，在一笔书中得到了尽情施展。

"二王"对照

一般情况下，为了方便阅读者辨识，写字的布局安排会在一个字和下一个字之间稍微留点字距，所以写的时候，往往也是以一个字为单位来考虑书写的节奏感。比如，王羲之的《兰亭序》就几乎字字独立，就连他的草书《十七帖》（图4-5），字与字之间也是比较分明的。

王献之则不同。他最拿手也最精彩的那些作品，都是被大家赞赏不已的一笔书。一行下来，好几个字相连，有的甚至笔笔相连，一行连到底。

就拿王羲之的《奉橘帖》（见第120页图2-38）和王献之的《十二月帖》来说，两者一对照，差别就非常明显了。如果拿拉二胡来打比方，《奉橘帖》是一弓拉出一两个音，《十二月帖》则是一弓拉出四五个，甚至十几个音。如果用跳水运动来打比方，《奉橘帖》相当于1米跳板跳水，《十二月帖》则相当于10米跳台跳水。两种跳水方式都要连贯，都要做动作，但10米跳台跳水可以做更多美妙而惊险的动作。

在王献之那里，一弓拉过，可以出来更多高低起伏的音符；从10米跳台

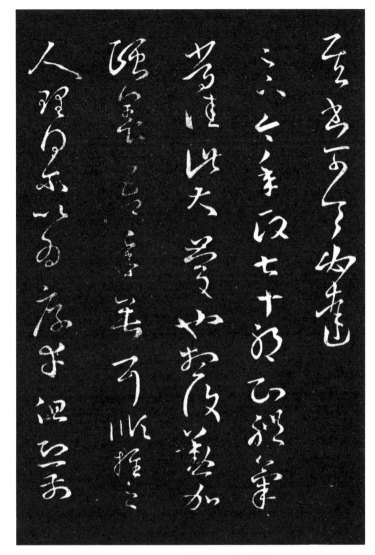

图 4-5 王羲之草书《十七帖》（局部）

飞跃而下，可以做更多优美的动作。这样书写，比父亲王羲之更加酣畅淋漓。

回到书写过程本身。王羲之的书写沉着舒展，顿挫感更强；王献之的书写则笔势连绵不断，速度更快，持续地飞舞着。王羲之的书法顿折多，更有骨力；王献之的书法则是圆转多，显得更加柔和。其实这也是因为王献之书写速度快，速度一快，必然会造成转笔多，顿折少。

从技法角度看，一笔书也更难。在快速书写的同时，还要能保持笔在纸上

立着。就像 10 米跳台跳水，在空中做各种动作时，还要能控制住自己的身体，在最后入水时压住水花。

王献之的天分，加上技法的精熟，使得他作一笔书时完全是轻松自如地享受书写。他享受的是笔和手如凌空飞翔般的洒脱。他书法里的飘逸感，可能是对魏晋时代崇道修仙风潮的呼应。在毛笔的挥毫舞动中，手和心同时体验到飘飘欲仙的潇洒出尘。

作为一个研习书法多年的人，我可能练习一辈子也难以达到王献之的境界；但作为欣赏者，面对王献之的一笔书，我还是可以从纸上暂时超离，随着他的笔势和线条乘风而舞的。王羲之因其书法，被大家称为"书圣"；王献之有此书法，我愿叫他"书仙"。

结构探险家

王献之这位"书仙"，与"诗仙"李白一样，也不太受规则拘束，充满了奇奇怪怪的想象。书法也好，诗歌也好，写多了，熟练了，最容易落入俗套和固化思维。这是艺术创作的大敌。王献之的一笔书，不仅体现了手上技法的精熟，还体现了书写过程中的结构创新。

拿练习书法来举例。有人学欧阳询的欧体楷书，经过多年坚持不懈的练习，结构终于熟练了，几乎每次都能写出预想中的理想结构。同一个字，在不同作品中也都可以写得差不离。如果把他运笔的轨迹录下来，你就会发现，哪怕写了很多幅作品，他的运笔轨迹却几乎是同样的。很多人以为，这种稳定性就是书法的最高境界了，殊不知它带来的是艺术思维和想象力的固化。

王献之的书写，恰恰突破了这种固化。他的一笔书，展示了跟固化对立的那一面，最大限度地呈现出奇思妙想，用当下的直觉，在落笔的瞬间一带而出。可以说，王献之一直在做字形结构上的探险。

行笔的时候，他在不停摆脱自己的惯性，书写轨迹是不重复的，由此带来了每一次书写过程中结构上的出奇。他的字，甚至重心都是歪歪扭扭的，但整体却很精彩，一气呵成。比如他的《鸭头丸帖》（图 4-6），这一笔书看起来是毫不经意的样子，随手写写，但是结构造型竟然这么奇崛。这恐怕是王献之自

己在写的当下也没想到的。
这种字，是在极其放松的状
态下，顺着直觉写出来的，
而不是靠理性设计出来的。

　　所以，后人评价说王献
之是奇崛险峻一路书风的开
启者，这一点远比父亲王羲
之突出。可以说，王献之是
最早的，也是自觉把书写过
程当作探险的艺术家。

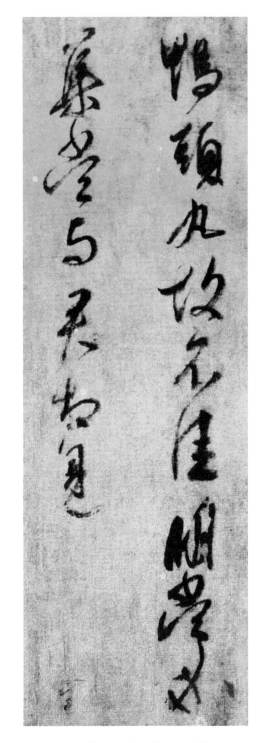

图 4-6 王献之《鸭头丸帖》

黄庭坚

写得慢，作品才能闲淡悠远

　　前面讲过，在"宋四家"中，打头的两位是苏轼和黄庭坚。而他们俩，是只相差 8 岁的师徒，也是彼此欣赏的知己，在书法上有很多互动。

　　论关系，他俩亲近到可以互相出言讥讽。黄庭坚开玩笑说苏轼的书法像"石压蛤蟆"，因为苏轼的字扁扁肥肥的；苏轼就反唇相讥，说黄庭坚的字像"树梢挂蛇"，因为黄庭坚的字笔画瘦瘦的，拉得长长的。玩笑归玩笑，苏轼说得还真形象。图 4-7 是黄庭坚的行书《松风阁诗》，你看是不是真的颇有"树梢挂蛇"之感？

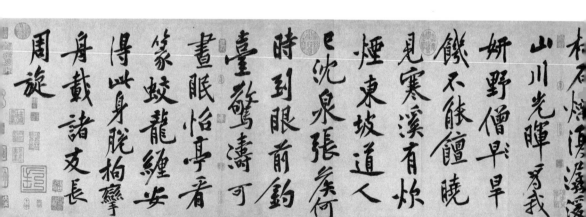

慢书闲笔

黄庭坚的作品，无论是行书还是草书，辨识度都很高，我非常喜欢，也曾经临写过，但觉得很难学。临的时候还有点像，一旦自由书写，他那种波曲笔画，我就觉得很不适应。一开始，我也觉得苦恼，后来读到黄庭坚论书法的一段话，就不再困惑了。黄庭坚说，尽管他比较欣赏米芾，但觉得米芾写字速度太快了，太张扬，不够含蓄。[1] 米芾则说，黄庭坚的书写过程是在"描字"。

看到这儿，你可能会觉得奇怪：黄庭坚擅长的是行书和草书，而前面讲过，行书和草书的书写速度相对楷书要快得多，怎么黄庭坚还能"描字"呢？

这恰恰是黄庭坚独特的地方。

黄庭坚的人生经历和苏轼有很多相似之处，他也历经坎坷，却能笑对磨难，保有难得的闲淡悠游之心。书如其人，黄庭坚写字像闲庭信步，也有人说像打太极拳。反正，他写字总是慢慢悠悠的，即使写草书，也比一般草书家慢。以至于元代草书家鲜于枢说，草书的发展，从唐代张旭、怀素以来，还算正道，但到了黄庭坚，简直不可理喻。[2] 确实，张旭、怀素写草书时，行笔速度都飞快，到了黄庭坚，则反其道而行之，变为慢速行笔。

有趣的是，一千多年来，黄庭坚的草书屹立书法史不倒，大家所认可的恰恰是他用一种新的书写方式去写草书。书写的速度和节奏，终究是要听从自己心境的指挥。我也理解了，每个写书法的人，最重要的，是找到契合自己性情的书写方式。

[1]
"余尝评米元章书如
快剑斫阵，强弩射
千里，所当穿彻，
书家笔势亦穷于此，
然似仲由未见孔子
时风气耳。"引自黄
庭坚《豫章黄先生
文集》。

[2]
"张长史、怀素、高
闲皆名善草书。长
史颠逸，时出法度
之外。怀素守法，
多古意。高闲用笔
粗，十得六七耳。
至山谷乃大坏，不
可复理。"引自鲜于
枢《论草书帖》。

图 4-7 黄庭坚《松风阁诗》

船工荡桨

你可能不知道，黄庭坚是经历了一场质变，才成为书法史上公认的大家的。这场质变，是因为他从"船工荡桨"中领悟到了运笔动作的突破。这可不是一则文人轶事，这件事对黄庭坚来说实在太重要了，为此他专门在自己的《山谷题跋》里记了一笔。

船工荡桨，怎么能和书法运笔过程扯上关系呢？

其实，古人经常从生活和自然中领会书法。张旭在公孙大娘的剑舞中体会到草书的要义，怀素则是在夏天云朵的瞬间流动变化中体会到草书的真谛。这类故事在书法史上屡见不鲜。说到底，是这些书家长期对书法的运笔问题苦苦思索，正好碰到一个契机，打开了一扇天窗，因此豁然顿悟了。

那么，黄庭坚究竟是怎么找到船工荡桨和书法运笔的相通之处的呢？

船工划船时，先逆水入桨，在水中划一段，然后起桨，进入下一桨。黄庭坚写字时，笔锋逆入的同时，由轻到重地下压，感觉就像船桨入水。从书写的实用性来说，当然是顺着笔锋直接落笔最便捷。顺锋落笔有一个专门的术语，叫"一搨直下"。这样写出来的笔画，起笔处往往棱角分明，笔画的中段也是直线的形态。魏晋时期，钟繇、"二王"等书法家基本都以这种笔法为主。

以王羲之和黄庭坚所写的"一"字为例（图4-8），你可以直观地看到这两种写法的差别有多大。王羲之写的"一"，用的就是一搨直下的写法，整个字显得痛快、直接、利索。而黄庭坚写的"一"，明显力量含在里头，很质朴。如果没有练习过书法，你能看出两者的美感和差异，但黄庭坚是怎么写出来的，可能不好理解。其实，他就是起笔像荡桨一样先逆着下笔。

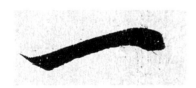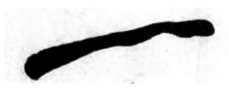

图 4-8 王羲之（左）和黄庭坚（右）所写"一"字

黄庭坚　　　　　　　　　鲜于枢

黄庭坚　　　　　　　　　王宠

图 4-9 "道""遗"的不同写法

再比如"道"和"遗"（图 4-9），这两个字都有一个走之底。走之底要怎么起笔呢？一般人都是顺笔起笔，比如鲜于枢和王宠写的，都是一搨直下的。但黄庭坚写的，一眼就能看出有一个长长的逆起动作。说实话，起笔逆入夸张到这个程度，也是很罕见的。

强化笔锋的逆入动作，意味着加强了笔画，让笔锋在一开始就像钉子一样钉进纸张，随后调成中锋继续行笔。这样，笔画起头的地方显得圆浑饱满，而不是有棱有角的方笔形态。古人说写字要力透纸背，入木三分，说的就是这种情形。而起笔逆入，当然比一搨直下写得慢多了。

波曲行进

不仅起笔逆入很特殊，黄庭坚写到中段，也受到了船工荡桨的启发。

船在行进中肯定会遇到水的阻力，所以船工划桨时，桨在水里不是直线行进，而是曲线行进的。这对黄庭坚书写的启发在哪里呢？

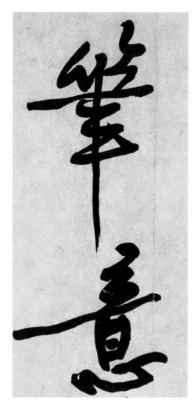

图 4-10 黄庭坚书"笔意""净几"

我们经常说，字要写得有力，或者说有骨力。黄庭坚说，自己早先的书法软弱无力，后来领悟到如何用笔，字才变得有力了。这里说的如何用笔，就是他发现在行笔过程中，要有一种逆水划桨的感觉。这意味着行笔过程中要有"涩感"，笔在纸上行走，要能清晰地感受到笔和纸之间的摩擦力。这种摩擦力，和桨在水里遇到的阻力是很相似的。

你看，其实黄庭坚已经意识到了自己的弱点，也一直在思考笔法的突破。看到船工划桨，正好有了顿悟的契机，于是创造了一种全新的运笔方式，也就是曲线行笔。在这一点上，黄庭坚其实是开拓了一个行笔的新境界——在他之前，从来没有人这么写字。

比如黄庭坚写的"笔意"和"净几"几个字（图 4-10），"笔"和"意"的长横画、"净"的长竖画，还有"几"的撇画，都是曲线写出的，有一种水波荡漾的波动感。

图 4-11 李瑞清（左）和黄庭坚（右）作品对比

　　不过，黄庭坚的字并不是每一笔都用曲线写就，而是直线和曲线穿插，借助直线来映衬、凸显曲线的美感。如果笔笔曲线，反而会淹没曲线的美感。清代有的书法家，比如李瑞清，写出来的字笔笔曲线，这种显得刻意的"抖抖颤颤"就远不如黄庭坚的高明。图 4-11 是李瑞清和黄庭坚的两幅作品，一对比，高下立现。

擒纵开合

　　虽然逆锋入笔犹如逆水行舟，但黄庭坚的字又一点都不拘束，甚至得用"擒纵"来形容。"擒纵"是黄庭坚谈论书法时的常用语，意思有点抽象，我用音乐来帮你理解。

　　你可能听好多人说过自己唱歌是"高音上不去，低音下不来"，有些人则

图 4-12 黄庭坚《赠张大同卷》（局部）圈选

相反，是"高音上得去，低音下得来"，也就是唱歌音域很宽。黄庭坚写字，就跟唱歌音域宽的人一样，高音上得去，低音下得来。他的书法章法是大开大合的，收束，也就是擒的时候，特别收得住；纵放的时候，又特别舒展。一收一放，一擒一纵，张力特别大。最难得的是，一般书法家往往只有在激情澎湃时才能写出这种效果，黄庭坚却是在平心静气的状态下也能写得大开大合，这就是胸襟和气象了。

我从黄庭坚行书《赠张大同卷》里抽取了一个局部，把每个字的外轮廓都圈了一下（图 4-12），圈的形状和大小更加形象地反映了这种开合擒纵的鲜明特点。

<div align="right">

米芾

节奏大师，率性『刷字』

</div>

无论是写得快的王献之，还是写得慢的黄庭坚，笔下都有伟大作品出现。而另一位大书家米芾跟他们都不一样，他可谓节奏大师，书写的特点是跳跃感很强，不是一味快，也不是一味慢，而是在快和慢之间自由转换，写出了独特的风格。

轻重缓急熔于一炉的书法，到底是什么感觉？下面我们一起看一看。

米芾刷字

在深入了解米芾的书写前，你可以先看一看他的《吴江舟中诗帖》（图4-13），体会一下整篇作品的跳跃感。你会强烈地感觉到，米芾简直是在玩一个节奏游戏。他对书写速度和节奏的把握，是书法史上罕见的。

这种写法，米芾自称为"刷字"。你可能见过有人刷标语，拿一个宽宽的排刷快速写大字。刷子和毛笔相差甚远，米芾为什么会说自己写字是"刷字"呢？

据文献记载，"刷字"这个说法来自米芾和宋徽宗的一段对话。宋徽宗赵佶虽然皇帝当得不是很出色，但艺术造诣极高，他在书法上创造了独一无二的"瘦金体"。宋徽宗很欣赏米芾，米芾有一个"书画博士"的头衔，就是他钦定的。

有一回，宋徽宗问米芾："你觉得本朝一些书法名家，水平到底怎么样啊？"

米芾回答说："蔡京不得笔，蔡卞得笔而乏逸韵，蔡襄勒字，沈辽排字，黄庭坚描字，苏轼画字。"

听米芾说完，宋徽宗又问："那你觉得你自己的书法怎么样？"

米芾答道："臣书刷字。"

明明是用圆锥形的毛笔写字，米芾的字怎么会变成用刷子"刷"的感觉呢？

下笔重压

首先，你要知道毛笔书写的两个动作——提和按。毛笔在垂直方向上下运动，笔向上提，笔画就细；笔向下按，笔画就粗。换成钢笔、铅笔等硬笔，就很难有毛笔这种明显的提按变化。书写时，毛笔与纸张有一个接触面。这个接触面的大小，每个人是不一样的，同一个人在写不同作品时也是不一样的。但时间久了，一个人就会养成一些固定的习惯。有的人写字，笔画提得多，主要靠笔锋的前面部分书写。这么写，笔和纸张的接触面就小，笔画就会细一点。有的人写字，则喜欢把毛笔压下去，笔和纸的接触面大，笔画自然就粗一些。

我们拿宋徽宗和米芾做个对比。宋徽宗属于笔锋提得多，笔和纸接触面小的。比如他用瘦金体写的《夏日诗帖》（图 4-14），笔笔都是在用笔尖书写，很像跳芭蕾舞，舞者足尖踮得老高。而米芾正好相反，书写时笔锋压得下去。比如他的行书《淡墨秋山诗帖》（图 4-15），笔笔厚重遒劲，就像一群狮子在漫步。可以说，在历代写行草书的书家中，像米芾这样把毛笔压得如此之重的也实属罕见。

图 4-13 米芾《吴江舟中诗帖》（局部）

图 4-14
宋徽宗《夏日诗帖》

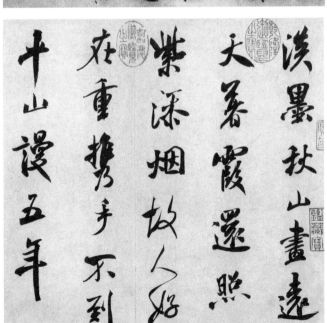

图 4-15
米芾《淡墨秋山诗帖》

图 4-16 米芾《盛制帖》(局部)

就笔和纸的接触面来看，米芾是宋徽宗的好几倍。米芾书写时，按的动作多，笔和纸的接触面很大，毛笔的笔毫就像刷子一样平铺出去，因此就有了"刷"的感觉。为了帮助你理解这一点，我特地从米芾的《盛制帖》中截取了"天启亲"三个字（图 4-16）。这三个字，刷的感觉特别强烈，尤其是"天启"二字，连在一起写下来，几乎是把毛笔的笔毫平铺到底了。

米芾有些作品，整篇行笔都压得比较重。例如《贺铸帖》（图 4-17），看起来黑压压一片，字字厚重，上下字之间挨得很紧。这么写，整体显得很有气势，以至于我们单看图片，很难想到这是一幅只比 A4 纸略大的作品——高 23.4 厘米，宽 36.8 厘米。

当然，从力量的角度来说，宋徽宗和米芾的字都是很有力量的。你别以为笔画细了就软弱无力，笔画粗了才有力道。事实上，有没有力道，粗细并不是根本原因。

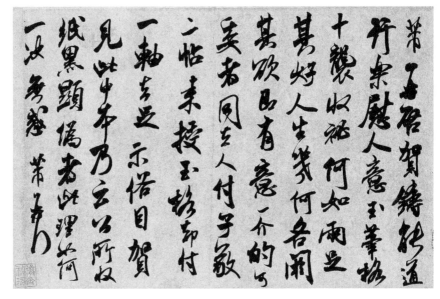

图 4-17 米芾《贺铸帖》

行笔迅捷，跳跃性强

光是下笔有力道可不行，如果行笔慢吞吞的，就有可能变成古人说的"墨猪"——墨迹像一头笨拙的猪。米芾的"刷字"，同时还建立在行笔速度上。他的书写过程，总体来说比一般人快，被黄庭坚评价为"快剑"和"强弩"。米芾说自己写字，是"振迅天真"。天真，就是天真烂漫的意思。在古代书家中，米芾最欣赏的是王献之，而王献之也是书写速度很快的书家。

前面还讲过笔墨狂奔的徐渭，他学的就是米芾。不过，徐渭通常是整幅书法作品从头至尾速度都很快，米芾则是节奏变化大师，尽管整体书写速度比较快，但他常常在同一幅作品里一会儿快，一会儿慢，时而闲庭信步，时而健步如飞。比如前面的《吴江舟中诗帖》，简直是在玩一个节奏游戏。一般的书家，在速度上的变化是远不及米芾的。

这种变化，造成了米芾书法的跳跃感。

具体来说，这种跳跃感主要来自米芾书写过程中的提按变化。用笔的提和按，是每个书法家都存在的。但米芾的与众不同之处在于，正当行笔压得重时，他突然间又像宋徽宗那样提起来了，写几个很轻灵的字。这些字自然地

图 4-18 米芾《竹前槐后诗帖》

"镶嵌"在整篇书法中，相当于画龙点睛之笔，也类似于围棋的棋眼，把整个棋局盘活了。

当然，从书法艺术的美感来说，这种变化大大增加了整幅作品的层次美。举个具体的例子，米芾的《竹前槐后诗帖》（图 4-18），笔画粗的很粗，细的很细，提按轻重的变化非常明显。米芾这一点其实是受到了王羲之的影响。他收藏了"二王"的很多墨迹，把王羲之作书的这个特点学过来，并且还强化了。

不仅整篇作品有这样的跳跃感，细细去看的话，米芾的单字也有这样的跳跃感。最典型的例子就是他 38 岁时写的《蜀素帖》（图 4-19）。这一卷书法是写在绢上的，而绢很适合表现笔锋的细节。

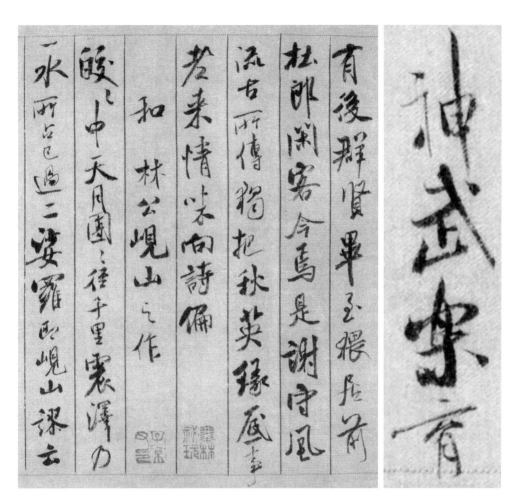

图 4-19 米芾《蜀素帖》（局部）及"神武乐育"四字

在《蜀素帖》长卷中，米芾笔法的精微和细节的丰富被体现得淋漓尽致。我常常怀疑，他是不是在得意地炫技。三十来岁的年纪，笔法造诣达到如此登峰造极的地步，真是罕见。

我特意从这幅作品中截取了"神武乐育"四个字。可以看到，一头一尾的"神""育"整体很轻灵，中间的"武"和"乐"整体比较重，形成了第一重层次对比。在单个字的书写中，米芾也在提与按的两端形成了极致的对比。比如"神"这个字，其中有着轻重提按的明显对比。这就形成了第二重层次对比。

尽管轻重、粗细对比如此鲜明，但你不会觉得细笔画虚弱，粗笔画臃肿，因为米芾是有自己的用笔诀窍的。他说，用笔得法的话，即便写细如发丝的

笔画，也是圆的；用笔不得法的话，就算写屋梁上椽子那么粗的笔画，也是扁的。[1]

他是怎么做到这一点的？那就是在书写过程中，每时每刻都让笔锋在纸上立起来，不趴下。这种感觉就好像手中拿着的不是毛笔，而是硬笔，古人把这叫作"如锥画沙"，笔和纸之间始终都存在一种强劲的相互作用力。

游戏心手

米芾在书法上的成就，离不开他超常的勤奋，他甚至大年初一也练字不停。有了技法支撑，到中年以后，米芾就开始随心所欲地享受书写了。这让他的书法看起来很随意，轻轻松松，但是细细推敲，每个字、每个笔画却又极其精到耐看。

米芾在绘画上也负有盛名。他善用水墨氤氲，和儿子米友仁共同开创了"米家山水"。米家山水的一大特点是，作画时，充分发挥水墨和纸的自然渗透能力，从而营造出一种缥缈迷离、烟云变幻的意境。这个过程，不是完全可以靠理性控制的，水墨与纸张的自然本性因素也在起作用，有很大的不确定性。

一般人作书，意料之中多，意外很少，而米芾作书恰恰相反，意外特别多。可以说，米芾的书写过程，就是一场心和手的游戏。他说得很妙，要"手心虚"，也就是手要极其放松，不能紧张，不能刻意；心也要极其放松，不能有任何负担和拘束，要让"意外"随时发生。

比如他有一幅著名的《珊瑚帖》（图 4-20），每个字都很率意鲜活，文字内容中提到了珊瑚笔架，顺手就画了一个。

又比如他的《致伯修老兄尺牍》（图 4-21），写到最后不记得了，就随便划拉几下，还在边上批注了一句"不记得也"，妙趣横生。

回到开头米芾与宋徽宗的对话，米芾说别人是勒字、排字、描字、画字，而说自己是刷字，这其实也是暗指自己写字轻轻松松，一点都不费力，就像刷个墙壁一样，不把写字当写字，只是游戏而已。

[1]

"得笔，则虽细为髭发，亦圆；不得笔，虽粗如椽，亦扁。"引自米芾《宝晋英光集》。

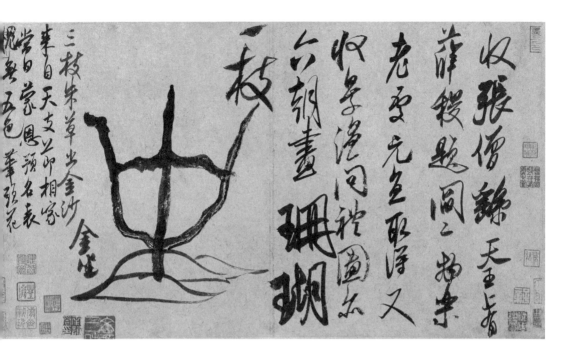

图 4-20 米芾《珊瑚帖》

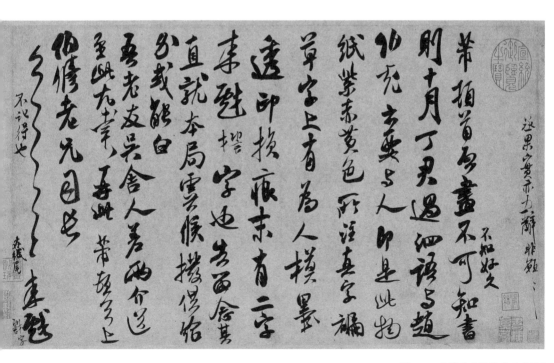

图 4-21 米芾《致伯修老兄尺牍》

弘一法师 ｜ 删繁就简，由动入静

这一章，我从"二王"的王献之讲到"宋四家"的黄庭坚、米芾，你也了解了他们各自的特点。他们之间尽管有所差异，但总体上还都算入世的书法，终究是在万丈红尘里游戏笔墨。而弘一法师的字，则是典型的出世的书法。那么，怎么理解"出世"二字？出世的书法又是怎么写出来的呢？

弘一体

弘一法师出生于清末，俗家名叫李叔同，"弘一"是他的法号。说到弘一法师，很多人可能知道他是近代中国的文艺先驱，曾经东渡日本学习西方音乐、绘画和戏剧。那首著名的歌曲《送别》，歌词[1]就是他填的。他是中国话剧开先河的人物，演过《茶花女》。他也擅长绘画，漫画大家丰子恺是他的得意弟子。

你可能不知道的是，出家之后，尽管弘一法师无意于世俗声名，他的字却被称为"弘一体"。要知道，在书法界，一个人的字能被后人称作"某某体"，都是很厉害的书家。图 4-22 这幅清冷瘦削的《华严经句》，就是典型的弘一体。这样的字体是不是很独特？

我自己也尝试过临习弘一体，感觉很难临。因为我习惯了临"二王"、苏轼、米芾、赵孟𫖯等人的作品，以前学到的笔法，在临弘一体时好像派不上用

「1」

长亭外，古道边，芳草碧连天。晚风拂柳笛声残，夕阳山外山。

天之涯，地之角，知交半零落。一瓢浊酒尽余欢，今宵别梦寒。

图 4-22 弘一法师《华严经句》

场了，感觉进入了一个完全陌生的世界。

就拿楷书里最简单的横、竖、撇、捺等基本笔画来说，开头怎么起笔、中间怎么运笔、末端怎么收笔，都有一个基本法则。不同的书法家，尽管风格不同，但基本的笔法动作还是相近的。例如"生"这个字（图4-23），褚遂良、颜真卿、柳公权和赵孟頫写的虽然有所差别，但共性也很明显。可弘一法师写的，与其他人相比，差别实在太大了。

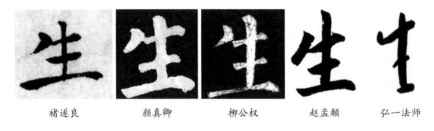

<center>褚遂良 颜真卿 柳公权 赵孟頫 弘一法师</center>

<center>图4-23 不同书法家所写的"生"字</center>

出世间法

你可能会想，弘一法师年轻的时候是学西方艺术的，他是不是不熟悉中国书法的基本笔画？

如果这么想，就是想简单了。弘一法师出家之前的字，可不是这样的。

图4-24是一幅隶书四条屏，出自20岁的李叔同之手。这幅字笔势开阔，左右舒展，落款的名号是"断肠词人李惜霜"。你一看就会觉得这幅隶书法度严谨，很符合我们一般审美所说的"好看"。

图4-25是一副魏碑体风格的五言对联"青史竹如意，红颜金叵罗"。这幅字用笔如刀，顿挫方折，整体流畅自然，很有魏碑神韵，出自25岁风华正茂、潇洒不羁的李叔同之手。可见，中国书法的笔法功力，他是完全得心应手的。

但是，再看出自58岁的弘一法师之手的五言对联——"大慈念一切，慧光照十方"（图4-26），你会发现，跟前两幅相比，完全不像同一个人所写。在书法史上，前后风格反差这么大的，实属罕见。

在弘一法师这里，书法的审美似乎存在两个世界。他出家之前的书法，是可以用世间审美标准来评判的；但出家后形成的弘一体，要站在出世的角度看。

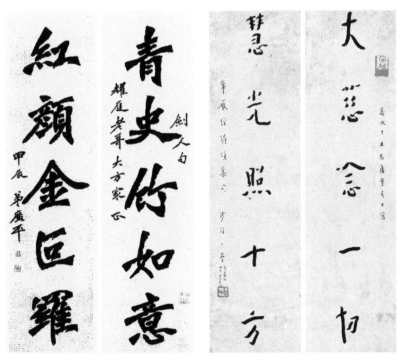

图 4-24 李叔同 20 岁所写隶书四条屏

图 4-25 李叔同 25 岁所写五言对联　　图 4-26 弘一法师 58 岁时所写五言对联

删繁就简

弘一法师出家修行，选择的是佛教中戒律最严的律宗。出家后，他过着严苛的持律守戒的生活，是世人眼中的"苦行僧"。在极其简单清苦的修行生活中，他只留一点生活必需品，其他尽量舍离。他吃的素食主要是清水煮白菜，用盐不用油。信徒们想供养一些香菇、豆腐之类，他统统谢绝。

就艺术而言，以前他所擅长的种种，从戏剧、音乐到绘画，他都放下了，只留下了书法，因为他要借助书写佛经来弘扬佛法。书法，是他修行律宗的方便法门。前面讲过笔法的八面用锋，变化万千。但在弘一法师的世界里，这都是尘世间的种种繁华，应当舍弃。于是，他把一切书写笔法动作简化、简化、再简化，最后只剩下构成文字的必需品。至此，不能再简了，再简就不成字了。

你可以这么来想象一下：假如欧体、颜体楷书是一个人，这个人现在要严格持戒，那他需要戒什么呢？弘一法师戒了起笔、收笔的各种动作，戒了提按、轻重、粗细的对比，等等。如此种种戒完之后，还剩下什么？就只剩最基本的线条和点了。弘一体的特点，就是只留存作为一个文字的必需品——单纯的线和点。凡是有助于书法走向丰富的元素，在他这里都被完全淡化。

就拿"所"这个字来说（图 4-27），王羲之和米芾笔下的"所"用笔如刀，铿锵有力，细节精致而丰富，但弘一法师写的"所"几乎没有提按动作，也没有转折动作。可以说，弘一法师把严格持戒做到了极致，包括书法。

图 4-27（从左到右）王羲之、米芾、弘一法师写的"所"字

当然，弘一体的极简不只体现在笔法上，还体现在结构上。拿宋徽宗和弘一法师写的"如""照"两字做对比（图 4-28），一下就能看出繁简差别实在太

大了。宋徽宗的字不
仅把每个偏旁、部首
交代得很完整，笔画
与笔画之间还有明显
的笔锋连带；而弘一
法师的字就像简笔画，
偏旁、部首只交代了
一个大概，笔画之间
的连带也尽量省略，
只是意思一下，点到
为止。也是因此，弘
一法师字里的留白比
宋徽宗的多。可以说，
弘一法师的字形也是
戒一切繁华，只留下
必需品。

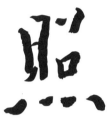

图 4-28 宋徽宗（上）和弘一法师（下）所写
"如"和"照"字

由动入静

想理解弘一体，
除了要看到笔墨上的
删繁就简，还要看到
书写上的由动入静。

书写动作，不仅
是空间上的笔法动作，
还包括时间与节奏。
下面以出家前的李叔
同写给别人的行草信
札（图 4-29），以及出

图 4-29 李叔同与刘质平行草信札

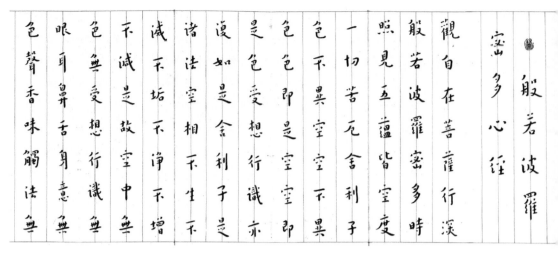

图 4-30 弘一法师手抄《心经》（局部）

家后的弘一法师手抄《心经》（图 4-30）为例，来具体分析一下。

出家前，李叔同是当时公认的大才子。行草信札写得真是淋漓酣畅，满纸云烟，很像米芾的书写，信手拈来，游戏笔墨。细看起来，每个字都在飞舞飘荡，动感很强。

出家之后的弘一体，由动转静，静到了书法史上的极致。我揣摩，弘一法师抄《心经》的速度是很慢的，比前面讲到的黄庭坚还要慢得多。而且，他是在一篇书法中始终保持同样的慢速书写，绝不像米芾那样玩节奏游戏，一会儿快一会儿慢。

书写速度的快慢，关乎书写者内心的涟漪。心中不起波澜，才能保持如此缓慢且均匀的速度。当然，对弘一法师来说，书写即修行，每一次书写都是一个收摄心意的修行过程。书写的大起大落，忽动忽静，是不利于修行的。我们经常讲到一个词——"心猿意马"，在尘嚣中最容易心气不定。而佛家讲"戒""定""慧"，这样的书写，有助于修行"定"的心境。

我自己尝试过写弘一体书法，几乎每次都要屏息才能写得有点像。但稍一放松，进入自然而然的书写状态，就写得完全不像了。这样安静到极致，确实不是一般人能做到的。很多人喜欢弘一体书法，也是向往这种极致的安静。

弘一法师的书法，除了静，还有净。因为安静、不复杂，所以每一笔都是

干干净净的。安静和干净，二者合在一起，产生了一种佛家的空境，而这正是弘一体的魅力所在。在我看来，弘一法师是把每一篇书法都当作一方净土来修行的。所以，当我们看其他好的书法，可以用潇洒、豪放、飘逸或俊秀一类的评语来赞美，但面对弘一体，就要换一个思路了——这是一片庄严净土，每个字都是一尘不染的莲花。

当然，弘一法师出家之前的书法，对弘一体的形成也很重要。出家之后是删繁就简，由动入静，是有所依傍的大转折。可如果没有出家之前厚实的书法基础，弘一体就完全失去了根基，必将成为毫无法则的"任笔为体，聚墨成形"。弘一体的每一个笔画，圆浑饱满，瘦细而充盈，每个字形尽管简到极致，却还是可以看出是有出处、有古法的。

悲欣交集

不过，弘一体还不是弘一法师书法的最高境界。弘一法师书法的最高境界，是他圆寂之前最后的绝笔——"悲欣交集"四个字（图 4-31）。

2022 年是弘一法师圆寂 80 周年。80 年前，他最后的遗墨"悲欣交集"，就写在一张旧信纸的背面。弘一法师圆寂时，这张纸就放在他床边的矮几上。

你会发现，"悲欣交集"这四个字和弘一体又很不相同。对于这幅书法，已经有太多的阐释，而我想从书写的角度来说几句。

图 4-31 弘一法师绝笔"悲欣交集"

看到"悲欣交集"，我的感觉是弘一法师的心和手都释放了，想怎么写就怎么写，不再把书写当修行，而是进入了自然而然的书写状态。这种感觉，与历代

图 4-32 圆悟克勤《印可状》（局部） 图 4-33 中峰明本《与济侍者警策》（局部）

高僧的一些书法很相似。

图 4-32 和图 4-33 分别是宋代高僧圆悟克勤和元代高僧中峰明本的书法作品。可以看到，尽管弘一法师强调自己修的不是禅宗，而是律宗，但最终他们圆融无碍的境界是一致的。

吴昌硕

一本字帖，临一辈子

书写部分，我们主要关注的是每个书法家的创作或创新。而这一节，我想聊聊近现代书法家吴昌硕和他临的字帖。

说到临帖，很多人以为这很机械，觉得就是依葫芦画瓢，是书法入门起步的办法。等自己越写越好了，就不用再临帖了。但你可能想不到，书法大家吴昌硕，竟然一本字帖临了一辈子，这本字帖就是《石鼓文》。

全才吴昌硕

吴昌硕是清末民初的大书法家，原名吴俊，中年以后改字昌硕，所以我们今天习惯叫他吴昌硕。吴昌硕是一位诗、书、画、印皆精的全才。他曾经做过一个多月的县令，之后就辞职不干了。他还给这段经历刻了两枚印章，分别叫"一月安东令"（图4-34）和"弃官先彭泽令五十日"（图4-35）。很显然，后面这枚印章是在向陶渊明致敬，文辞里还有那么一点小得意，因为他辞官辞得

图4-34 吴昌硕"一月安东令"印

图4-35 吴昌硕"弃官先彭泽令五十日"印

比陶渊明还快。

不当县令以后，吴昌硕在上海、苏州一带以售卖书、画、印为生，成为一名职业书画家，后来又成为海派书画[1]的巨匠。他的作品在当时市场价格很高，就连鲁迅也曾感慨吴昌硕的润格实在太高。吴昌硕70岁时，被公推为杭州西泠印社的首任社长。

吴昌硕的书法、绘画、篆刻，个人风格鲜明而统一。不过，别看他书、画、印皆通，其核心却是书法，这是他绘画和篆刻的基础。他的画，是"以书入画"，就像书法那样写出来，是花鸟画里的大写意（图4-36）；他的印章，是"以书入印"，完全是以他独特的篆书风格来刻的。当然，他的绘画和篆刻反过来又滋养了书法。

在书法上，吴昌硕同样是全才，五体皆能。不过，他最擅长的是篆书，篆书在其书法中处于核心位置（图4-37）。所以，理解吴昌硕，篆书是关键。

《石鼓文》

吴昌硕篆书风格的形成，得益于他临了一辈子《石鼓文》。

《石鼓文》是目前所见的中国最早的刻石文字，这些刻石发现于唐代，形状像鼓。关于它的具体年代，学术界有争议，有人说属于西周，但更多人认为属于战国时期的秦国，文字学家唐兰先生就认为它是秦献公时期的。这些石鼓现珍藏于北京故宫博物院的石鼓馆，属于中国文物中的

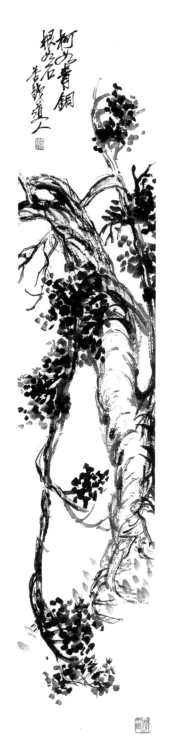

图4-36 吴昌硕绘画作品

「1」

亦称为"上海画派""海派"，中国画流派之一。鸦片战争后，上海辟为商埠，各地画人麇集形成绘画活动中心遂有"海派"之称。其特点是笔墨明快色彩亮丽、寓意吉祥、意境清新、雅俗共赏。代表画家有赵之谦、虚谷任伯年、蒲华、吴昌硕等。参见《美术辞典》，徐建融主编，上海辞书出版社2022年版。

图 4-37 吴昌硕篆书作品《西泠印社》

镇国之宝。

　　刻在这些石鼓上的文字，被叫作"石鼓文"。从石鼓上拓印下来的文字，就成了中国书法史上著名的字帖《石鼓文》（图 4-38）。总体说来，石鼓文承上启下，属于大篆，但也有一些小篆的特征，比如字形呈竖长方形，线条瘦细均匀，等等。

一生临帖

　　吴昌硕年轻时就开始临《石鼓文》，持续不断，真的是临了一辈子。

　　吴昌硕临写《石鼓文》的作品有很多，我找到了不同时期的 6 幅作品，从左到右分别是他在 41 岁、49 岁、54 岁、66 岁、75 岁和 83 岁临的（图 4-39）。我经常和学生开玩笑说，"你看吴昌硕，一本字帖，练了十多年，还是那样，你还有什么好急的？"十年磨一剑，可能变化不大，但二十年磨一剑，变化可就大了。吴昌硕 60 多岁时临《石鼓文》，已经完全脱胎换骨。他自己也很明白、很自豪，所以 65 岁时他在一幅临《石鼓文》作品后面的跋中写道："予学篆好临《石鼓》，数十载从事于此，一日有一日之境界。"也就是这时候，他感觉到了自己一天有一天的进步。

　　但到了这个境界，他并没有停止临写《石鼓文》，而是继续临。越往后，他的个人风格越明显。最终，他临的《石鼓文》成了篆书艺术史上的经典。

　　那么，从 41 岁到 83 岁，这四十多年间，吴昌硕不间断地临写《石鼓文》，总的变化脉络是什么样的？相信你也能体会到：一开始，吴昌硕临的和范本比较接近，风格上属于"小清新"；逐渐地，他的字越来越厚重大气，走向"雄浑朴茂"。

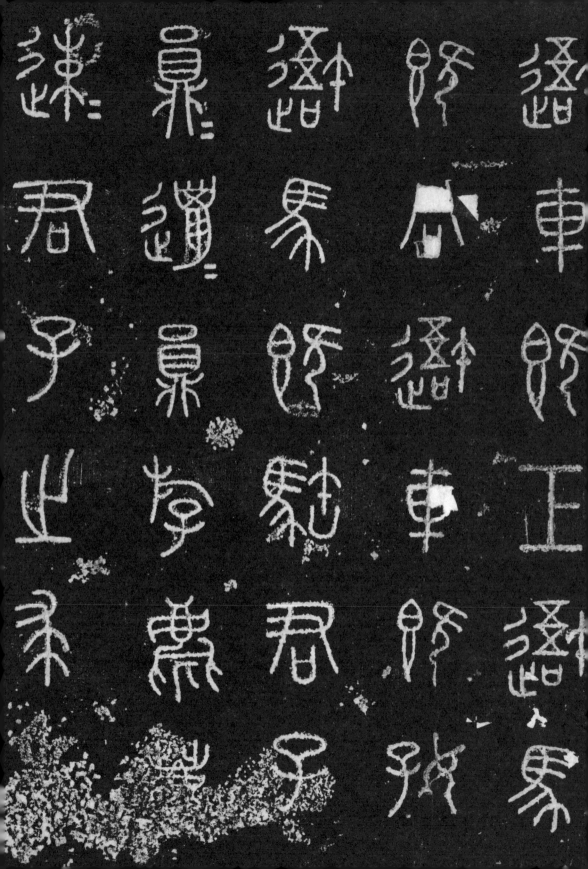

图 4-39 吴昌硕不同年纪临写的《石鼓文》（局部）

雄浑朴茂

这种"雄浑朴茂"的美感特征，在书写上具体是怎么体现的呢？

首先是线条。篆书这种字体，最基本的构成单位是线条。《石鼓文》的线条瘦瘦细细的，和后来秦始皇时期的小篆作品《泰山刻石》《峄山刻石》很相似。吴昌硕早期临写，线条就是遵循范本的样子。但到他 60 多岁临写的版本，细线变成了粗线，这就意味着毛笔在纸上压得越来越重了。历代篆书家中，下笔最厚重的就是吴昌硕。

其次是力度。因为对于写篆书来说，粗线条很难把控，而这就要求行笔有力度。就像人一样，粗线条的篆书体形硕大，但浑身都是肌肉，很结实，一样有美感。吴昌硕临写《石鼓文》，一开始力度是比较柔弱的，之后越来越强，到后期的作品，笔和纸之间能看出来有很强劲的摩擦力。他的有些作品，比如图 4-40 的"君"字，尤其是写在粗糙点的纸上，写到笔锋墨水较少的时候，可以感受到笔在纸上"沙沙沙"的摩擦声，出来的线条很有质感。

不过，写这样雄浑的篆书，要使劲，却又不能用蛮力，而要用四两拨千斤的巧劲。吴昌硕的厉害之处，就在于他善于使用羊毫这样的柔毫笔。羊毫笔，

图 4-38 先秦《石鼓文》（局部）

图 4-40 吴昌硕篆书"君"字

笔锋用得好，就特别能体现柔中见刚、既含蓄又雄强的风格。吴昌硕能用柔毫写出这么粗的线条，还这么有力，真是把柔性笔锋的优势用到淋漓尽致了。

最后，除了线条和力度，还要流转自然。吴昌硕前期的临写虽然熟练，功夫也好，但始终拘泥于范本的形态结构，显得有点生硬。比如在用笔上，转折的折可以看出有明显的转角。而到了后期，这种转角变得越来越含蓄，越来越不露痕迹了。这当然要建立在用笔和结构熟练的基础上，但也要建立在个人审美和艺术感觉的基础上。

越往后写，吴昌硕的篆书就跟行草的书写感觉越接近。他越写越流畅贯气，越写越轻松自然。中国绘画的审美追求，把"气韵生动"作为至关重要的一条。吴昌硕的绘画、篆刻、书法都是如此，都有一种草书的飞动感。

甚至在章法上，吴昌硕的篆书也带上了草书的意境。《石鼓文》原本是趋向整饬的章法布局，而吴昌硕晚年临写的《石鼓文》，却写得错落有致，很像《兰亭序》的章法。这又是一个大胆的突破，也是实践了"道法自然"的审美理想。

这种自然的感觉，在他 70 岁以后临写的《石鼓文》中越发凸显，渐渐进入"意到笔不到"的境界。所谓意到笔不到，就是纯粹跟着感觉临写，心和手都处在放松的状态。如果用武功境界来形容，就是已经忘记具体招式了。

在这种状态下临写的《石鼓文》，匀称中有很多不匀称，线条中有微妙的提按变化，线条的边沿也不再那么完整，而是有些残缺感。这其实和他篆刻的

图 4-41 吴昌硕 82 岁节临《石鼓文》

感觉十分接近，有一种独特而醇厚的金石气。比如他在 82 岁临写的这幅作品（图 4-41），金石气这个美感特点就特别凸显。

常临常新

回到本节开头的问题：一本字帖，吴昌硕为什么可以临一辈子？

从前面的介绍可以看出，临帖不是一个被动的、机械的过程。人在变，书法也在跟着变。人们常说，字如其人。但我们要明白一点，人不是固定的，而是在变化的。所以，临帖是永无止境的。

在几十年临写《石鼓文》的过程中，吴昌硕将自己的人生阅历、艺术感悟都渗透进"书写动作"里了。如果说弘一法师的人生和书法做的是减法，那么吴昌硕做的就是加法。

临帖，确实要经历一个和范本越来越相像的过程，但这只是临帖的开始阶段，不能就此止步，还要继续前行。临帖到后来，要越来越有自己的个人风格。所以，临帖也可以说是书法创作的试验场。

第五章　观念与再造

如何透过书法看到中国的美学观

站在更高的维度看书法

经过前面的学习，现在你对中国书法不仅进了门，还登堂入室，甚至游览了"书写"这个秘密花园。接下来这一章，我得带你爬到花园后面的小山上，站在高处俯瞰一下。在这里，你会进入中国书法观念的世界。

没错，书法可不仅是真草篆隶、笔墨章法，它也是思想的产物，是审美理念的实现。一部书法的历史，也是一部思想史和观念史。

我在北大开设的公选课叫《书法审美与实践》，"审美"放在前面，"实践"放在后面。我指导学生，最常说的一句话就是，"书法学习，观念先行"。这一章，我们就来聊聊书法观念的世界。而第一节，我们需要先对观念世界有一个总体的把握。在我看来，一幅书法作品，其实是个人观念、时代观念和民族观念叠加的结果。

个人观念

从中国书法的发展来看，在初始的商周时代，个人观念并不突出，也谈不上自觉。书法走向个人审美的觉醒，一般认为是从魏晋时代开始的。比如，王羲之的叔父王廙就告诉王羲之，"书乃吾自书，画乃吾自画"。意思是，书法的根本是要表达自己，绘画也是如此。王羲之的书法之所以能在后期变革古法，从前期《姨母帖》那样的质朴书风，走向后来《兰亭序》那样的妍美书风（图

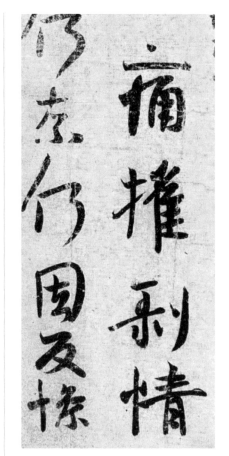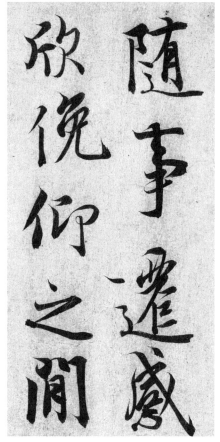

图 5-1 王羲之《姨母帖》局部（左）和《兰亭序》局部（右）

5-1)，技法变化是一个原因，但更重要的是他审美观念的改变。换句话说，正是审美观念的改变，带来了王羲之笔法、结构和章法等技法层面的变化。

又比如，第四章讲到，米芾说自己写字是"刷字"，为什么他会喜欢这种书写方式呢？因为米芾也是有自己的审美自觉追求的。他说自己写字是一种游戏，认为写字的过程是"意足我自足，放笔一戏空"。意思是，挥毫的过程，就是放下一切精神羁绊，彻底放空自我，然后信手一挥而就。

以米芾的《值雨帖》（图 5-2）为例，你可以看到，这幅字的书写状态非常纵放。在这背后，有米芾的审美观念做支撑。他说自己写字的理想状态是"振迅天真"。如果自己的心和手在书写过程中都不能潇洒痛快、自由自在，又怎么能在最终的作品中体现出自然天趣呢？从过程到结果，米芾都有明确的观

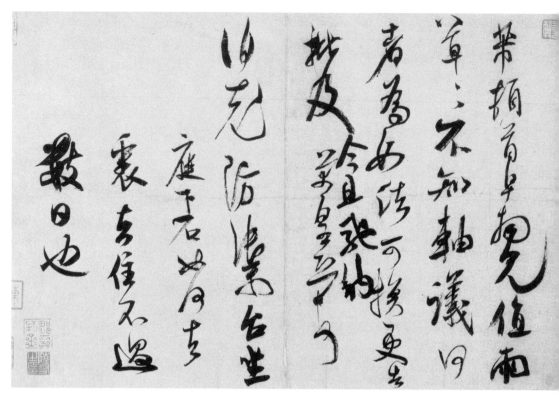

图 5-2 米芾《值雨帖》

念在指引。"振迅天真"这四个字，就是他的书法指导思想。

当然，个人审美观念的实现，需要精熟的技法做支撑。米芾深知这一点，所以在对技法的锤炼上，他算得上古往今来最勤奋的人之一。他说自己一天不练，就感觉思维枯涩，好像缺点什么似的。即便如此，他也常常苦恼自己的书法达不到理想境界。例如，他在《中秋登海岱楼作诗帖》里提到，自己写了三四次，也只有一两个字看得过去——"三四次写，间有一两字好，信书亦一难事。"

时代观念

除了个人观念，每个个体也都离不开他所处的时代。个体观念汇成了时代观念，时代观念又会反过来影响个体观念。

中国书法史上有个说法很出名，叫作"晋人尚韵，唐人尚法，宋人尚意，元明尚态"。意思是，魏晋书法以风度韵致见长，唐代书法崇尚法度，宋代书法追求通过意趣来表达自家心境，元、明两代的书法则注重字形势态，倾向于模仿古人。一句话，就把几个时代的书法审美观念概括出来了。

拿"宋人尚意"来说，苏轼是当时的文坛领袖，在书法上很有自己的思想。他提出了"我书意造本无法"的观点，并且付诸书法实践。他把作书者主体的"意"，提升到了一个前所未有的崇高地位。在苏轼的引领下，整个宋代的书法审美理念形成了一股"尚意"的风潮。书法个性化的一面，在这个时代变得格外突出。

比如前面提到的黄庭坚，他是苏轼的追随者，自然对此心领神会。他有一句诗，"随人作计终后人，自成一家始逼真"。意思是，不能总跟着别人的书风跑，要能自立门户，自成一家，写出自己的真性情。所以，他的书法个性极为突出，字的结构往往偏向奇崛一路。

当然，对于宋人这种强烈突出个性的主张，并不是所有人都赞成，自然也会引起相反方向的应对。所以到了元代，观念调转方向，走上了复古一路。元代人复古的书法风潮是赵孟頫引领的。他们的复古，不是回归到秦汉商周，而是回归到魏晋以"二王"为代表的行书和草书法则。因此，对比宋人书法，元代人书法的个性化色彩就没有那么强烈了。比如，元代复古思潮的代表鲜于枢、邓文原等人的作品（图5-3至5-4），字形结构就没那么奇崛。

对个体来说，时代的观念一定要顺从吗？也未必。关于书法的"法"与主体的"意"之间的关系，很有意思，也很复杂，本章会有专门的一节来探讨。

民族观念

在个人观念和时代观念之上，还有民族观念。

民族观念听起来可能有点抽象，下面来看一个具体的例子。我以前在欧洲和非洲的大学讲过中国书法课，听课的人大多数都没有接触过书法，于是课堂上就有学生问我一些五花八门的问题，比如：

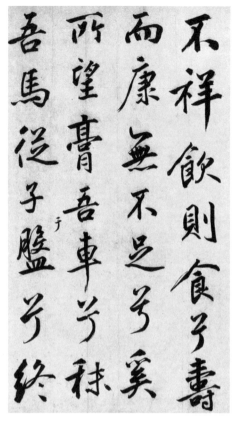

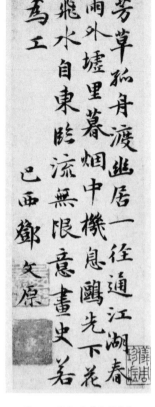

图5-3 鲜于枢《韩愈送李愿归盘谷序卷》（局部）　　　图5-4 邓文原《芳草帖》

· 写完字为什么还要盖印章？

· 印章的颜色为什么都是红色的？蓝色、绿色、黄色，各种颜色轮换着用，不是很新鲜吗？

· 书法为什么要竖着写？从左往右横着写，不是更顺手吗，这样墨水也不会碰到右手衣袖？

……

要知道，这些问题，我在国内上书法课基本是没有人问的。正是这种强烈的对比，让我感受到了书法背后的民族文化观念差异。

汉字是中华民族最具特色的文化符号，和汉字唇齿相依的书法，也是中国最具代表性的艺术形式。中华民族的智慧滋养了书法，书法的审美观念也构成

了我们民族共同的审美观念。书法之所以能成为在文化层面很高级的艺术，也是因为受到了中华民族哲学智慧的滋养，书法是最能呈现中国哲学思想的一种艺术媒介。

民族观念在书法中的体现，主要在于对共性审美的追求。比如，把书法看作有生命的艺术，这种观念是纵贯中华文化古今的。在其他很多民族看来，文字的书写最多只是文字符号的美化，并不会被赋予一种生命的意象。但是，在我们的民族观念里，书法不只是文字的美化，而是构成了一个个活泼泼的生命。

生命，既有生理的层面，也有精神的层面。那么，一个生命的生理层面与精神层面，哪一个更重要呢？当然是精神层面。所以古人总是强调书法要以神采为上。至于精神要如何存在才有意义和价值，中国思想的代表——儒家、道家、佛家各有各的思想观念，这些观念都深刻影响了书法的发展。

比如，后人推崇颜真卿的书法，最根本的原因在于，他的书法宽博宏大、厚重质朴、堂堂正正，呈现出一股浩然正气，非常契合儒家的理想人格。张旭擅长狂草，在草书中放下一切法则的羁绊，就像庄子笔下的画师，神闲意定，不拘形迹，获得了绝对的精神自由。道法自然，与天地精神相往来，正是道家的最高理想。而禅宗思想，在苏轼、黄庭坚和董其昌等书家身上表现得特别明显。他们认为，学习书法从法则进入只是一个方便法门，但法则本身不是目的，最终目的是要能去除一切依傍，明心见性，写出自己的风格。所以，他们的书法个性极为突出，同时又空灵有韵。

对于人生价值和存在意义的思考，同样体现在书法的观念世界中。我们这个民族是把书法当作生命来对待的。正因如此，书法才能从纯粹的技艺中超脱出来，走向人生的深邃和广博，带有形而上的意义。书法史上那些伟大的作品，不仅能给我们视觉上的愉悦，也能给予我们生命智慧的启示。

书法的肉身与灵魂 | 形与神

形与神，是书法里最核心的一对观念。简单地说，形相当于书法的肉身，神相当于书法的灵魂。

对此，你可能会问：书法明明写的是字，怎么会既有肉身，又有灵魂呢？

这涉及的是一个观念问题。在中国文化里，书法可不单单是点画线条、字形结构这些有形的东西，它更包含了像生命一样的灵魂。自古以来，中国文化就把书法看作有生命的艺术。这个观点最有名的表述，就是苏轼说的"书法必有神、气、骨、肉、血，五者缺一，不为成书也"。

视书法如生命

前面讲过，汉字经过笔墨的书写，成为一种文字图像，但这种文字图像是有多重意象的。比如颜真卿的楷书，在北宋藏书家董逌看来，是"盛德君子"；在南唐后主李煜看来，则是"叉手并脚田舍汉"，也就是一个笨手笨脚的庄稼汉。你可以看看颜真卿的《自书告身帖》（图5-5），想想自己更倾向于谁的说法。

又比如出土的《郭店楚简》中的"大"字（图5-6），有人说像一串辣椒，也有人说像一簇竹叶，还有人说像运动场上一个跳高运动员正准备迈开大步助跑。当然，如果熟悉现代艺术，也许你还会想起存在主义雕塑大师贾科梅蒂那些瘦骨嶙峋的作品（图5-7）。

外服劳社稷静专由

其真方动用谓之悬

解山公启事清彼品

流州孙制礼羌我王

度惟是一有实贞万

国力乃稽古则思其

人况

太后崇山徽

图 5-5 颜真卿《自书告身帖》（局部）

图 5-6《郭店楚简》"大"字

图 5-7 贾科梅蒂作品《指示者》

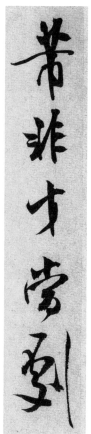

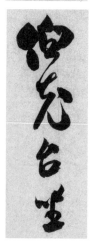

图 5-8 米芾《竹前槐后帖》局部（上）和《伯充帖》局部（下）

虽然书法里可以有种种不确定的意象，但在美学观念上，我们最看重的是生命的意象。而在生命的意象中，又以人的生命为最上。所以中国古人评价书法，苏轼的观点就是对前人观念的一个概括和升华，这也成为后来书法审美观念的一个导向。

苏轼说的"神、气、骨、肉、血"，概括了一个生命体所必需的基本要素。那么，究竟该怎么理解它在书法上的对应呢？

书法的肉身

先来看看书法的肉身，也就是骨、肉、血。

夸赞一幅书法作品好，经常会有人说"笔画好有力！"对此，古人有一个专门的术语叫"骨力"。一说"骨力"，就形象了许多，会让人联想到人和动物的骨骼。而肉，是黏附在骨上的。

好的书法，都是有骨有肉、骨肉匀称的。但是，就像健康的人有胖瘦之别一样，书法也是如此。前面讲过，颜真卿与柳公权的书法并称为"颜筋柳骨"。他们的字都很有骨力，是骨肉兼备的，只不过颜真卿的字肉多一些，柳公权的字肉少一些。"颜筋柳骨"这四个字，其实就是把书法看成了生命。

前面讲到的苏轼、吴昌硕，跟颜真卿属于一类，字的肉比较多。宋徽宗和怀素则属于柳公权一类，字更见骨力，肉要少一些。

即便是同一个书法家，随着书写状态的不同，笔下的字也会有"偏于骨"和"偏于肉"的差异。比如，米芾的行书《竹前槐后帖》和《伯充帖》（图5-8）都是精彩之作，但前者属于"骨多于肉"，后者

则属于"肉多于骨"。米芾对书法的生命意象有着高度的自觉和敏感。他说："骨筋、皮肉、脂泽、风神俱全，犹如一佳士也。"也就是说，他理想中的书法，不仅要有生命，还要是一个清新脱俗的俊朗之士。

无论是像柳公权一样骨多于肉，还是像颜真卿一样肉多于骨，每个个体都可以有个性表现，但共同的一点是，"骨"和"肉"都必不可少。

除了骨和肉，还有"血"的概念。所谓"血"，在我看来，就是沿着书写的笔势，流淌在点画线条里的水墨。

我们平时形容一个人很有灵气，经常说"水灵灵"的。一幅书法，如果笔墨干枯，就会显得缺少灵气，所以古人大多数的书法墨水偏浓，这一方面是为了使文字更加容易辨识，另一方面也是受到了审美观念的影响。

水是构成生命的必需，所以美学上要求笔墨尽量润一些。即便是用墨用得好的"渴笔"，也是追求"渴而润之"。这种感觉，在那些特别重视用墨的书家那里体现得更加直观。比如，在董其昌的作品中（图5-9），我们可以感受到墨水随着毛笔行走的流动的美感，很微妙，也很有韵味，就像血在人体里的流动。

中国的传统习惯是用清水磨墨写字，这样水的韵味就比今天的瓶装墨汁更足。所以，我通常会建议用现成瓶装墨汁写字的同学，写字时准备一个水碟，用清水把砚台或者墨碟过一下，让新鲜活水像活血化瘀一样，把倒出来的瓶装墨汁化一化，变得鲜活一点，让墨水灵动起来。

你看，苏轼说的骨、肉、血，在书法中都是形象生动、可以感知的。

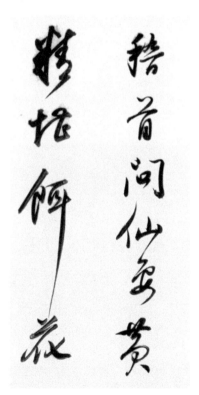

图5-9 董其昌《李欣诗卷》（局部）

书法的灵魂

说完了有形的骨、肉、血，我们再说说抽象的气和神。

中国书法的传统美学观是，在纸上打造一个书法的生命，它不仅要是鲜活的、有骨、有肉、有血，还要有更高的精神层面的追求。所以，早在南北朝时期，著名书法家王僧虔就说，书法要以"神采为上，形质次之"。骨、肉、血就属于形质层面，而气，介于形与神之间。

在中医和中国哲学里，"气"这个概念很重要。中国人把书法看作生命体，自然要有气。生气勃勃，气韵生动，是中国书法和绘画的共同追求。

在书法五体中，草书最能看出气的动荡感。比如明代书家担当和尚的《草书诗册》（图5-10），这幅作品写的是一首七绝——"好游忘却在天涯，老我萍踪路不差。一段栈云长不了，颠驴将到故人家。"整篇草书行笔毫无凝滞，流畅至极，所以面对此作，一眼便能感受到有一种气脉在流荡。

但不仅是草书，就连楷书也要有气。古人说"作真如草"，意思是写楷书要能像写草书那样笔势贯通呼应。那么，这是怎么做到的呢？其实，笔势贯通是在空中完成的，这样写出来的楷书才能气韵生动。以褚遂良楷书《大字阴符

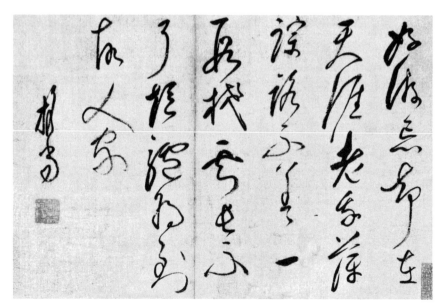

图5-10 释担当《草书诗册》（局部）

经》中的两个"天"字（图5-11）为例，第一个"天"的横与撇之间，笔势是借助牵丝映带来贯通气脉的；第二个"天"的横与撇之间也是呼应贯气的，不过笔锋运动不是在纸上完成，而是离开纸面，在空中完成的。相对而言，后一个"天"的贯气方式在楷书中更为常见。

"气"之上还有"神"，这是中国书法最高的追求。所谓"神"，就是书法的精神、神采，就是书法的灵魂。

首先，神要求有"我神"，也就是独立自我的精神气质。很多人学习书法，一辈子都在古人或者他人的书法中兜圈圈，没能自立门户，这通常被批评为"奴书"——自己的本性被遮蔽了，独立的人格没有建立起来。而书法史上那些大家，东晋的"二王"也好，唐代的欧阳询、褚遂良也好，无不是各具自家面貌。一个书法人，如果最终没有写出个性，相当于一个生命缺失了独特的灵魂。

其次，神要求有格调。传统上，书法审美推崇超越尘俗的清新之气。例如，人称"梅妻鹤子"的北宋书家林逋，其作品一眼看去，最动人的不是笔画结构如何俊秀飞动，而是那种弥漫在字里行间的空灵沉静、极其散淡的气息（图5-12）。这是一个冰清

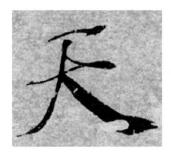

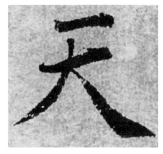

图5-11 褚遂良《大字阴符经》
不同"天"字

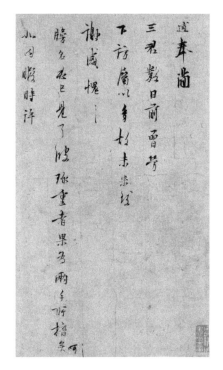

图5-12 林逋《三君帖》（局部）

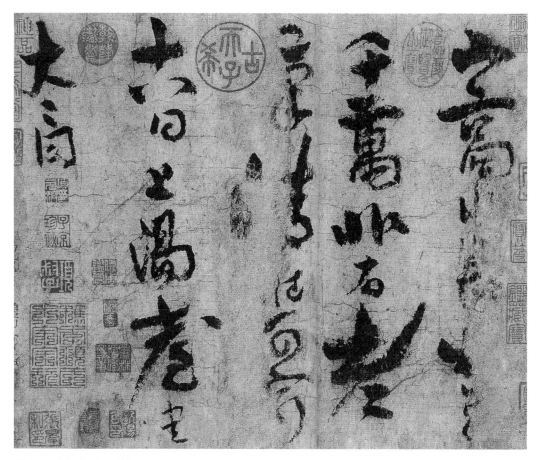

图 5-13 李白《上阳台帖》

玉洁的灵魂在书法中的自然流露。

最后，书法的神还推崇自由洒脱的精神境界。比如，李白的书法墨迹《上阳台帖》（图 5-13）之所以被公认为是一件书法佳作，正是因为它透显出一种豪放不羁、自由奔放的精神气质。

回过头来再看看书法史上的台阁体（图 5-14）。从生命的角度来看，台阁体这一类书法，骨、肉、血也都是具备的，算得上是一个健康、完备的生命体。但它始终少了独具个人特色的灵魂，而且出于应对公文书写的实际需求，没有办法表达自由自在的洒脱，所以后来才会被认为不入流。

练习过书法的人往往都会有这样的体验，一篇书法，开头几行，手还没热，写得比较拘谨，放不开；写着写着，越来越放松，写开了，进入状态了，

图 5-14 彭元瑞《宦迹图》（局部）

作品也变好了。即使没有练习过书法，如果去看看王羲之的《兰亭序》、怀素的《自叙帖》，或者是苏轼的《寒食帖》，你也会直观地感受到，作品最精彩的部分不是在开头，而是在中间部分往后。之所以这部分最精彩，其实暗含了一个审美评判的标准——一幅作品中间往后的部分，书写者书写时的手和心完全进入一种自由自在的状态了。

意与法

通观书法潮流的演变

本书第一章，我带你了解了篆、隶、草、行、楷五种书体的产生和发展历史，这只是中国书法演进的初级版本。在五体演进之下，其实还有一条更重要的暗流涌动，那就是中国书法的审美潮流变迁。而这一节，我就要用"意与法"这对书法美学概念，帮你串联起一部极简书法美学发展史。

所谓"法"，是指书法的艺术法则。第二章讲的笔法、字法、章法、墨法，都属于法的范畴。法则，其实是前人积累下来的一套创造书法美感的经验。你可能也知道，学习书法都要临帖。可为什么一定要临帖呢？临习古代大家的范本，本质上就是为了掌握一套美感法则。

所谓"意"，是指书写者的主观心意。用一句现代话来讲，就是书写者的主观能动性——他想怎么写，他觉得怎么样才美。

书法审美的天平上，一个盘子里装的是"意"，一个盘子里装的是"法"。中国书法发展的审美潮流，是时而倾向于意，时而倾向于法，在意和法的相互角力中，不断交互前行。下面，我就带你快速梳理一下各个时代的审美潮流。

由意到法，达成平衡

中国书法历史的早期——商周时期，也是中国文字发展的早期。那时，书法的法则比较宽松，无论是商代甲骨文还是两周金文，字都是大大小小的，参

西周晚期《事族簋》

秦代《泰山刻石》（局部）

图 5-15 西周大篆（左）与秦代小篆（右）对比

差错落，像孩子一样自然天真。这可以算作第一个写意的时代。

秦始皇统一中国后规范文字，出现了小篆。于是，个体心意的表达便没有那么潇洒自在了，每一个字都严格界定在同样大小的竖长方形的格子里，每个字几乎一样大小，线条几乎一样粗细，布白几乎一样均匀，非常讲究法则。商周大篆彰显自由和写意，到这时转向了彰显法则和秩序（图 5-15）。

西汉，隶书开始盛行。简牍上的书写，虽然空间窄小，但从出土的西汉简牍中可以看到，这些字写得奔放异常，即使是今天我们也能感受到一派笔墨的自在舞动。这个时代，还谈不上书法的自觉，但这些字却很明显地彰显了书写者的无心之"意"。因为写得随性而潦草，所以从中演变出了草书，之后还演变出了行书和楷书。假如当时这些书写者一直严格遵守隶书的法则，笔笔不苟，那就不可能演变出草书、行书和楷书这些新书体了。

东汉，碑刻隶书大盛。今天我们学习书书，有很多老师主张从东汉碑刻隶书学起，比如从《乙瑛碑》《史晨碑》《曹全碑》入手。这背后其实暗含了一

西汉《敦煌悬泉汉简》（局部）　　　　东汉《乙瑛碑》（局部）

图 5-16 西汉简牍隶书（左）与东汉碑刻隶书（右）对比

个理念，那就是初学先求法度，法度熟练之后再求变化。请注意，"再求变化"
这四个字同样暗含了一个理念，即这个变化不是别的，正是融入自己的心意，
形成自己的风格。

　　从西汉简牍隶书到东汉碑刻隶书（图 5-16），大体上也可以看作从意到法
的变化。

　　魏晋时代，在钟繇、王羲之、王献之等书法家的引领下，书法开始走向自
觉。那么，这一时期是彰显意，还是彰显法呢？从秦到汉往下看，是彰显法。
"二王"在书法史上以草书、行书和楷书留名，他们是开创新派书法风格的人，
也是为这些新书体归纳、总结法则的人。但是，"二王"的书法之妙不在于法，
而在于表达了主体的意，这是建立在法则之上的自在（图 5-17）。这正是你要

<div align="center">王羲之《近得书帖》　　　　　　王献之《阿姨帖》</div>

<div align="center">图 5-17 "二王" 书法示例</div>

记住的第一个平衡点：以"二王"为代表的东晋书法，在意与法之间是基本趋于平衡的。

唐人尚法，宋人尚意

"二王"之后，意和法的天平发生了剧烈的震荡。书法史上普遍认为"唐人尚法"。唐代人的楷书，将楷书的法则高度程式化、规则化，可以说法这一边压倒性地胜出了。唐人的楷书，一点一画都很考究，每个字的结构都追求完美造型；在整篇的章法上，字与字之间大小一致，排布均匀，给人以法度极其严苛的印象。其中，最具代表性的书家是欧阳询、颜真卿和柳公权。其实，这些书家在书写时未必就没有自家心意，只是自家心意通常被严苛的秩序、法则遮蔽了，所以让后人产生了"尚法"的直观感受。

接续"唐人尚法"的，是"宋人尚意"。这是对唐人尚法的反拨，相当于在审美的天平上，往另一个盘子，也就是意那个盘子里加了几个重重的砝码。结果，天平开始大幅度向意这边倾斜了。

宋人高扬书法的意，在书法作品中是怎么体现的呢？其实宋人也写楷书，只是不像唐代那么法度严苛。更重要的是，他们把更多的着力点放在行书上，

柳公权楷书《金刚经》拓本（局部）　　　苏轼行书《邂逅帖》　　　张即之楷书《度人经册》（局部）

图5-18 唐代与宋代书法作品对比

字的结构、笔法与"二王"及唐代书法家的差异很大，个性极其鲜明，也就是我们今天所说的辨识度极高（图5-18）。

比如苏轼的行书，形体宽宽扁扁的，笔画线条肥肥肉肉的，之前从来没有人的字像他的这么个性独特。比如黄庭坚，他的字呈辐射状结构，用笔像船工荡桨，波曲行进，这也是前所未有的。又比如米芾，他称自己写字是刷字，用笔如排刷一样，迅捷而痛快，字形颠来倒去，没有一个字是正的。再比如南宋名家张即之，他以行草的节奏来写楷书，笔画飞动，粗细轻重对比强烈，可谓"写意"一路楷书的代表，与唐代的楷书形成了鲜明对比。

复古思潮，复归平衡

经过唐人尚法和宋人尚意两个极端，到了元代，中国书法的审美重新向平衡点回归。赵孟頫引领的元代书法（图5-19），开始规避宋人突出意、不重法的趋向，字形结构不再那么彰显奇崛和个性，用笔也回归了晋唐书法的法则规范。

元代之后，明代初期依然延续着复古潮流。到了明代中期之后，随着祝允

余从京城言归东藩背伊阙越
轘辕经通谷陵景山日既西倾车
殆马烦尔乃税驾乎衡皋秣驷
乎芝田容与乎阳林流眄乎洛川
於是精移神骇忽焉思散俯则
未察仰以殊观睹一丽人于岩
之畔尔乃援御者而告之曰尔有

图 5-19 赵孟頫行书《洛神赋》（局部）

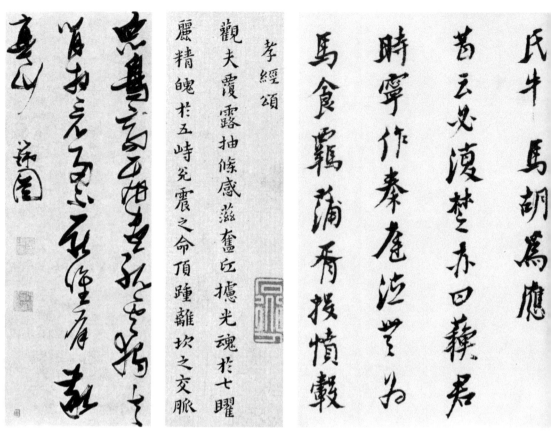

张瑞图草书《李白独坐敬亭山诗轴》 黄道周楷书《孝经颂》（局部） 倪元璐行书《戊辰春十篇等诗册》（局部）

图 5-20 明代各书家作品

明、陈淳、徐渭、董其昌等名家的崛起，书法又开始转向意的彰显。到明代晚期，形成了个性解放思潮。比如张瑞图、黄道周、倪元璐这些书家，每个人都个性突出，书法风格鲜明且夸张，辨识度很高（图 5-20）。你看，书法审美这个天平又开始向意倾斜了。

　　不过，到了清代，碑学开始兴起。这又是一次复古潮流，而且，这一次的复古超越了东晋的"二王"，直接转向更古老的金石碑刻书法，以汉代的石刻隶书为中心，向上追溯先秦的金文大篆，向下师法北魏的石刻楷书，因此形成了书法史上赫赫有名的碑派书法，一直影响到今天。清代碑派书法，可以说是将晚明倾向于意的天平，向法这头拉了拉，我把它称为意与法的再一次平衡。乾嘉时期的碑学巨匠邓石如，就是这种平衡状态的代表（图 5-21）。

图 5-21 邓石如隶书《赠旬园隶书轴》

事实上，意和法虽然有对立，却是一对相爱相杀的概念。最终能成为大家的人，都是意与法并有，经过长年累月的锤炼，最终达到了从心所欲不逾矩的境界。

潮流之外，随性自由

看到这里，你应该对中国书法审美的潮流有一个大体的把握了。不过，还有一点需要注意：每一个时代，在潮流之外，都有少数追随心性自由的书家。比如，唐代虽然法度严苛，却出现了张旭那样的狂草大家，把草书的法则突破到了临界点。

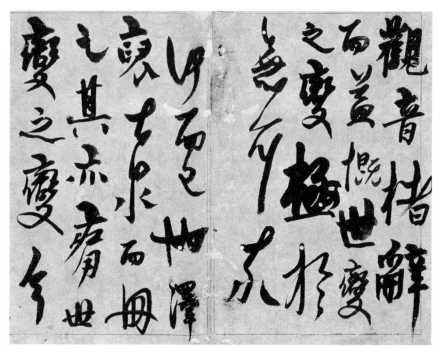

图 5-22 杨维桢草书《题钱谱》(局部)

又比如，在赵孟頫的带领下，元代崇尚俊秀风流的书风，可杨维桢的书法却大刀阔斧，铿锵有力，甚至会挑战一般人的审美，在当时可谓曲高和寡，但在后世地位越来越高，最终光照青史（图 5-22）。

总的来说，书法审美的潮流，总是在意与法之间交互前行。书法审美就像一个天平，时而倾向于意，时而倾向于法，时而达到意与法的平衡。而你只需要记住两个平衡点和两个峰值，就能把握中国书法审美的基本脉络。两个平衡点，分别是以"二王"为代表的东晋和以碑派书法为代表的清代；两个峰值，则是法和意分别达到极致的唐代和宋代。

书法和国画的相互影响

　　说到书和画的关系，你可能马上会想起"书画同源"的说法。的确，这是中国传统艺术的一个重要命题。不过，很多人把"书画同源"仅仅理解成书法和绘画最早是同一个源头。只了解这一点，就把书和画的关系想浅了。

　　回溯到汉字的最早期，著名古文字学家裘锡圭先生认为，古汉字曾经经历过一个图像文字的原始阶段，文字和图像是混在一起使用的。这就是书和画共同的源头。到了殷商时期，成熟的文字——甲骨文形成了，汉字，也包括书法，开始自成体系。但是，书法和绘画并没有从此就分道扬镳。在后来漫长的文明岁月里，书法与绘画如影随形，彼此之间发生着多方面的交互影响。

写出来的国画

　　在我看来，书对画的影响更深刻一些。之所以这么说，最根本也最基础的一点是中国画的书写性。甚至可以说，国画不是画出来的，是写出来的。

　　对比来看，西方人用鹅毛笔或钢笔蘸墨水在纸上写字，用画笔蘸油彩在帆布或者木板上作画；而中国的书法和绘画，用的是同样的毛笔、同样的墨汁、同样的宣纸。而且，书法笔墨书写的特征，同样适用于绘画。南北朝时期画家谢赫在其著作《古画品录》中提出了绘画"六法论"，其中有一条是"骨法用笔"，而这其实就是前面讲过的书法的用笔要求，用笔要如锥画沙，要有骨力。

图 5-23 赵孟頫《秀石疏林图》（局部）

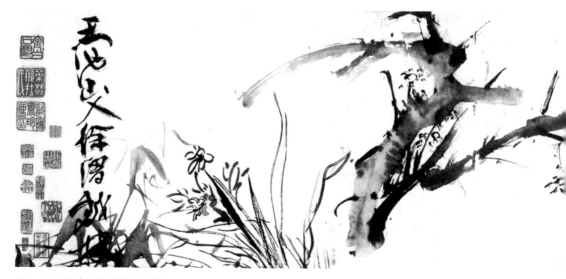

图 5-24 徐渭《杂花图卷》（局部）

元代书画大家赵孟頫在他画的《秀石疏林图》（图 5-23）上题了一首诗："石如飞白木如籀，写竹还于八法通。若也有人能会此，方知书画本来同。"前两句的意思是，画石头的笔法就像挥写"飞白书"，线条中带着渴笔，黑中带着白；画树的笔法就像写篆书那样拉线条；画竹应该要通"永字八法"的笔法。他想强调的，就是作画要像作书那样通晓各种笔法。而且，他在诗里提到画竹，却不说"画竹"，而说"写竹"[1]，可见书法笔法对绘画的影响之深。

当然，不同书画家的用笔也是有差异的。比如，明代的徐渭擅长草书，他的《杂花图卷》（图 5-24）草书笔法豪放不羁，非常突出。最后一行题字——

「1」

古代大家常画梅竹菊"四君子"，画完之后，落款一般会题"某某写"，而不是"某某画"。

"天池山人徐渭戏抹"，飞动跌宕，与绘画交相辉映，就好像是从杂草丛中长出来的一样。徐渭是中国绘画大写意一路的巨匠，也是"绘画书法化"的代表。

又比如现代绘画大家齐白石，他受碑派一路影响，擅长篆书和行书。他写篆书，线条浑厚，苍劲有力，同时又很率意奔放，带着浓厚的行书笔意。这样的书法笔法用在绘画上，就开拓了写意花鸟和人物的新风格。以《采菊图》（图5-25）为例，画的主体是一位老翁，老翁手里的竹杖和衣服的线条，跟齐白石在画上题字用的篆书和行草书一样，厚实质朴，潇洒自如。像这幅作品这么简洁的造型和画面，我们之所以百看不厌，就是因为在极其简洁、纯粹的画面中，蕴含着笔墨的丰富、耐看。

图 5-25 齐白石《采菊图》

图 5-26 石涛《花卉册》十二开之一

看到这里，你可能会问：国画为什么会用书法的笔法呢？这里我想借用宗白华先生在《美学散步》中写的一句话来回答："由于把形体化成为飞动的线条，着重于线条的流动，因此使得中国的绘画带有舞蹈的意味。"中国的书法和绘画有一个共同的美学特征，那就是舞的精神。而在舞的美学特征背后，是中国人"气化宇宙"的思想观。这才是"书画同源"最根本的精神源头。

除了笔法上的影响，书法也逐渐发展成为绘画不可或缺的组成部分。前人将诗、书、画、印并列为文人艺术的"四绝"。自宋代以来，在画上题写诗词文句成为一种新的画面形式。元代以后，几乎逢画必题。于是，绘画作品就成为将诗、书、画、印融为一体的艺术形式，以至于如果一幅中国画上没有用书法题点诗文，没有盖上印章，人们反而会感觉缺了点什么。比如清代书画大家石涛《花卉册》十二开之一的芭蕉图（图 5-26），上题一诗"悠然有殊色，貌古神亦骄。宁不在兹乎，雨响风一飘"。行草题字与水墨蕉叶浑融一片，彼此顾盼呼应，摇曳生姿。在这画与字的相对成趣里，点缀了三方印章，最下面的是"清湘老人"（石涛的号），上面两方是石涛好友张景蔚的收藏印"干净斋"（朱文）和"莲泊"（白文）。如此，诗、书、画、印一起构造出了一种精微有灵的意境。

图 5-27 陈洪绶的画（左）、书（右上）与赵孟頫的书（右下）对比

画为书造境

不仅书法对绘画有影响，绘画对书法同样产生了重要影响。

首先，绘画的造型意识对书法结构产生了影响。历史上甚至还出现了与"书家书"相对的"画家书"。画家的书法作品一般注重字形结构的趣味性，而且，这种结构的趣味性往往跟他绘画作品里的物象造型是一致的。

比如明代人物画家陈洪绶，他笔下的人物造型往往喜欢变形，显得奇崛。这种奇崛，也影响了他书法的字形结构。拿陈洪绶《行书册》中的"时"字与其所画罗汉造型对比一下（图 5-27），你马上就能体会到画的造型对书法结构的影响。一般人写"时"字，通常会像赵孟頫那样，左边的"日"小而狭，右边的"寺"大而宽；"寺"的结构，也往往是中间的横画最长，上下两个横画较短。而陈洪绶写的"时"字一反寻常的结构法则，夸张左边的"日"，将右

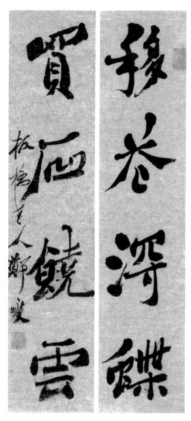

图 5-28 郑板桥书（左）与画（右）对比

边的"寺"变得狭而小；"寺"的结构，则是上面的横画最长，中间与下面的横画较短。这样的结构处理法，与他绘画中的罗汉造型有异曲同工之妙——有意夸张脸与身体的比例，并且在画脸部时突出眼睛和五官的凹凸线。

又比如清代书画兼长的郑板桥，他的书法号称"六分半书"[1]，其实就是融合了绘画中的兰草、竹石的形体意象，所以别具一格。以郑板桥的对联"移花得蝶，买石饶云"和《竹石图》为例（图 5-28），两相对比，看起来别有意趣。一方面，是因为字的结构形体有图画意味，比如"石"字下面的"口"很像一块山石；"买"字的上半部分则是篆书构形，体现了"篆如画"的特点。另一方面，一些笔画用了绘画的笔法写出来，比如"移""花""石""饶"这几个字的撇，与《竹石图》中的竹叶正是用的同一笔法；而这副对联中的多个"点"，既大且圆，很像画山石的大苔点。

「1」

郑板桥的书法是将隶书笔法形体融入行楷，创造出了一种介于楷书和隶书之间，但隶书又多于楷书的字体。因为隶书又被称为"八分"所以郑板桥戏称自己创造的这种字体关"六分半书"。

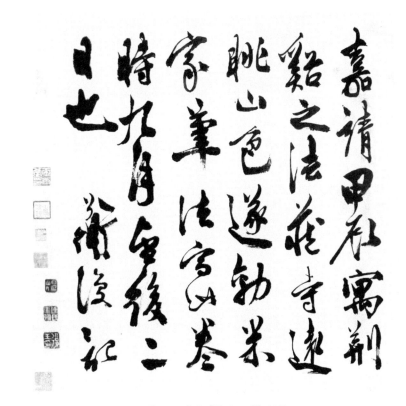

图 5-29 陈淳《罨画山图》题款

看到这里，也许你会想到自己在公园里或者庙会上见过的一些人，他们会把花鸟鱼虫画进字的笔画里。但这可不能算书画同源的例证，这只是一种工艺品。其实早在唐代，书法家孙过庭就见过类似的书法，他的形容是"龙蛇云露之流，龟鹤花英之类，乍图真于率尔，或写瑞于当年，巧涉丹青，工亏翰墨"，认为这类作品算不上书法，对此非常不屑。书法和绘画终究是有界限的。把书法弄得跟画似的，固然吸引眼球，但也失去了书法的纯粹性。

其次，绘画墨色变化的观念，丰富了书法的表现力。特别是到了明代，开始有人使用生宣写字。生宣这种纸多用于绘画，特别适合表现水墨交融、层层晕化的美。当它被带到书法创作中，就有了明代画家陈淳独特的书法。

陈淳是一位大写意画家，也是一位大书法家，擅长行草。他的一些大字行草作品，往往就是借用了绘画的墨色表现手法。比如其《罨画山图》的大字题款（图 5-29），仔细看，每一行都有几个字的墨色是洇出笔画之外的，并且

图 5-30 黄宾虹大篆对联
"和声风动竹栖凤，平顶云铺松化龙"

墨色有浓有淡。特别是第一行的"甲辰"两字，还有最后两行的"时九月""日也"几个字，这种特点尤其明显。在陈淳以前，这样的书法墨色层次几乎是见不到的。

近现代书画名家黄宾虹也是用墨的集大成者。在综合前人成就的基础上，他发展出了使用宿墨作画的方法，也就是用隔夜的墨水来作画。前人一般不用宿墨写字，因为宿墨墨汁会像糨糊一样裹住毛笔，行笔难以自如。但是，这也能产生独特的视觉效果。蘸取宿墨在生宣上作画，笔画线条中间的部分很黑、很浓，泅出笔画之外的墨（主要是水）颜色却很浅，因而层次对比很鲜明。黄宾虹因为有长期使用宿墨作画的经验，所以他书写金文时的速度很慢，充分发挥了宿墨的美感（图 5-30）。他把这种方法用在书法上，不得不说是艺高人胆大。要知道，在他之前，可是没有人敢这么用墨的。

最后，绘画对书法的影响，还表现在虚实相生的造境意识上。在我看来，这也是最有意义和价值的方面。

比起书法，绘画更擅长空间的营造。尤其是山水画，特别适合"造境"。一些书画都很擅长的艺术家，借用绘画，在书法的造境方面做出了有价值的探索。比如，董其昌在绘画上崇尚"淡境"。他是从"脱生死海，证大涅槃"的佛家精神中，产生了对红尘世界的超离感。同样，他的书法做的也是减法，可以把我们引入一个虚灵空阔、至纯至净的世界。以米芾的《蜀素帖》和董其昌临写的《蜀素帖》为例（图 5-31），米芾原本笔势奔腾，行笔如刷，但到了董

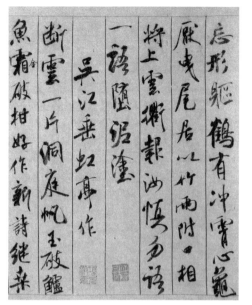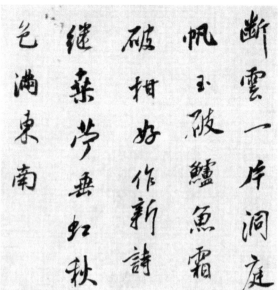

图 5-31 米芾《蜀素帖》局部（左）和董其昌临《蜀素帖》局部（右）

其昌那里，入眼所见却是简淡空灵。

总的来说，书法对国画的影响更多一些。书法可以说是国画笔法的基础，而且还成为国画画面的有机组成部分。而国画对书法的影响，除了字形结构和用墨方面，更重要的是它为书法带来了造境意识。

书
与
印

书法和印章的彼此互动

一说书法和印章，很多人立马会想到，书法家写完字、落完款之后，会盖上红色的印章。其实，给书法作品盖上印章是宋代以后的事了。而中国书法和印章之间的关系，比这要早得多，也深得多。

概括说来，印章本身就是一种特别的书法作品，印章影响了书法技法的发展，书法技法也影响了印章的变化。

印即书法

印章可以被看作一种特殊的小型书法作品，或者说一种微雕书法小品。

现在我们能看到的印章的实物，最早的来自春秋时期，不过数量极少。随后的战国时期，传世印章则有数千枚。这些印章主要是铸造的铜印。铸印，先要制作印模，然后再以铜水灌注冷却而成。当然，有时为了应急，也会直接用刀在铜上凿刻，即所谓的"急就章"。

先秦时期印章上的书法，在大感觉上，和鼎、盘等青铜器上的书法很相似。拿战国时期燕国的铜制官玺《单佑都市王勹镝》和春秋时期《伯其父簋》铭文来比较一下（图 5-32），可以看到，其书法都是大小参差错落的，字势变化有相通的自然美感。

不过，印章只有方寸之地，所以书法到了印面空间，就要"入乡随俗"，

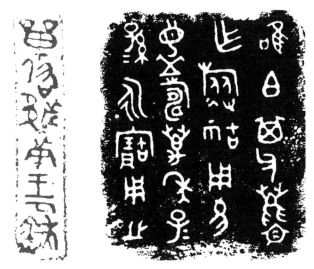

图 5-32 战国古玺《单佑都市王匀鍴》（左）和春秋《伯其父簋》铭文（右）

做一些调整，这使得印章更具设计感。

因为尺寸小，印章中的每个字就要彼此呼应，贯通一体。比如，战国时期齐国古玺《左桁廪木》（图 5-33），这是一方朱文印，也就是白底红字，是用来烙木材的。"左桁廪木"四个字打破了字与字之间的间距，你中有我，我中有你，完全融为一片。同样是战国时期齐国的古玺，白文印《子栗子信玺》（图 5-34）的排布又不一样。其中，"栗"字笔画多，字特别大；"子"字笔画少，字也小，且这五个字都有向印章中间凝聚的走势。

而且，印章越是尺寸小，越要注重疏密的强烈对比。比如战国时期燕国的烙马印《日庚都萃车马》（图 5-35），它有 7 厘米见方，算得上巨玺了。这枚印章的留白大疏大密，红与白的对比极其强烈，真可谓气势磅礴。又比如战国时期燕国古玺《甫阳都封人》（图 5-36），这枚印章不大，但仍然大片留白，盖出的红底有很强的感染力。

印章的设计感，还体现在注重装饰趣味上（图 5-37）。比如，在笔画的转折处做出一个三角形块面，或者把一部分笔画刻成鸟虫的形体，都是为了增加装饰效果。

图 5-33 战国时期齐国古玺《左桁廪木》

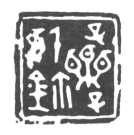

图 5-34 战国时期齐国古玺《子栗子信玺》

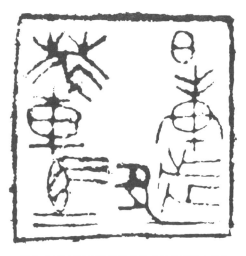

图 5-35 战国时期燕国烙马印《日庚都萃车马》

图 5-36 战国时期燕国古玺《甫阳都封人》

《宋旅》

《肖留》

图 5-37 印章的装饰趣味示例

印从书出

前面讲的，是印章作为一种特殊的书法到底特殊在哪里。那么，印章和书法之间又是如何互动的呢？这其实关系到印章走向真正的审美自觉以后创作上的核心问题。

先秦和秦汉时期可以叫作"铜印时代"，印章主要是铜制的，写印稿的人与制作印章的人通常是不同的。秦汉以后直至近代，日常实用场合的印章也主要是铜制的，但艺术成就已远不如秦汉时期了。不过，自元代开始，易于直接镌刻的石制印章进入文人篆刻家的视野，于是在铜印之外开启了"石印时代"。自此，文人印开辟了印章艺术的新世界，文人自己写印稿，自己镌刻。就像文人书、文人画一样，文人印也开始表达作者的所思所感，书法和印章的关系就更加密切了。

有些篆刻家迷恋在石头上刻字的爽利痛快，刀砍斧劈，觉得非常过瘾。明代篆刻家何震就是如此。他刻印走刀时豪迈不羁，把刀在石头上造成的自然碎裂和刀痕表现得淋漓尽致。但也有人在印章中逐渐呈现出书法的笔触感，比何震稍晚的明代篆刻家朱简就是典型代表。朱简尝试用篆刻去表现书写的笔意，于是，他的印章体现出了优雅含蓄的气质。对比何震与朱简的印章（图5-38），你马上就能感受到其中的区别。

何震《查允抡印》　　　　　　朱简《麋公》

图5-38 何震与朱简印章对比

朱简是怎么在篆刻中表现书法笔意的呢？他开创了切刀法，就是一根线条不是一刀冲出来，而是分段进行，一小段一小段，像切菜一样切出来。这样一来，印章就有了毛笔笔触的书写感。这种灵感，据说是受到了当时篆书名家赵宧光"草篆"的启发。

赵宧光大胆创新，以行草的书写节奏和状态来写篆书，篆书被他写得很潦草，人称"草篆"。在他笔下，篆书的线条不是顺溜着直接过去的，而是有律动波折，余音袅袅，含蓄而有韧劲（图5-39）。朱简很欣赏这一点，于是在印章中也这么表现了。朱简的切刀法影响很大，后来在清代崛起的最大篆刻流派——浙派，刀法上主要就传承并光大了这一路。

你看，赵宧光的草篆和朱简的印章，不正是书法和印章互动的绝佳例子吗？我们可以叫它"印从书出"。

当然，"印从书出"更体现在篆刻家用自己独特的篆书风格来刻印，书法的特色跟篆刻如出一辙。

比如清代篆刻巨匠邓石如，他的字和印，风格都是刚健浑朴。

图 5-39 赵宧光草篆《杜牧七绝诗》

而其再传弟子吴让之，篆书和印章风格都是婉约灵秀。至于一代书画篆刻巨匠吴昌硕，前面提到过，他一辈子临写先秦篆书名作《石鼓文》，最终形成了自己的风格。然后，他就用自己风格的大篆来刻印。对比一下邓石如、吴让之、吴昌硕这三位书法家的篆刻和书法作品（图5-40至5-42），我们可以直观地看到篆刻和书法风格的一致性。

篆刻《完白山人》

篆书《南抵石涧》

图 5-40 邓石如篆刻和书法作品对比

篆刻《家在洪泽湖边》

篆书《疏条交映》

图 5-41 吴让之篆刻和书法作品对比

篆刻《鲜鲜霜中菊》

篆刻《仓硕》

篆书《般若波罗密多》

图 5-42 吴昌硕篆刻与书法作品对比

作书如印

前面说的是"印从书出"，但反过来，也有书法家作书会从篆刻中获得启示和借鉴。

第三章讲到的清代书家伊秉绶，他最擅长隶书，作品中满是庙堂气象。其实，他能写出这样独特的隶书，就是受到了印章的启发。这种艺术灵感，来源于汉代的印章。比如，他的书法作品《长生长乐之居》中的第二个"长"字，写法就明显来自汉印（图5-43）。

图 5-43 伊秉绶《长生长乐之居》与汉印"长"字对比

又比如，汉印中有些印章的笔画多处理成圆点，显得很活泼，这也给伊秉绶写隶书带来了启发（图5-44）。

《朔方长印》

《平昀国丞》

图 5-44 汉印中的圆点笔画

有些书法家挥毫还会借鉴印章的雕刻过程。直接一点说，就是写字如刀刻。这样书写比较突出的例子是齐白石。他刻印，刀在石头上，直接一刀冲过去，一根线条瞬间就完成了，可以说是历代篆刻家中最酣畅痛快的。他在纸上写篆书，线条也带着强烈的刀感（图5-45）。

篆刻《夺得天工》

篆书"漏泄造化秘，夺取鬼神功"

图 5-45 齐白石篆刻与书法作品对比

锦上添花

一幅完整的书法作品，一般都会有最后的盖印这一步，有点"盖章生效"的感觉。

在书法作品上钤盖印章，书法是黑的，印章是红的，这样不仅带来了丰富的视觉层次，更像是画龙点睛，使书法作品变精神了。以图 5-46 中文徵明的扇面书法为例，如果把最后两个印章拿掉，你就会觉得少了点什么。

当然，在书法作品上盖印的门道也不少。想要读懂一幅书法作品，你最起码要学会区分姓名印和闲章、引首章。

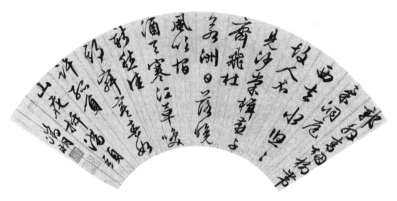

图 5-46 文徵明扇面书法

姓名印，就是盖在落款附近的印章，通常是方方正正的。图 5-47 是王铎行书《绝粮帖》的局部，最后有两个方形印，一方是"王铎之印"，另一方是"烟潭渔叟"——"烟潭渔叟"是王铎的号。两个印章一盖，整幅作品就感觉特别有分量感，压得住。

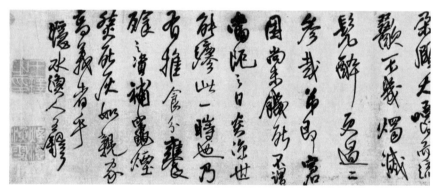

图 5-47 王铎行书《绝粮帖》（局部）

有的印章是对书法章法的补充，若是盖得恰到好处，就能营造出"山重水复疑无路，柳暗花明又一村"的效果。比如王铎的行书《望白雁潭作诗轴》（图 5-48），落完款后，左下角的留白呈一个明显的"斜三角"，这是书法的章法美感中要尽量避免的。怎么办？用两方印章来"破"一下。尤其是第二方印章盖的位置，正好破除了机械的三角形"留白"。就这样，整幅作品化险为夷，布白一下变得自然活泼了。

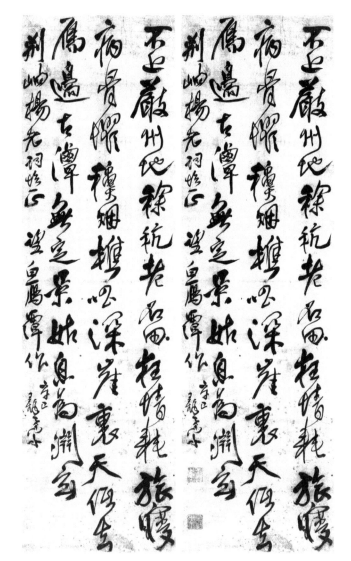

图 5-48 王铎行书《望白雁潭作诗轴》钤印前后对比

　　闲章，是就印章的文字内容而言的，通常是有趣的词句。如果盖在一幅书法作品开头的位置，就叫引首章。比如，清末民初的书法家沈曾植有一书作（图 5-49），是他临南北朝时期齐高帝萧道成的草书《破堽帖》。此作开头第一字与第二字之间的位置，盖了一方引首章"知一念即无量劫"。盖印之前，此处位置显得空，盖印之后，不仅解决了空的视觉感，还让第一行的行气更加连贯了。这就是这方引首章（也是闲章）的"画龙点睛"之妙用。

图 5-49 沈曾植临齐高帝《破堽帖》钤引首章前后对比

传与藏 | 书法的流传和收藏

在北京保利 2022 年春季拍卖会上，前面讲过的伊秉绶那幅大字隶书《长生长乐之居》，最终以 2500 万元落槌，加佣金 2875 万元成交，再次刷新了伊秉绶个人作品近年的拍卖纪录。一幅字卖到这样的价格，让很多人啧啧称奇。而这可能就是很多人对于书法作品流传与收藏的认识。不过这一节，我并不打算从市场的角度来分析书法的流传与收藏，而是要从观念的角度带你理解。

藏品即范本

中国书法收藏有着漫长的历史，早在两千年前的东汉，就有书法收藏活动了。东汉后期，社会上出现了一股草书热潮，大家疯狂学习草书。在这股潮流中涌现的草书名家梁宣、姜诩成为草书明星，备受追捧，仰慕他们的学书者争相收藏其作品。也因为作品被收藏，这些书法名家得以名传后世，绵延不绝。

可以看到，早期的书法收藏并不是为了作品保值、升值，而主要是为了将其作为学习的范本。人们欣赏、把玩真迹，是为了从中体悟书法的真谛，提升自己的书法水平。当然，收藏名家书法也是一种荣耀，偶尔还可以拿出来炫耀一下。

王羲之能有这么高的艺术成就，也得益于他家的收藏。据历史记载，三国魏时期书法名家钟繇的小楷真迹《宣示表》，就是王羲之的伯父王导收藏的。

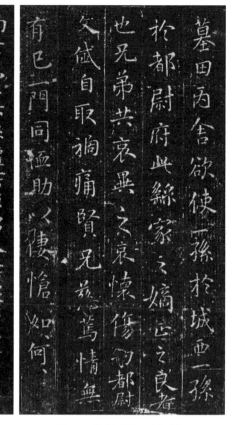

图 5-50 钟繇《宣示表》（局部）　　　　图 5-51 钟繇《墓田丙舍帖》

晋室南渡时，王导将它随身带到了南方，后来又传给了王羲之。今天我们看到的刻本《宣示表》（图 5-50），普遍认为是依据王羲之的临本刻成的。此外，今天我们看到的钟繇另一幅小楷书法《墓田丙舍帖》（图 5-51），同样被认为是照着王羲之的临本所刻。想来王羲之应该收藏并研究过比较多的前人书法真迹，也只有见识过好东西，才能推陈出新。

米芾也是一代书法收藏家，他的收藏实在太丰富了，包括非常多晋人、唐人的真迹。他主张学习书法，"必须真迹观之，乃得趣"。米芾的收藏成就了他的书法实践。他临帖可以乱真，也实在是因为他家收藏的真迹多，临仿得多。

明代的董其昌是书画大家，也是收藏大家。他有一位年长他三十岁的忘年交项子京，而项子京更是富于收藏，堪称中国书画史上最大的私人鉴藏家。项子京几乎对董其昌开放了所有的书画收藏。董其昌后来说，这对他在书画学习

上的帮助实在是太大了。

从学习书法的角度来看，藏品即范本，书法作品的流传过程生生不息地滋养了一代又一代后学者。而这些后学者中的一部分人又因此成长为参天大树，创造出新的艺术作品，也就是潜在的新的藏品。

跨时空对话

如果你在博物馆或者美术馆观赏过古人的书法作品，那你可能留意到了，在很多长卷书法作品中，作为主体的名家作品也许只是很小的一片纸，但围绕这一小片纸，前面有引首，后面有跋。尤其是后面的跋，加起来的长度经常超过作品本身。

从鉴定真伪的角度来说，作品的前题后跋，以及鉴藏印章，对判断一幅作品的流传过程起着至关重要的作用。但换成观念的视角来看，书法作品上的题跋，是原作者与后来的收藏者、鉴赏者跨越时空的对话。就像一位诗人的一首原创诗歌面世之后，紧接着引来了一系列唱和，书法作品的流传也是如此。一幅作品在流传的过程中，给后来的欣赏者（一般也都是工于书法的文人）带来了多方面的感触，于是欣赏者借这幅作品写下自己的所思所感，这就是收藏题跋。这是中国书画艺术的一大特色，也是在其他民族的艺术发展史上看不到的。

题跋的内容往往包含题跋者对原作艺术特点的分析。美不自美，因人而彰。从一定程度上说，这些题跋"照亮"了原作，彰显了原作的内涵，可以帮助后人更广、更深地理解原作。

在这方面很有代表性的就是苏轼的《寒食帖》。第三章专门讲过《寒食帖》，也说过这是苏轼一生中最精彩的书法作品。如此神来之作，谁看了都会激动，何况是与苏轼亦师亦友的黄庭坚呢？

看到这幅作品后，黄庭坚在后面跋了这么一段文字："东坡此诗似李太白，犹恐太白有未到处。此书兼颜鲁公、杨少师、李西台笔意。试使东坡复为之，未必及此。它日东坡或见此书，应笑我于无佛处称尊也。"大致意思是，这幅作品是苏轼的神来之作，可遇而不可求，让他再写一次，怕是也达不到这一幅

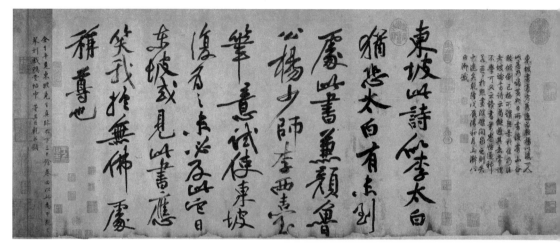

图 5-52 黄庭坚《寒食帖跋》

的效果了（图 5-52）。

其实，黄庭坚这段跋也是神来之作，成为黄庭坚行书的代表作之一。此外，其文字内容也给出了很多苏轼书法的线索。我们从中可以知道，苏轼的书法学习过唐代的颜真卿、五代时期的杨凝式、北宋的李建中，但他又都能融会贯通。

给苏轼的《寒食帖》写下题跋的，可不仅仅是与他同时代的黄庭坚，明代的董其昌看到这幅作品之后，先后题跋三次。其中一跋说："余生平见东坡先生真迹不下三十余卷，必以此为甲观。"意思是，我董其昌见过苏东坡的真迹不下三十卷，其中最好的就是《寒食帖》。

清代的乾隆皇帝对这幅作品也有一段题跋，其中说："东坡书，豪宕秀逸，

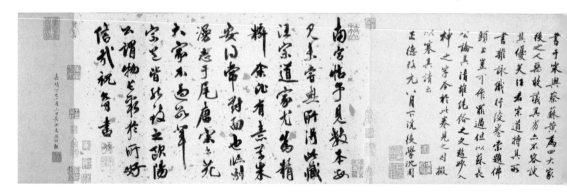

为颜杨以后一人。"这是在说，苏轼的书法是颜真卿和杨凝式之后的第一人。

所以，对于《寒食帖》的价值和地位，后来这些书家的题跋可以说起到了推波助澜的作用。不了解这些题跋，就说不上真正懂《寒食帖》。

米芾的《蜀素帖》也是一幅很有代表性的行书作品，后面有沈周、祝允明、文徵明、董其昌等多位名家的跋（图5-53）。祝允明的跋，大致意思是，他见过米芾书法多种，但这一件尤为精品。这么好的真迹哪能经常面对呢？他最近又在学习米芾的书法，看到这么精彩的作品，真是爱不释手。[1]董其昌则说，米芾这幅作品就像狮子捉象，以全力赴之。[2]

祝允明和董其昌的这两段跋，也都成了他们各自的代表作。米芾的杰作，激发了他们的书法创作才思。正是在这个意义上，我说书法上后人的题跋文字，是一场与原作者跨越时空的文化唱和。

下笔有千秋之想

正因为中国有给书法作品题跋的传统，甚至题跋会跟原作一起流传千古，所以从某种程度上说，书法的流传和收藏对书法家的创作起到了激励作用。

王献之就以自己的书法被人收藏为荣。他和谢安是好朋友，谢安书法也写得好，尤其擅长信札样式的书法。王献之写了一幅自己觉得很得意的书法，寄给谢安，以为谢安一定会好好珍藏。没想到，谢安在王献之的书法背后写了一段评语，又寄了回来，弄得王献之很难堪。

自书法在东晋走向自觉以来，书法高手们作书，往往"下笔便作千秋之

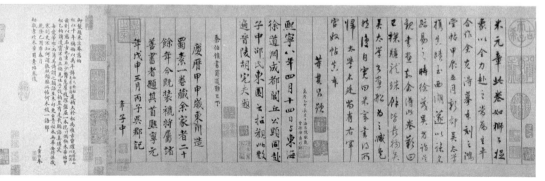

图5-53 米芾《蜀素帖》题跋

想"。元代书家赵孟頫说，"凡作字，虽戏写，亦如欲刻金石"。也就是说，凡是作书，即便是戏写，也要有被刻到金石上流传千古的态度。董其昌则说，"今后遇笔研，便当起矜庄想"，即今后遇到笔砚，绝不可草率而为，要把这件事看得很庄严。正因为落笔怕千年后的人指摘，在乎这件事的书法家就更能精进技艺。

我自己也有这种体会。看到自己年轻时的作品，感觉很稚嫩，却被人收藏了挂在厅堂里，真是恨不得拿下来重新写一幅。从这个意义上看，书法家下笔便有千秋之想，对书法的创作其实是一种激励。

字因人传

在流传和收藏这个话题上，还有一点值得关注，那就是字和人之间的关系。一个书法高手的作品值不值得收藏和欣赏，还要考虑他的为人和品格。

能在书法史上流传千古的，都不是普通人，都是在人品、功业、学问、文章等多方面有所建树的人。一般的抄录文书的职业写手，论技法，也算精熟，但他们的书迹并不受鉴藏家关注，能流传千古的自然也就很少了。

这也是中国书法艺术观念上的一个特点。要知道，王羲之的书法受到唐太宗推崇，不仅是因为王羲之有极高的艺术水平，更是因为他为人有骨鲠，又有名士风度。唐太宗评价他"尽善尽美"。光有美还不够，还要善，而这就是人格方面的评价了。

中国人看待书法，不仅是看笔墨之美，更是将书法视作生命来看待。正因如此，很少有人会把蔡京、秦桧的书法作品挂在墙上或者摆在案头，每日把玩、欣赏。尽管从形质层面看，他们的书法也符合美的标准和法则，但他们在为人、在善的标准上大打折扣，因而也很难获得后世真正的认可。

就像明末清初的书法家傅山所强调的，"作字先作人，人奇字自古"。这种现象的背后，其实就是"字因人传"的观念。

「2」

董其昌题跋："米元章此卷如狮子捉象，以全力赴之，当为生平合作。余先得摹本，刻之鸿堂帖中。甲辰（万历三十二年，1604）月，新都吴太学携真迹至西湖，遂以诸名迹易之。时徽茂吴方旨吴观书画，知余得此卷，叹以为已探骊龙珠，余无长物矣。吴太学书画船为之减色。然后自宽曰：米家书得所归。太学名廷尚有右军《官奴帖真本。"

内与外

用世界艺术的眼光看书法

　　本章前面几节，主要是从内部视角来看中国书法。这一节，我们换个视角，把中国书法放在世界艺术之林，通过比较的视野来理解中国书法。这就如同我们看中国，要先来一趟国内游，领略国内各地的风物；但要想对中国的独特性有更好的认识，还要走出国门，拿中国和其他国家做一些比较。

性情的艺术

　　从世界艺术的范围来说，绘画是一种更普遍的艺术形式，每个国家和民族都有自己的绘画艺术。相比之下，将文字作为艺术创作素材的，则要少得多。甚至可以说，真正把书法作为一种纯粹艺术的，只有中国。

　　看到这里，你可能会有一个疑问：我见过英文的花体字，写得很漂亮，甚至阿拉伯文的作品（图5-54）也书写得非常美观，怎么它们就不算艺术呢？

　　研究语言文字的法国学者白乐桑先生说，希腊字母或拉丁字母有时偶尔能见到一些美观的效果，但那只是为字母加上一些美观的装饰，还说不上是艺术。严格来说，中国书法这样纯粹以文字作为素材的视觉艺术，是西方文明中所没有的。

　　阿拉伯文的书法，也是倾向于一种装饰性的艺术美感，并不追求纯粹的线条之美。

图 5-54 阿拉伯文书法
穆罕默德·阿拉杜·高第尔，1367 年书

图 5-55 蝌蚪书（左）与龙书（右）

给文字做一些装饰，在中国历史上也有过。比如，宋代人编的《三十二篆体金刚经》里有蝌蚪书、龙书、剪刀篆之类的写法（图5-55）。这样的作品，你可以理解成中文的花体字，但这只属于装饰。

而中国书法艺术的核心，恰恰是摒除装饰性，避免绘画性的倾向，保持纯粹简洁的文字书写。这个书写过程，不仅创造了美感，更表达了创作者的心境和情绪。第三章专门讲过性情与书法的关联。比如"二王"，王羲之性格内敛，书法就敦实含蓄；王献之性格外向不羁，书法也就纵放酣畅。又比如颜真卿，其书法宽博、雄壮、中正，也正是他性格和气质的自然流露。书法，凭借点画、结构、章法、墨色这样的艺术语言，最终成为书写者自我表达、自我抒发的媒介。

相对来说，无论是中国的蝌蚪书、龙书，还是英文的花体字，又或者是阿拉伯文的优美书写，都无法看出书写者的性情。而这恰恰是装饰和艺术的分野。

抽象的艺术

看到这里，你会不会觉得，书法就是中国人自己关起门来玩，外人无法理解的艺术？

《艺术的故事》一书的作者、英国著名艺术史学家贡布里希教授就是这么认为的。他在一次演讲中讲到过这么一件事。在一次宴会上，一位女士问英国汉学家阿瑟·韦利："学会并能品味中国草书要用多长时间？"阿瑟·韦利回答说："嗯——五百年。"贡布里希认为，尽管很多人对中国艺术传统抱有浓厚的兴趣，但要想掌握中国书法的奥秘，实在是太难了。

那么，对读不懂中文，不了解书法作品文字含义的观者来说，中国书法就真的没法欣赏吗？

当然不是。其实，想掌握中国书法的奥秘，并没有贡布里希说得那么难。

我们不妨先来看看20世纪几位西方抽象主义大师的美术作品。图5-56到5-58分别是俄罗斯画家康定斯基的《抒情》、荷兰画家蒙德里安的《构图C（第3号），红黄蓝》，以及美国画家波洛克的《秋韵》，这些作品同样没有一个明确的意义可指性，观众在欣赏时可以自由驰骋自己的想象空间。这些作品摆脱了传统绘画和雕塑以具体物象为素材的依赖性，艺术家在个体的表达上达到

图 5-56 康定斯基《抒情》

图 5-57 蒙德里安《构图 C（第 3 号），红黄蓝》

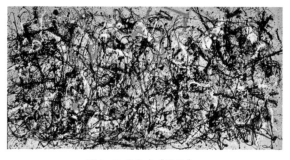

图 5-58 波洛克《秋韵》

了前所未有的自由度。

中国书法，尤其是狂草艺术，其实和这种抽象艺术有精神上的暗合。就拿徐渭的草书作品《李白诗赠汪伦》（图 5-59）来说，只要与康定斯基、蒙德里安、波洛克的以上几幅抽象画对比一下，你就一定能体会到它们在精神上的相似性。

第二章提到过，我在海外教书法时发现，即便是完全不懂中文的学生，也不是不能欣赏中国书法，而且他们尤其喜欢动感十足的草书。我认为，他们就是把草书当作一种抽象艺术来看待的。

书法通过汉字的形体和笔墨书写，创造出一种视觉可见的笔墨形象。这种形象是可感的，而且与其他抽象艺术一样，具有意义上的不确定性。正是这种与抽象艺术的共通之处，使得中国书法有可能被全世界理解。

有秩序的抽象

当然，中国书法跟现代抽象艺术也有不同。在西方艺术发展史上，"抽象艺术"原本就是和"具象艺术"相对的一个概念。但中国书法并不像抽象主义那样，可以完全颠覆以往的传统和秩序，彻底自由地创造。我们讲过，就算是草书，也受到秩序法则的严格限制。可以说，中国书法其实是在戴着镣铐跳舞。

具体说来，这些镣铐包括：书法不能脱离汉字，也不能脱离笔墨；汉字的书写要遵循一定的笔顺；一篇书法，一般都是从右开始，一行一行写，一行之中又是从上往下写，不能随意从某个字或某个位置开始，这是一篇书法的章法秩序。

前面还提到过唐代大书家孙过庭的一个说法：一篇书法，开头落笔的第一个字就决定了整篇书法会写成什么样；一个字之内，落笔的第一个笔画则决定了这个字会写成什么样。这说的就是一篇书法是一个前后左右彼此牵扯贯通的整体，很讲究法则秩序，不能想怎么写就怎么写。

这种秩序的美感，在行书和草书中体现得更明显。由此，从第一个字到最后一个字的书写过程，变成了一个类似于即兴音乐演奏的高低起伏、抑扬顿挫的过程。

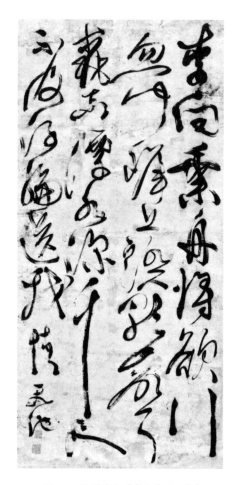

图 5-59 徐渭草书《李白诗赠汪伦》

理想境界的表达

中国书法与日常书写分不开，它是和实用性连在一起的，这一点与其他民族的文字书写是一致的。但是，站在艺术发展史的角度看，中国书法在保持实用性的同时，还进一步走上了艺术探索的道路。几千年下来，中国人的思想、哲学和审美都渗透在书法里了。

而且，中国人对待书法艺术的基本态度是"游于艺"。所谓"游于艺"，是说书法艺术和古琴、绘画一样，很少有为艺术而艺术的，主要是为人生而艺术。人生就像一个天平，一个盘子里装的是功业，一个盘子里装的是艺术，书

法就是艺术这个盘子里的砝码之一。

中国人对书法艺术的追求，与对功业的追求虽然是两个方向，但最终都是为了获得生命的平衡。中国书法史上的名家，大多是积极进取、有家国担当的士人，是儒家积极入世理想的践行者；但在书法上，他们却推崇放下一切精神束缚，在书写中获得最大的宁静和自在。他们在书写中构建了另一个世界，这个世界与现实世界大相径庭，也可以说是超越现实世界的。

第四章讲到，吴昌硕一生主攻《石鼓文》。从文字内容来说，这么做实在没有必要，但吴昌硕认为自己写《石鼓文》，"一日有一日之境界"。因为技法有止境，境界却无止境，归根结底，这是心灵自由驰骋的理想境界。

在我看来，中国书法在审美境界的追求和创造上，有三个共性特征。

一是清净。在博物馆看古代书法，我们通常会感受到一种清凉之气扑面而来，这是古人对笔墨干净的讲究，以及对理想书法的追求，他们期待在喧嚣尘世之外，营造出一片清净的书法境界。

二是尚雅。中国书法是一种讲究书卷气的艺术，雅是书写者气质的自然流露。写字匠的字之所以会受到批判，就是因为不够雅，趋向俗，难以超越现实世界。那么，如何才能让字变得雅呢？答案是多读书。"腹有诗书气自华"，只有变化气质，书法才能去俗变雅。

三是化境，也就是进入自然之境。所谓化，是人、书法与天地自然融为一体，就像庄子说的"万物与我为一"。具体到书法上，就是万物与我、与书法笔墨为一。这是中国书法的最高境界。历史上那些书法名作，比如《兰亭序》《祭侄文稿》《寒食帖》等，都进入了化境。众多书法大家用一生的时间来历练自己的"笔迹"，赋予了书法至高审美境界的追求。

总的来说，从实用性的文字书写，发展到表达个体性情和寄托民族理想的书法艺术，正是在这个意义上，中国书法汇入了世界艺术的洪流，同时又保持着自身独特的美学追求。

古与今

王羲之的成圣之路

行笔至此，我想问你一个问题：千百年来，中国历代书法家灿若星河，凭什么王羲之能得到"书圣"的称号？

经过前面的学习，也许你会不假思索地回答，因为"天下第一行书"《兰亭序》，还有情绪与技法完美融合的《丧乱帖》。但真的就因为这两幅作品吗？要知道，如今王羲之传世的作品都是摹本，连一件真迹都没有。既然如此，大家为什么还公认王羲之是"书圣"呢？

要回答这个问题，不能单单就作品谈作品，还必须深入书法六重世界的最后一重——再造的世界。所谓"再造"，就是前人的作品流传到后世，后人对它的解读。而王羲之之所以会成为"书圣"，作品并不是唯一的原因，这其实是古人和今人、观念和行为互动的结果。

独步天下

今天，一提到"书圣"，书法圈公认就是王羲之。不过，如果去翻书法史，你会发现，有"书圣"美誉的可不止他一个人，甚至最初被誉为"书圣"的，根本就不是王羲之。

据东晋时期的炼丹家和医药学家葛洪的文字记载，当时被誉为"书圣"的是两位三国时期的书法家——皇象和胡昭。[1]东晋之后，南朝宋时期大书法家

[1]

"善史书之绝时者，则谓之'书圣'，故皇象、胡昭于今有书圣之名焉。"引自葛洪《抱朴子内篇·辨问卷十二》。

羊欣心目中的书圣有四位，但还是没有王羲之。[1] 要知道，羊欣可是王羲之书法的嫡传一脉，他心目中书圣的位置竟然没有王羲之。

那么，王羲之在书法界独步天下的地位是什么时候确立的呢？答案是唐代，唐太宗李世民时期。

唐太宗文治武功，历史罕见，书法也是一流，其书法不仅在历代帝王中可称杰出，即便放眼整个中国书法史，也可占得一席之地。他的书法用笔豪迈，结构奇崛，更接近王献之的风格（图5-60）。按理说，他应该推崇王献之才是。但是，唐太宗亲自给《晋书·王羲之传》撰写了一篇赞辞。他在这篇赞辞中说，自己看过了所有古人、今人的书法，认为只有一个人达到了"尽善尽美"的最高境界，这个人就是王羲之。至于其他人，唐太宗认为不过就是"区区之类"，即便是王献之，也跟王羲之相差太远了。[2]

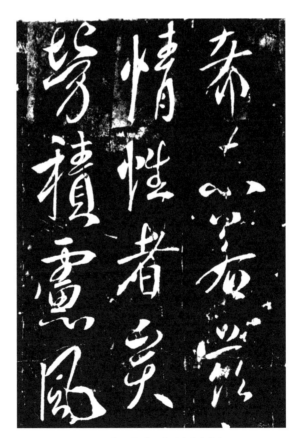

图5-60 唐太宗《温泉铭》（局部）

1］

羊欣云："张芝、皇象、钟繇、索靖，时并号书圣。"转引自张怀瓘《书断·中·张芝》。

2］

所以详察古今，研精篆素，尽善尽美，其惟王逸少乎！……其余区区之类，何足论哉！"引自《晋书·王羲之传赞》。

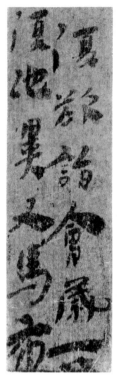
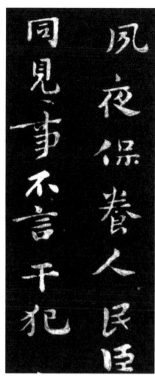

东汉末期简牍　　　　　钟繇《荐季直表》（局部）　　　王羲之《姨母帖》（局部）

图 5-61 不同时期书法作品风格对比

不过，你可不要觉得，王羲之成为书圣，单单是因为有大唐皇帝李世民力
捧和钦定。要知道，后面还有漫长的一千多年历史呢。"书圣"的名号一千多年
不倒，自然还有更重要的原因。

"妍美"新风

在我看来，能够成为唯一的"书圣"，最主要的原因不在于王羲之给中国书
法史贡献了《兰亭序》这样一篇神品，而在于他开创了一代新风。

王羲之所处的东晋，正是书法从质朴之风转向妍美之风的重要时期。在这
个节点上，王羲之起到了引领作用。为了帮助你更好地理解这一点，我选取了
五件书法作品来做对比（图 5-61）。第一件是湖南长沙东牌楼出土的东汉末期
的简牍，上面的文字是行书初始时期的形态。第二件是三国魏时期书家钟繇的

王羲之《兰亭序》（局部）　　　　王羲之《黄庭经》（局部）

《荐季直表》，这是带点行书笔意的楷书。第三件是王羲之前期的行书作品《姨母帖》。第四件是王羲之后期的行书作品《兰亭序》。第五件是王羲之后期的楷书作品《黄庭经》。

可以看出，王羲之的《姨母帖》和东汉简牍、钟繇的《荐季直表》一样，属于古法，字形宽宽扁扁的，笔画粗粗肥肥的，保留了较多隶书的感觉。假如王羲之的书法风格一直这样，那么他在书法史上就很难被称为"书圣"。

王羲之的伟大之处，在于他从前期到后期，经历了一个新旧之变。他摆脱了《姨母帖》那样的"古风"样式，开创了《兰亭序》《黄庭经》这样焕然一新的书风。在审美上，后人将前者归为"古质"，将后者归为"今妍"。

中国书法从质朴到妍美的转变，王羲之是关键人物。王羲之的妍美书风，奠定了东晋以来一千多年的审美根基。今天我们对书法的审美，其实也是被王羲之和他引领的时代新风塑造的。比如，我们评价一个人的字常说"好看"或

者"漂亮",这种审美标准,源头就是王羲之创立的书法审美观。

中和之至

尽管王羲之的书风总体趋于妍美,但这并不是他书法的全部。对于他的书法,还有一个公认的评价是"中和之至"。

前面讲过,古人常常用中国哲学里的阴阳对偶概念来看待书法,常用的有中侧、连断、收放、高低、短长、大小、提按、缓急、虚实、刚柔、顺逆、松紧、藏露、疏密、增减、侵让、正奇、曲直、浓淡、渴润等。这些阴阳对偶概念,就好像是一个天平的左右两边。而大多数杰出书法家的天平,总是其中一边的盘子重一些,个人风格就是这么来的。只有王羲之,他这个天平左右两边的盘子里都装了好多东西,两边大体上又能保持平衡,所以说他是"中和",而且是"中和之至",意思是他把"中和"之美体现到极致了。王羲之的书法,海纳百川,无比丰富,又恰到好处。

王羲之书法的"中和"不仅体现在技法层面,也体现在精神层面。

王羲之身处魏晋乱世,生于位高权重的"琅琊王家"。年轻时,他有治国平天下的高远志向。后来,他又目睹王家在政治上的盛衰荣辱。身居庙堂之上,他能认真做事,但内心又时怀山林之志,晚年心意更加超远。王羲之好就好在,他在出世和入世之间同样找到了平衡。

后世受佛家影响的书家,比如苏轼、董其昌,喜欢王羲之书法里的空灵散淡,觉得这跟佛家的空寂境界近似。但王羲之的书法又不像八大山人、弘一法师那样不食人间烟火,简淡之极,而是仍然有一种世俗人情在。

前面讲到过王羲之的《丧乱帖》,"痛贯心肝",笔墨如刀切。他在《兰亭序》里也说,"死生亦大矣,岂不痛哉!"人间冷暖、亲情友情、喜怒哀乐,生命之弦的波动,无不影响着他笔下的一点一画。

所以,站在民族观念史的层面来看,我们也可以说,王羲之融通了儒、释、道精神,把中国文化的理想境界以书法这种艺术形式体现得尽善尽美。一千多年来,中国人一直推崇王羲之的书法,这可以说是技与道两方面的选择,但又何尝不是中国人内心深处的文化情结使然?

无限开拓

正是因为王羲之的书法具有"中和之至"的特点，所以它带给后世学书之人的开拓性启发是历代书家里最大的。这一点，我深有体会。

书法学习，个性强烈的范本，上手往往很快，稍学就像。但这类范本留给学习者的可开拓性很小。因为个性越强烈，排他性也越强，留给学习者拓展的空间也就越小。比如，黄庭坚和宋徽宗的书法个性突出，辨识度极高，稍微学一学就能形似。但是，学了之后很难自立门户，闯出自己的一条路来。

而王羲之的书法就像大海，里面什么都有，但不特别突出某一点，所以留给学习者的自由度很大。一个人在学习过程中，会逐渐发现自己的个性和王羲之书法某一方面的契合之处，从而有意或无意地强化它。时间久了，就容易形成自己的风格。这是唐代以来，书法创新的一条主干道。

比如，欧阳询的书法拓展了王羲之险劲的一面，米芾的书法夸张了王羲之的八面用锋，赵孟頫的书法强化了王羲之俊秀平和的一面，八大山人的书法突出了王羲之拙朴的一面，可谓人人心中都有自己理解的王羲之。在这几位书家的作品中，都能看见王羲之的影子，但又有各自强烈的个人风格。

站在这几位书家的角度来说，是王羲之的光芒照亮了他们的书法世界。而站在今天的角度来说，我们也能从他们的世界看到王羲之原来还有这么丰富的切面。如果不是他们的拓展，我们怕是也很难发现王羲之书法"中和之美"的多重性。因此可以说，是这些后世书家帮我们"再造"了王羲之。

总的来说，王羲之书法技法和精神上的中和之至，立足于儒、释、道的融通，通过书法达到了中国文化的理想境界，又给后世的学习者留下了巨大的拓展空间。正是在这个意义上，我们说王羲之能成为中国书法史上独一无二的"书圣"，是古人和今人、观念和行为互动的结果。

第六章　习　字

如何开始练习书法

理解书法为什么必须练字 | 习字

虽然本书的侧重点在介绍书法知识，不是教你怎么写字，但我相信，看完前面的内容，你现在已经跃跃欲试，很想自己动笔写一写了。所以，本书最后一章，我会结合自己几十年来学习书法的经验和体会，聊聊关于习字的一些常见问题。比如，为什么要练字？练字要怎么起步？怎么选书写工具？怎么临帖？又怎么从临帖进入创作？这些问题，想必你也是很关心的。

这一节，我们先来看看，理解中国书法，为什么最好要自己动手练练字。

提升欣赏水平

第一个理由是，自己上手写，更能体会到中国书法的门道。

单纯地做一个欣赏者，只看不写，也不是不可以。但能自己动手写一写，对于你理解中国书法会有非常大的帮助。这就像我们看奥运会的乒乓球比赛，如果自己不会打乒乓球，那可能只是看热闹；可如果自己会打，然后再看比赛，那就会"看门道"了。

三千多年来，书法创造的世界实在是太广博、太精微了。一书一世界，各种样式都有。早在东汉时期，书法家蔡邕谈到毛笔的性能时就说，"惟笔软则奇怪生焉"。意思是，毛笔的特性是柔柔的、软软的，而奇特、美妙就是从这柔软的笔毫书写中生发出来的。

我们每个人都有拿硬笔写字的经验，但只要试过用毛笔，你就会发现，硬笔听话，毛笔不听话，你想这样，它偏那样，很不好驾驭。不过，一旦学会了驾驭它，用毛笔书写呈现出来的美感就要丰富得多。一旦拿起毛笔，稍微练一下，立刻就能感受到毛笔这种材质的独特性了。

比如，我用硬笔临了一部分米芾的《论草书帖》（图6-1）。对照来看，你可以感受到毛笔书写那种美感的特性，以及它和硬笔的差异。如果看硬笔，怕是很难联想到苏轼所说的，书法是"神、气、骨、肉、血"合一的生命体。

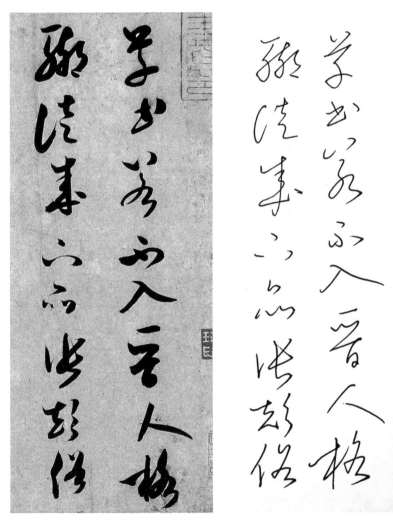

图6-1 米芾《论草书帖》局部（左）和方建勋硬笔临写（右）
"草书若不入晋人格，辄徒成下品。张颠俗。"

获得书写愉悦

第二个理由是，作为一个中国人，毛笔书写带来的愉悦，值得你亲自体会。

前面提到，宋代书法家苏舜钦说过，明窗净几，挥毫书写，是人生的一大快乐。欧阳修甚至说，即便写的字达不到自己的理想和预期，但书写过程本身也是一份自得其乐的享受。练过书法的人，不管字写到什么程度，应该都体会过欧阳修所说的书写之乐。

书写的过程很像舞蹈。毛笔在纸上的舞蹈，是一个连续施展运笔动作的过程，伴随着轻重缓急、起伏提按、抑扬顿挫。这是节奏的过程，也是时间的过程。书写经验越丰富，就越能体会到这个过程和舞蹈的相似性。

书写过程还是一个动静相宜、平衡自我心理状态的过程。在这个过程中，毛笔就相当于生命平衡的媒介。我的老师黄惇先生曾对我说，我们中国人，所有的快乐和不快乐都展现在毛笔书写里了。当时我才二十来岁，对书法的感悟不深，不太能理解老师的意思，现在总算理解了。比如写楷书，需要一笔一画，从从容容地写。进入状态时，内心倍感平静。这特别像清代书法家周星莲所说的，"作书能养气，亦能助气。静坐作楷书数十字或数百字，便觉矜躁俱平"。

写楷书、隶书、篆书这一类趋向于静态的书体，确实有助于养气，能让人消解内心的矜躁之气。比如姜夔的小楷《跋王献之保母帖》（图6-2），就非常清润安静。只有书写者内心也是如此，才能写出这种感觉。所以，当一个人心浮气躁的时候，像这样写上几行，就可以静心许多了。

而在《曾国藩家书》里，曾国藩就多次嘱咐他的弟弟和子女，每天早上起来要临帖百字（主要是楷书）。这一方面是培养做事的意志力，另一方面也是培养平心静气的心态。他本人也是如此。

不过，你可别觉得写书法只能用来平心静气，写书法同样也可以用来宣泄情绪。所以，周星莲还说，"若行草，任意挥洒，至痛快淋漓之候，又觉灵心焕发"。写草书，笔墨在纸上纵横驰骋，就像骏马飞奔，是情绪瞬间向外疏泄的过程。如此一来，心中的郁结之气，瞬间就可以得到排解。

▶
图6-2 姜夔小楷《跋王献之保母帖》（局部）

300

甚久不可謂蜀非晉有也永興元年李雄克成都軍大飢

蜀人流散東下江陽意如之出蜀或在此時矣　或又謂佛

之徒稱釋起於道安大令時未應有釋老之稱此又不晉古之

甚者阿含經云四河入海與海同流鹹四姓出家與佛同姓釋佛

姓也此土謂佛為釋久矣志稱釋老以佛對老非謂佛之徒也晉

史云何充性好釋典崇脩佛寺是也然道安以前比丘各稱其

姓道安欲令皆從佛姓初不之信後得阿含經始信之爾後此

第三章讲张旭时，我提到过他的《肚痛帖》。我经常想，肚子这么疼还写草书，也不知道是不是写完这一通就能让疼痛得到缓解。可惜，对于这个问题，张旭并没有相关文字记录下来。不过，稍晚于张旭的韩愈说，张旭生命中一切的一切，都可以通过草书来抒发。照这么说，大概草书真的能缓解疼痛吧。

看到这里，你可能会想：如果书法技艺远不如姜夔和张旭，写字还能有愉悦感吗？我观察了跟我练字的数千学员，不管是初学者，还是练过一段时间之后水平高一些的，的确都可以体会到书写过程带来的愉悦感，甚至很容易在书写时进入心流状态。

拓展生命体验

第三个理由是，练字能拓展一个人的生命体验。为什么这么说呢？

每个人都有自己的审美定式，所以学书法，我主张不要独沽一味，不要总是在自己的小圈子里打转，而要各种字体、各种碑帖、各位古代大家的风格都练一练。这个过程特别有意思，有点类似于变换自己的角色，进入字帖的角色。

我曾经做过一个实验，花了半个多月的时间，每天临一种汉代隶书碑刻，从《史晨碑》《张迁碑》《曹全碑》到《石门颂》《西狭颂》等，分别临了一段时间。在这个过程中，我每天都在变换角色。而在比较的过程中，我的书写体验不停转换，对每种碑刻的感受也格外深刻、分明。

这个实验也影响了我的书法教学。教人练字的时候，为了让学生对吴让之和吴昌硕的篆书风格差异有深刻的感悟，我会刻意在同一天各选几个字让学生临摹，体会、比较吴让之的婉约婀娜，以及吴昌硕的雄浑苍劲（图6-3）。在这个过程中，很多人的体验就建立起来了。原先喜欢吴让之的，突破了自己旧有的审美感受，体会到了吴昌硕的厚重；原先喜欢吴昌硕的，也体会到了吴让之的轻灵。

所以，也许你技法不熟练，写的字自己也不满意，但完全不用计较这些。从生命体验的角度来说，不妨拿起笔，去临一临王羲之的《兰亭序》、颜真卿的《祭侄文稿》，还有苏轼的《寒食帖》。在这个过程中，你一定可以感受到它们之间的差异。这种感受是非常直接的，是对自己审美体验的挑战和开拓。

图 6-3 吴让之《吴均帖》局部（左）与吴昌硕《心经》局部（右）

做人不能花心，练字却不妨花心。经过这样的书写实践练习，你对古人的书法作品就更能感同身受，跟作者和作品也就走得更近了。当然，随着技法的不断精进，你的感受也会越来越细微。

感受中国文化之美

第四个理由是，练字能让你在更高维度上，对中国文化之美产生切身体感。中国文化一方面有形而上的哲思，另一方面又无不落实在具体日用中。学习书法的实践过程，就是感受中国人的美学理念，感受中国文化参差多态之美的过程。

比如，同样是楷书，学习颜真卿的《多宝塔碑》（图 6-4），可以感受到庄正感，以及中国人强调的为人要"正气"；学习倪瓒的《题容膝斋图》（图 6-5），可以感受到什么是野逸之美；学习褚遂良的《雁塔圣教序》（图 6-6），可以感受到什么是柔中有刚；学习王阳明的《客座私祝书》（图 6-7），则可以感受到什么是刚中有柔。

此又禪師建言雜然歡惋賀蕃荷

吾歎之音聖凡相半至天寶元載

禮問禪師聖夢有孚法

我皇天寶之年寶塔之年寶塔斯建同符宸

額遂摠僧事備法儀建宸

僧道四部會逾萬人有五色

菩薩以自強不息本期同行

每春秋二時集同行大德四

載門時額立莫不圓曾十

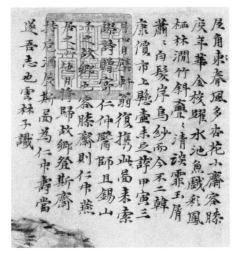

图 6-5 倪瓒《题容膝斋图》

图 6-6 褚遂良《雁塔圣教序》（局部）

图 6-7 王阳明《客座私祝书》（局部）

又比如，小篆最讲究对称，当你拿起笔临写秦代小篆，你就能感受到其中的对称之美，会发现它跟中国建筑里的对称美学实在是很相似。相反，草书更加灵动，如果学习董其昌的《试笔帖》（图 6-8），你就能感受到类似于敦煌飞天的飘逸，感觉自己仿佛也要从地面升起了，由此联想到中国文化里道家追求的超越境界。

几乎可以说，中国人的所有美学原则都落实到了中国书法中，而学习书法

◀

图 6-4 颜真卿《多宝塔碑》（局部）

图 6-8 董其昌《试笔帖》(局部)

的过程，就是一个体验中国美学观的过程。

最后，我得告诉你，对中国人，尤其是成人来说，书法练习其实有一个有利的条件。我们从小识字、写字，对于书写的笔顺和结构的审美规范，每个人都是有一定认知的。所以，从一定程度上说，我们每个人都是有书法童子功的。尤其是钢笔字写得好的人，一拿起毛笔，上手会很快。

讲完为什么要动手练习，我们来聊聊书法的书写工具，笔和纸。按理说，应该是文房四宝笔、墨、纸、砚都得讲，不过，今天磨墨已经被现成的墨汁替代，砚台也基本成了摆设，多数写字的人更常用的是墨碟和水碟，所以这一节主要就聊笔和纸。

一说到笔和纸，有人可能马上就会搬出古人的一句话：善书者，不择纸笔。你看，古人都说，笔和纸不用挑选，无论什么样的都可以用。张旭癫狂起来，头发都能写字。

可是，这里有个前提——"善书者"。如果你已经是"善书者"了，的确什么笔、什么纸都能用。但在成为"善书者"之前，选对纸和笔，能让你少走很多弯路。

笔和纸的类型

到底要怎么选择笔和纸呢？是不是越贵越好？当然不是，主要看合不合用。

想知道纸、笔合不合用，你要先对它们的性能有个初步了解。笔和纸的性能，大体上可以分为三种类型。

先说笔。毛笔的笔毫和笔杆都有各种类型。我们主要关心的是笔毫，也就

是笔锋，至于笔杆是玻璃、玉还是景泰蓝的，都不用在意。简单地说，毛笔笔毫的性能分为三种——硬毫、柔毫，以及介于二者之间的兼毫。硬毫里，常用的是狼毫。软毫里，常用的是羊毫。二者调和的，是兼毫。

那么，用不同笔毫书写，呈现出的效果有什么不同呢？以南宋书法家张即之和清代书法家何绍基的两幅作品（图6-9）为例，张即之那幅字棱角分明，笔锋锐利，这是用硬毫写出来的；何绍基那幅字笔画圆转柔和，转折显得内敛，这是用柔毫写出来的。硬毫书写，字显得骨多于肉；柔毫书写，字则显得肉多于骨。

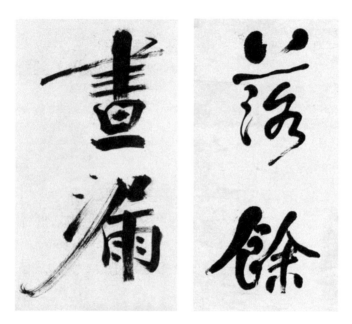

图6-9 张即之（左）与何绍基（右）书法（局部）

不管是硬毫、柔毫还是兼毫，理想的毛笔要有四个基本特性：尖、齐、圆、健。这四个特性，可以作为你买毛笔的评判标准。

尖，意味着笔锋要聚得起来，聚起来要像圆锥一样，而且锥尖要像针那么尖。齐，意味着毫毛要齐整，往下自然收拢，不能过于参差错落。圆，意味着笔毫的横截面得是正圆形，不能是椭圆形或者排刷形之类。健，意味着用手指拨一下笔毫，要感觉有弹性。

不管是硬毫、柔毫还是兼毫，在尖、齐、圆上是一样的，在健上会有程度

的不同。狼毫弹性最强、最健，其次是兼毫，最后是羊毫。

再说纸。纸性，也可以分为三种类型——生纸、熟纸和半生半熟纸。那么，怎么判断生熟呢？就是看用毛笔写上去洇不洇墨。图6-10是我的三幅作

 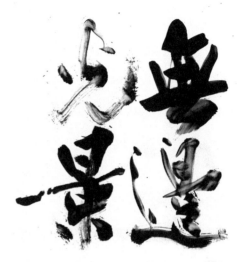

《临商周金文册》十六开选一，纸性半生半熟 　　　　行书《无边光景》，纸性偏生

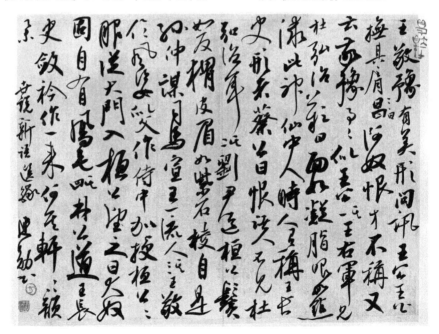

行书《世说新语》，纸性偏熟

图 6-10 生纸、熟纸和半生半熟纸对比

品，书写用纸的纸性分别是偏熟、偏生和半生半熟。可以看到，基本不洇的是熟纸，洇得厉害的是生纸，介于二者之间的就是半生半熟纸。

从硬毫到柔毫

了解了基本性能后，我们再看看笔和纸的具体使用方法。

先说个反面案例。有一次，我碰到一个学了好几年《兰亭序》的书法爱好者，他拿了自己临的《兰亭序》给我看。我一看，感觉不对劲。原来他是用羊毫笔在白色的生宣上写的，每个字都有拳头大小。虽然练得勤奋，但用羊毫在生宣上临王羲之的《兰亭序》，可以说跟王羲之的笔法基本不沾边。这不叫练书法，只是把《兰亭序》这篇文章抄了一遍又一遍而已。

从这个案例可以知道，笔和纸如果不匹配，书法学习就很难深入下去。临帖的一个重要原则，就是学习者要先备好跟原帖性能相近的工具、材料，这样学的时候才更容易上手。

想搞清楚这个问题，我们就不得不追溯一下历史了。纵览整个书法发展的历史，毛笔的使用大致可以分为两大时段：清代碑派书法兴起之前，书家写字主要是用以狼毫为代表的硬毫，以及偏硬的兼毫；清代碑派书法兴起之后，书家写字开始使用以羊毫为代表的柔毫，以及偏柔的兼毫。

中国人很早就能制作精致的硬毫笔了。江苏连云港市东海县温泉镇尹湾村出土过一款西汉的毛笔（图6-11），它小巧玲珑，笔毫不足两厘米。同时出土的其中一片简牍上，写了密密麻麻的蝇头小字隶书，每个

图 6-11 尹湾村西汉墓出土的毛笔和简牍

字的大小只有两三毫米。这一方面说明书写者用笔娴熟，技法高超；另一方面也说明笔做得好，否则写不了这么小的字。这样的毛笔，属于硬毫，笔锋很锐利。

如此看来，到了东晋，王羲之能写出那么精致的笔法也就很自然了，毕竟在狼毫笔的制作工艺上至少是有技术保障的。在清代碑派书法兴起之前，中国书法都是以写小字为主，大字很少。王羲之的《兰亭序》，原帖的字其实就跟大拇指指甲盖差不多大小。此外，隋代智永的《真草千字文》、唐代贺知章的草书《孝经》、宋代米芾的行书《箧中帖》、元代赵孟頫的行书《赤壁赋》、明代祝允明的行书《归田赋》（图6-12至6-16），这些作品的风格都属于"二王"一脉，他们书写时用的笔，也都是狼毫小笔。

"二王"一脉笔法很精致，如果一上来就拿支羊毫来写，你就很难学到其精微之处。相反，只要买一支品质稍好的小狼毫，就可以练起来了。当然，如果价格可以接受，能选择内行推荐的超高品质的狼毫笔就再好不过了。工欲善其事，必先利其器，拿着一支好笔，确实可以进步快一些。

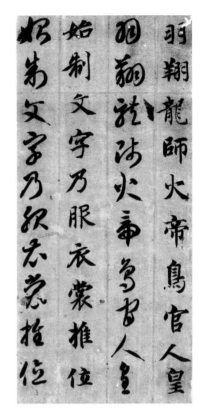

图6-12 智永《真草千字文》（局部）

图6-13 贺知章《孝经》（局部）

图 6-14 米芾《箧中帖》

图 6-15 赵孟頫《赤壁赋》（局部）

图 6-16 祝允明《归田赋》（局部）

从竹纸到生宣

"二王"这一脉书法，除了笔要配套，纸也要配套。这些书法家所用的纸张，制作工艺和色泽各有不同，但共同的一点是纸性基本偏熟。如果用生宣去临，可以说是不得法。

经常有书法爱好者跟我说，"等练得好一点了，我就用宣纸写"。每次遇到这种情况，我就会跟对方说："你可能不了解，王羲之和王献之都没见过宣纸。所以，你要是主攻'二王'一路的小字，大可不必用宣纸，尤其是生宣。"

那用什么纸合适呢？晋人和唐人喜欢用硬黄纸，这是一种类似于今天的牛皮信封的纸；米芾则常用竹纸，纸性总体偏熟，不怎么洇墨。比如米芾的《珊瑚帖》，用今天的蝉翼毛边纸去临就挺合适的。蝉翼毛边纸也是竹纸的一种，纸性和"二王"一脉的用纸比较接近，很适合写小字。

纸性偏生的纸，直到明代中期以后才逐渐用于书法创作，且主要是用来写大字，比如陈淳的草书长卷《欧阳修千叶红梨花诗卷》（图6-17）。

直到清代碑派书法兴起，生纸的性能才真正被发扬光大。例如，碑学名家

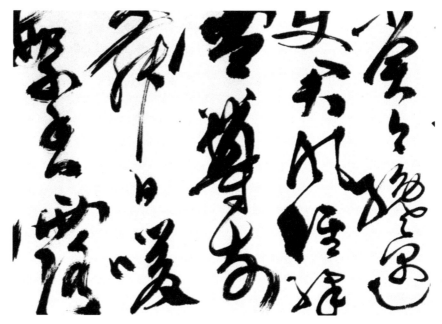

图6-17 陈淳《欧阳修千叶红梨花诗卷》（局部）

何绍基、吴昌硕等人，就很擅长在生宣上书写（图6-18）。

这些碑派书法家，追求金石碑刻斑驳残破的岁月感，笔触往往是苍莽的、涩涩的，用纸如果像"二王"那样太光洁，反而出不来效果。而且，碑派书法以大字居多，相配套地，就得拿大羊毫来写。清代碑派书法大潮一直影响到今天。所以，学习碑派一路书法，用生宣和柔毫就是匹配的。但是，如果你心里装着"二王"和"宋四家"，手里还用着生宣和羊毫，就没法写出精致的笔法了。

顺便说一句，帖学和碑学是两个不同的书法审美体系。"二王"帖学的审美，追求的是玉一样的纯粹干净。而碑学审美体系，点画线条的理想是万岁枯藤的苍劲质感。因此，写书法用什么笔和纸，不能孤立地看，它是由审美理想决定的。追求什么样的审美效果，就得去找性能相匹配的纸和笔。

图6-18 何绍基隶书五言对联
"蕴真惬所遇，赏心如有余"

不过，你可能又要问了："二王"帖学一路的墨迹刻在石头上（即刻帖），怎么去学习呢？一般是透过刀法看笔法，尽量还原墨迹的笔法，而这就意味着要以硬毫加偏熟的纸来写。清代一些碑学家以"碑眼"看刻帖，把刻帖写成"碑味"很重的样子，虽然看起来颇有新意，但实在算不得高明。所以，总体上来说，清代碑派书家在"二王"帖学一脉上取得的成就并不高。

对于初学者，我的建议是可以用手工毛边纸，也叫元书纸。这种纸几乎是"万能纸"，写什么都行，即便你以后办展览或者投稿国家级大展，也一样可以用。而毛笔，就要根据你是学碑还是学帖来做出不同的选择了。

起步

学习书法为什么要先临帖

在书法学习中，临帖特别重要，以至于学习了好些年之后，书法人见面聊天，开头第一句依然常常会问"你最近在临什么帖"。

这个问题，如果让吴昌硕来回答，他会说："我在写《石鼓文》啊。"二十年后再问，他仍然会说："我在写《石鼓文》啊。"第四章讲过，吴昌硕临《石鼓文》临了一辈子。你看，临帖的重要性竟然能到这个份儿上。

取法乎上

可能很多人会问，书法作为一种艺术形式，不是应该强调创作吗？为什么一定要不断临帖呢？

我见过一些从不临帖的书法爱好者。他们之所以不愿意临帖，是因为觉得临帖太受范本约束，不如自己想怎么写就怎么写来得痛快。据我观察，这么写书法，几年写下来都不会有什么变化，他们一直都是跟着自己的感觉走，也就很难说精进了。

我们每个中国人从小都会写字，因而常常会误以为拿起毛笔，舔了墨，写出字来，就是书法。其实，这么写，就像随便拿起一件乐器就登台演奏，声音倒是很响，可底下的观众都知道这是乱弹琴。虽然当代艺术里也有实验风格的"无调音乐"，但那毕竟不是普通人都能接受的。

在我看来，临帖既是为了获得创造书法美感的共性经验，也是为了汇入深厚的文化传统。

临帖的过程，首先是"取法乎上"，是站在巨人的肩膀上往前走。说到底，就是为了获得一种创造书法美感的共性经验。要知道，书法这门艺术，经历了几千年的发展与积淀，已经形成了一套共性的美感法则，这相当于书法艺术的游戏规则。如果不去学习，就难以掌握这套规则。而不掌握这套规则，我不敢说字一定不好，但别人势必很难欣赏得了，书写者也就只能自己玩自己的了。

我一直认为临帖是书法学习迈上正道的不二法门，舍此，别无他途。如果说书法有什么捷径，那就是放下自我，在明师的指导下，取法乎上，踏实临帖，先求入古，再求出新。

动作为先

那么，什么是临帖临得好呢？

对于这个问题，很多人都有一个误解，以为跟原帖写得一模一样才是最好的。为了达到类似于复印的效果，有些人会用一张薄纸覆盖在范本上，把每个字勾好轮廓线，然后再用墨水一点一点填进去，这种方法叫"双钩廓填"。但这样写不叫临，只能叫摹。

真正能让你书法技艺精进的临帖，不是变成一台古人的复印机。书法临帖，是要揣摩原帖的笔法动作。临帖，重要的是学习笔法动作，而不是写得与原帖相像。有的人为了临得跟范本像，完全是描画，一点点地抠细节，这样临就脱离了书法的书写性，并非临帖的正途。

第二章讲楷书时说到过"永字八法"，说的是"永"这一个字集合了楷书的基本笔画：点、横、竖、撇、捺、提、钩。其实，这八法还有另一套说法（图6-19）——横不叫横，叫勒；撇不叫撇，叫掠；其他的分别叫作侧、弩、趯、策、啄（短撇）、磔。这些记录的是笔法的基本动作。古人说，"点如高峰坠石，横如千里阵云"，这类描述说的也是笔法动作。这正应和了第四章强调的，书法不仅仅是纸面上的文字，也是一个挥毫的过程。过程对了，字才能对。

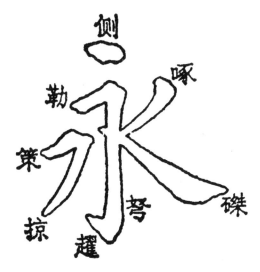

图 6-19 永字八法

五体中，笔法动作最简单的是篆书，隶书比篆书的笔法复杂一些，相应地就难一些，楷书、行书和草书则更复杂、更难。我主张学习书法从篆书开始，也是基于这个道理，从简单的拉线条动作学起，同时照着篆书字帖上的字临习。篆书学过之后，进阶到隶书。隶书，是先学基本笔画，在学习基本笔画的同时，也要照着字帖上的字临习。隶书学过之后，再学楷书，学习过程与隶书相似。楷书学过之后，就可以学行书了。行书一上手要直接临帖。行书学过之后，再进展到草书。与行书一样，草书一上手也要直接临帖。这一整个书法学习的临帖过程，主要就是学习笔法动作。

那么，在这个过程中，还需不需要像很多初学者一样描红呢？一般情况下是不需要的。对于那些字形特别不准的学书者，我会建议他用保鲜膜罩在字帖上，然后把纸放在保鲜膜上，让字帖上的字"映"上来，然后用毛笔蘸墨，放慢速度书写。

呈现自我

很多人不爱临帖，觉得拘束，缺少主观能动性，这其实是没有用发展的眼光看待临帖。

一个人学习书法，一开始临帖临得和范本不像，是因为笔法动作没学会。渐渐地，笔法动作学会了，熟练了，字形结构和章法布局也靠近了，就临得和范本越来越相像了。

接下来，你会进入一种似与不似之间的状态。那些牵丝映带的小细节，并不会与范本非常相似，但精神、气韵、力度会和范本越来越接近。想写出精神、气韵，你得沉着痛快。但是，只要沉着痛快地临帖，细节上就会有所偏离。反之，只要一抠细节，盯着小处不放，就难以沉着痛快，气韵自然就会缺失。在似与不似之间，其实不是临得不好，反而是上了一个台阶。

明代书法大家祝允明，在当时就被誉为临帖高手。拿王献之的《廿九日帖》和祝允明临写的该帖来说（图6-20），乍一看临得真像，可当你反复比较就会发现，虽然祝允明临写的同样神采飞扬，但细节与原帖并不一样。

图 6-20 王献之《廿九日帖》（左）与祝允明临《廿九日帖》（右）

更重要的是，临帖的过程并不是一个无限接近范本的过程，而是一个不断发展变化的过程。

从形似的角度来说，临帖是与范本从不似到似，又从似逐渐到不似。从神似，也就是个人风格的角度来说，临帖是我的"神"从微乎其微到逐渐增强，最后笔笔是"我神"。从法的角度来说，临帖是从不懂笔法、字法、章法，到逐渐熟练，最后从心所欲不逾矩。虽然临写的和范本不再相似，但是合乎书法的审美规律，并不会违背基本法理。

接下来还会发生什么？那就又要上一个台阶了。再碰到一本新帖，你不需要把自己清零，像从前那样亦步亦趋地再经历一遍前面所说的过程。到了这个阶段，你就能把临帖的范本当作自己创作的素材了。就像米芾学习书法会"集古字"，一家一家地去融合一样——拿他掌握的一套书法之理去融合、化用各家书法的风格和法度。

在这个阶段，虽是临帖，书写者却可以写出自己的风格。比如，同样是临王羲之的《小园帖》，董其昌临出了散淡空灵，王铎则放大写成竖条幅，章法连绵不断，墨色轻重对比极其强烈，可以说各有各的妙处（图 6-21）。

所以，对临帖来说，古人的作品不是约束，而是取之不尽、用之不竭的资源。一开始你可以对它恭恭敬敬，但等到掌握了书法之理，就要把它当作自己可以随意发挥的素材，就像对待一个面团，可以随意将它捏成各种形状。

这就不难理解吴昌硕临《石鼓文》，为什么临到后来完全是他自己的风格了。你不要以为吴昌硕临写《石鼓文》的方式是一个特例，其实这是古人临帖的共性。通过对《石鼓文》数十年的学习、临写，吴昌硕掌握了篆书之理，之后再临其他篆书或者隶书字帖，他就会把自己对书法的艺术感觉和理解直接带进新接触的范本。这么临，可能无法达到形似，但反而更容易出新了。比如他临的东汉隶书《张迁碑》（图 6-22），变化错落，一行下来贯气如行书，这跟他临《石鼓文》的章法是一致的。

所以，我要对那些对临帖有抵触情绪的同学说，临帖不是终极目标，这是获得书法美感的共性法则的必经之路，最终是为了能走出来，形成自己的书法风貌。

看到这里，你可能会问：既然这样，为什么还要临帖？因为这是在一点点

王羲之《小园帖》

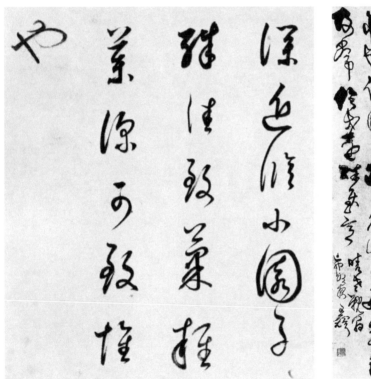

董其昌节临《小园帖》

王铎节临《小园帖》

图 6-21 不同书法家临《小园帖》

图 6-22 东汉《张迁碑》局部（左）与吴昌硕节临《张迁碑》（右）

地吸收、冶炼。临帖的过程是心境受到熏陶的过程，是范本被改造的过程，反之亦然，这也是自己被范本改造的过程。时间久了，你就能在二者之间找到一个平衡，成就自己的书法风格。当然，这个平衡点也不是一直不变的。只要坚持临帖，坚持在临帖时融入自我，这个平衡点就会一直向上攀升。这就是吴昌硕所说的"一日有一日之境界"。

怎么从临帖进入创作 | 进阶

有些人听到创作，可能会觉得特别难。尤其是初学者，临帖没多久，基本功还比较欠缺，天天面对古人的精品，觉得能把《兰亭序》临好就不错了，自己创作是想都不敢想的事。

其实，书法创作并没有那么难，哪怕是初学者也可以创作。下面，我就结合自己的教学经验，讲讲从临帖进入创作的方法。

创作的本质

在讲方法之前，你要先扭转一下观念。只要把书法创作的本质弄明白，你就不会害怕创作了。

今天的人为什么会害怕书法创作？因为毛笔已经脱离了我们的日常使用，甚至大家多数时候都在用电脑打字，连硬笔都很少用了。但古代的读书人不一样，他们从小就开始读书，用毛笔抄写四书五经之类的内容，还经常会写读书笔记、信札、便条等，这些都不是临帖，都可以被视为创作。对他们来说，拿起毛笔写字，就像抓起筷子吃饭一样日常。毕竟，他们总不能等到"池水尽墨"，成了名家之后再开始作文、写信、记日记。

你看，古人临帖和创作是同步的，甚至"创作"这个概念都很淡薄。他们小时候要临帖，同时也要创作，比如文章就得自己书写。成年之后，他们还

要临帖，同时也要应付各种公私场合的日用书写，这也相当于创作。正是因为每个读书人都有这样的经历，所以即便不是名家，一般人的书写水准也是不错的。

今天情况不同，毛笔的使用不再那么日常了。那么，在现有条件下，我们如何才能更好地创作呢？

古人的经验，至少有三点对我们有启发。一是多多使用毛笔，努力让毛笔变得像筷子一样亲近自己。二是临帖不可少，不管到哪个阶段都要临帖。三是临帖与创作可以同步进行，不用等临帖临了五年或者十年之后再开始创作。

所以对待创作，我们要先确立一个信念：一开始，创作肯定不理想，但只要坚持临帖和创作同步进行，一天天积累下来，这个月一定会比上个月好，一年后一定会比一年前好，五年后一定会比五年前好。我们需要做的，是放松心态，把眼光放长远。

书法创作就好像一个婴儿成长，必然要经历一个过程。你不能指望一个刚刚呱呱坠地的婴儿，一夜之间就长大成人。既然迟早都要迈出创作这一步，要经历从毫无创作经验到经验逐渐丰富的过程，又何必等到五年之后再开始呢？

我主张，临帖和创作同步，早一天开始积累创作经验，总比晚一天开始好。

简单集字

看我这么说，你心里可能在打鼓：我还处在学书法的初级阶段，临帖时间也不长，这样如何进行创作呢？走路都走不稳，怎么还敢跑呢？

我的教学经验是，你现在可以进行一些简单创作。简单创作有两个要诀，一是别贪心，从字数少的作品开始；二是要有作品意识，一幅书法作品的要件不能缺。

先说第一点。假设你最近在临写东汉碑刻隶书《朝侯小子残碑》，那么就可以从中挑选两个字或者四个字，写成一个横幅或者竖幅，又或者是集成一个五言对联。这就是集字创作。图 6-23 是我的学生的习作，就是用集字的方式创作出来的。

可能有人会觉得，这不还是临古人的字吗？是的，这确实没有完全脱离临

图 6-23 刘之椰集联（上）、
李艾珍书写（下）

帖。但是，这样找好字之后，要写成一幅具有美感的作品，还是要进行一番琢磨和加工的。这种字数少的作品，每个字就可以多次反复练习。

再说第二点。即便刚刚起步，也得有作品意识；即便是集字，且字数不多，也要讲究章法、布局、落款，甚至是钤印。如果不会这些怎么办呢？同样可以取法乎上，借鉴前人。比如，你可以参考伊秉绶、何绍基、吴昌硕这几位隶书大家的作品。

这样简单创作练的次数多了，你就会逐渐获取一些经验。下次碰到节庆写个祝福语，或者长辈过生日写个"寿"字，又或者夏天到了写个扇面，你就可以轻松应对了。

其实，这样的简单创作不仅适用于初学阶段，也适用于书法学习的所有阶段。就像伊秉绶、吴昌硕一样，即便是风格成熟之后，他们也还是经常会写这样的少字数作品。

感觉顺迁

随着临帖水平的提高和书法学习的深入，你就可以创作一些字数更多的作品了，也不用局限于集字这种创作方式了。我教你一种创作方法，我叫它"感觉顺迁法"。所谓"感觉顺迁法"，就是在临帖临到感觉进入状态的时候，顺着临写范本的感觉，创作一幅事先准备好的文字内容。

我们为什么要临帖？因为想汲取范本的

美感特点和形式法则。那么，为什么我们自己写就写出不来了呢？因为临帖和创作之间，感觉往往嫁接不过去。感觉顺迁法，就是让你在临帖的过程中，临得正上手时，把这种感觉顺利地迁移到创作上。

具体该如何运用感觉顺迁法呢？一开始的阶段，临写和创作的字的大小、纸张、章法布局等最好完全一致，就像一对双胞胎。之所以这么做，是因为初学阶段的书法爱好者往往感觉不稳定，字的大小、纸张或者章法一变，临帖的感觉就难以顺利平稳地迁移到创作中了。而当这些因素都不变时，从临写到创作就会顺利得多。

所以，"双胞胎法"创作的一条根本原则就是，你临成什么样，就创作成什么样。这个方法，我让很多零基础的学生试过，屡试不爽。通常在临帖很短的一段时间后，他们就能开始进行创作。

这个方法可以适用于五体中的任何一种书体、任何一种风格。只要你临得出来，就一定能创作出来。通常，刚开始用这个方法进行创作时，创作的那幅会明显不如临写的那幅，但等到第二遍时就会有所进步了。如此反复，多次临习之后，创作的就会越来越接近临写的了。只要熟练运用这个方法，即使学书法不久，你也可以进行创作。比如，图6-24和6-25的作品都是我初学书法的学生用这种方法来书写的。

经历了"双胞胎法"的创作，你就可以进入更高阶段的感觉顺迁法了。那时候，你不用再被笔纸材质、字的大小、书法幅式等因素限制，临过帖之后，随手就可以创作了。明末清初的书法巨匠王铎说自己是"一日临帖，一日应请索"。意思是，学习书法，一天临帖，一天进行创作上的探索。这句话给我太多启发了。为什么不是一月临帖，一月请索，或者一年临帖，一年请索？因为时间间隔太久，临帖的感觉就难以顺迁到创作里。

我自己习惯早课，也就是早晨起来临帖。临一两个小时后，就顺手创作不同形式的作品，而且不限于一种书体、一种范本，经常一个早上变化着临好几种碑帖，然后也创作很多种。到了临帖和创作都经验丰富的阶段，其实就自由多了。

临写文徵明小楷《草堂十志》

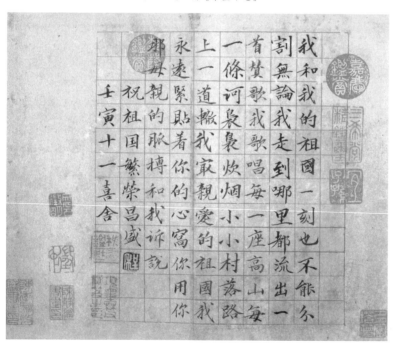

创作小楷《我和我的祖国》

图6-24 程志超习作

日有所记

前面讲的都是如何从临帖进入创作。其实，不仅临帖可以促进创作，反过来，创作也可以促进临帖。通过创作，我们不仅更容易发现范本的"亮点"，也更能激活自己的敏锐感觉，扫除"盲区"。否则，只临不创，久而久之，人的艺术灵性就会越来越钝，甚至容易被遮蔽。

对此，我还有一个办法，就是"日有所记"。准备一些有竖行的书法信笺纸，或者随意的书法小纸片，每天或者隔一两天就用毛笔写一段学书感言、临帖心得，或者平日里的所见所闻，又或者是工作备忘。这是亲近笔墨，保持书写灵性的一个便捷有效的好办法。

图 6-25 夏楠习作

左为临写吴让之《吴均帖》，右为创作

书法学习范本字帖清单 [1]

篆书

入门：《邓石如篆书白氏草堂记》

　　小篆，线条朴实，结构中正，初学者容易上手

进阶：《散氏盘》

　　大篆，结构变化多端

隶书

入门：《礼器碑》

　　隶法完备，碑简合一，俊秀飘逸

进阶：《张迁碑》

　　形体方整，朴拙厚重

楷书

入门：褚遂良《楷书倪宽赞》

　　墨迹容易上手，楷法完备

进阶：智永《楷书千字文》

　　楷中带行，为行书过渡

「1」

书法学习的书体顺次是：篆—隶—楷—行—草。就技法难度而言，这也是从易到难的进阶顺次。

行书

入门：褚遂良临本《兰亭序》

入门的好范本

进阶：王羲之《行书尺牍》

体会王羲之行书潇洒自在的精神

草书

入门：王羲之《草书尺牍》

从王羲之小草入手，学习草书正道法则

进阶：怀素《草书自叙帖》

怀素狂草，狂而有法

扫码观看书法学习教学视频
现在就上手练起来吧！

图书在版编目（CIP）数据

中国书法通识 / 方建勋著 . -- 北京：新星出版社，2023.6（2024.8 重印）
ISBN 978-7-5133-5238-3

Ⅰ．①中… Ⅱ．①方… Ⅲ．①汉字－书法－中国－通
俗读物 Ⅳ．① J292.1-49

中国国家版本馆 CIP 数据核字 (2023) 第 096209 号

中国书法通识

方建勋　著

责任编辑：白华召
策划编辑：王青青　师丽媛
营销编辑：吴　思　wusi1@luojilab.com
　　　　　赫　亮　heliang@luojilab.com
封面设计：别境 Lab
版式设计：杨　宇
责任印制：李珊珊

出版发行：新星出版社
出 版 人：马汝军
社　　址：北京市西城区车公庄大街丙 3 号楼　100044
网　　址：www.newstarpress.com
电　　话：010-88310888
传　　真：010-65270449
法律顾问：北京市岳成律师事务所

读者服务：400-0526000　service@luojilab.com
邮购地址：北京市朝阳区温特莱中心 A 座 5 层　100025

印　　刷：天津裕同印刷有限公司
开　　本：710mm×970mm　1/16
印　　张：21
字　　数：331 千字
版　　次：2023 年 6 月第一版　2024 年 8 月第六次印刷
书　　号：ISBN 978-7-5133-5238-3
定　　价：99.00 元